ART OF CAPTIVITY
ARTE DEL CAUTIVERIO

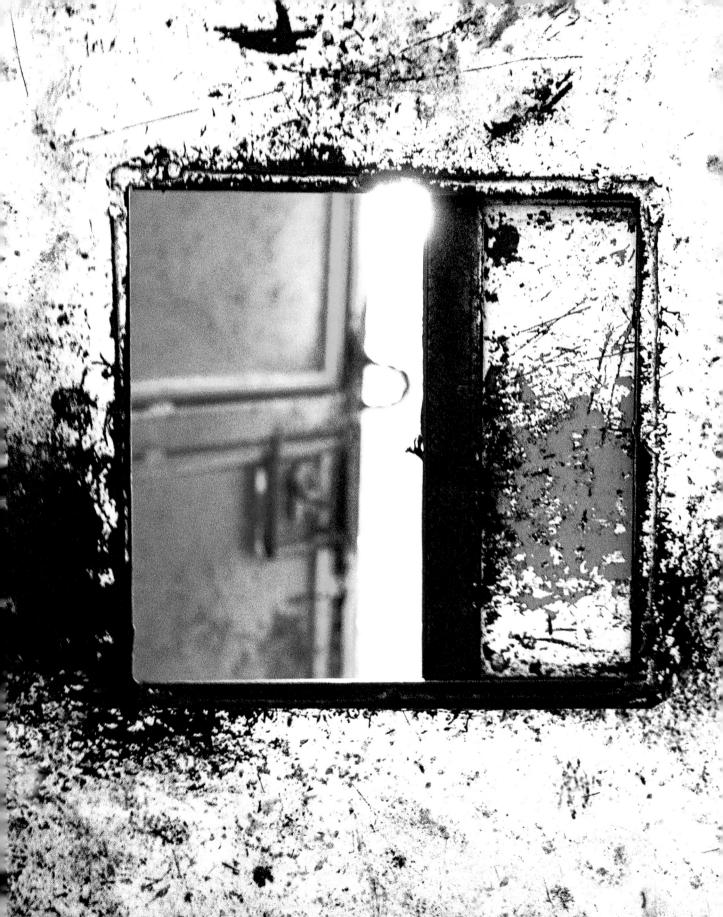

ART OF CAPTIVITY
ARTE DEL CAUTIVERIO

Kevin Lewis O'Neill

Benjamin Fogarty-Valenzuela

UNIVERSITY OF TORONTO PRESS
Toronto Buffalo London

© University of Toronto Press 2020
Toronto Buffalo London
utorontopress.com
Printed in Canada

ISBN 978-1-4875-0712-1 (cloth) ISBN 978-1-4875-3562-9 (EPUB)
ISBN 978-1-4875-2480-7 (paper) ISBN 978-1-4875-3561-2 (PDF)

Library and Archives Canada Cataloguing in Publication

Title: Art of captivity = Arte del cautiverio / Kevin Lewis O'Neill, Benjamin Fogarty-Valenzuela.
Other titles: Arte del cautiverio
Names: O'Neill, Kevin Lewis, 1977– author. | Fogarty-Valenzuela, Benjamin, 1988– author.
Description: Includes bibliographical references. | Parallel text in English and Spanish.
Identifiers: Canadiana (print) 20200309447 | Canadiana (ebook) 2020031064X | ISBN 9781487507121 (cloth) | ISBN 9781487524807 (paper) | ISBN 9781487535612 (PDF) | ISBN 9781487535629 (EPUB)
Subjects: LCSH: Substance abuse treatment facilities – Guatemala – Guatemala. | LCSH: Substance abuse treatment facilities – Guatemala – Guatemala – Pictorial works. | LCSH: Drug addicts – Guatemala – Guatemala. | LCSH: Drug addicts – Guatemala – Guatemala – Pictorial works. | LCSH: Drug addiction – Treatment – Religious aspects – Pentecostal churches. | LCSH: Drug addiction – Treatment – Guatemala – Guatemala. | LCSH: Arts in prisons – Guatemala – Guatemala. | LCSH: Prisoners as artists – Guatemala – Guatemala.
Classification: LCC HV5840.G92 G83 2020 | DDC 362.29097281/1 – dc23

We welcome comments and suggestions regarding any aspect of our publications – please feel free to contact us at news@utorontopress.com or visit us at utorontopress.com.

Every effort has been made to contact copyright holders; in the event of an error or omission, please notify the publisher.

University of Toronto Press acknowledges the financial assistance to its publishing program of the Canada Council for the Arts and the Ontario Arts Council, an agency of the Government of Ontario.

 Canada Council for the Arts Conseil des Arts du Canada

 ONTARIO ARTS COUNCIL
CONSEIL DES ARTS DE L'ONTARIO
an Ontario government agency
un organisme du gouvernement de l'Ontario

Funded by the Financé par le
Government gouvernement
of Canada du Canada
 Canadä

Contents # Índice

Images

Imágenes

Acknowledgments

Agradecimientos

We are grateful to a large community of family, friends, colleagues, and interlocutors in Guatemala, Canada, and the United States. We first want to acknowledge those whom we engaged inside and around the Pentecostal drug rehabilitation centers of Guatemala City. This includes pastors and directors as well as those held inside these institutions. Please know that our appreciation for you is much larger than what fits on this page, and we hope that this book can begin to repay our debt to you. Thank you.

Much of this material began as public photography exhibitions in Guatemala City. A number of institutions supported this public, multi-modal research. We are grateful to the University of Toronto and Princeton University as well as the American Council of Learned Societies, the Harry Frank Guggenheim Foundation, Open Society Foundations, the Social Science Research Council, the Social Sciences and Humanities Research Council of Canada, the Wenner Gren Foundation, and the

Estamos agradecidos con una gran comunidad de familia, amigos y amigas, colegas e interlocutores en Guatemala, Canadá y los Estados Unidos. En primer lugar queremos agradecer a quienes involucramos en este proyecto, ya sea dentro de los centros pentecostales de rehabilitación o trabajando para ellos. Esto incluye a los pastores y directores, así como aquellos que están retenidos dentro de estas instituciones. Pueden saber que nuestra apreciación por ustedes va más allá de lo que cabe en esta página, y esperamos que con este libro empecemos a pagar la gran deuda que tenemos con ustedes. Muchas gracias.

Mucho de este material empezó como exhibiciones fotográficas públicas en la Ciudad de Guatemala. Fueron varias las instituciones que apoyaron esta investigación pública y multimodal. Estamos agradecidos con la Universidad de Toronto y la Universidad de Princeton, así como con el American Council of Learned Societies, el Harry Frank Guggenheim Foundation, Open Society Foundations, el Social Science Research Council, el Social Sciences and Humanities Research Council of Canada, el Wenner Gren Foundation, y el American Academy

American Academy of Religion. We are also indebted to Clara Inés Secaira Ziegler for her phenomenal translations, Philip Sayers for his editorial eye, and Juan Bautista Mesa for his research support. The editorial eyes of Suzanne Zelazo and Craig Le Blanc were also inspiring. Finally, a special thank you to the University of Toronto Press, Anne Brackenbury, and especially Carli Hansen, who championed this project with grace and insight.

of Religion (por sus nombres en inglés). También estamos en deuda con Clara Inés Secaira Ziegler por su fenomenal traducción, con Philip Sayers por su agudeza en la edición, y con Juan Bautista Mesa por su apoyo en la investigación. Los ojos editoriales de Suzanne Zelazo y Craig Le Blanc también fueron de gran inspiración. Y finalmente, queremos brindarle un especial agradecimiento a la casa editorial de la Universidad de Toronto y especialmente Carli Hansen, quien apoyó y defendió este proyecto con mucha gracia y perspicacia.

ART OF CAPTIVITY

ARTE DEL CAUTIVERIO

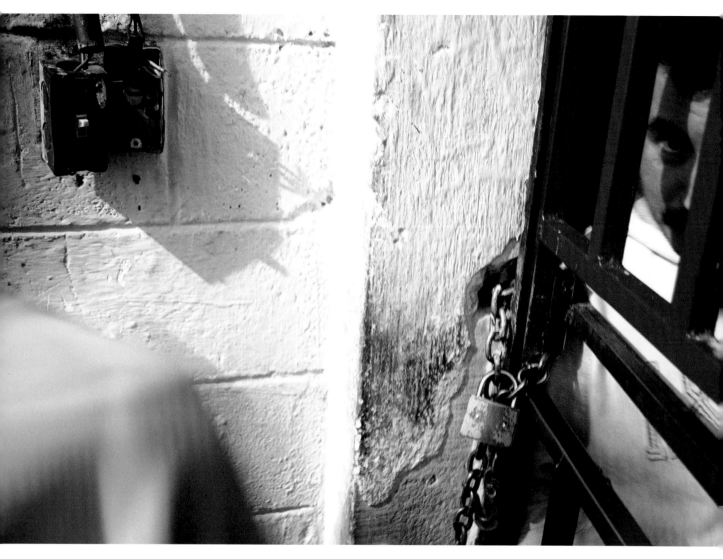

▲ 1 Fortified, June 2012
 Fortificado, junio 2012

Introduction

A young man asked us to follow him. He gestured to us quietly, with a subtle wave of his hand. We were on the second floor of a Pentecostal drug rehabilitation center in Guatemala City. This center and the hundreds of others like it in the capital city are a Christian response to unknown levels of drug use. Often located inside of abandoned factories and garages, these centers hold drug users (often against their will) for months, sometimes for years. Their working assumption is that captivity will give way to conversion, that standing alone before God can save someone from the supposed perils of drug use. It rarely does, but this has not stopped pastors from building a shadow prison system for these supposed sinners. The young man who had asked us to follow him was one such sinner. His pastor had captured him months earlier, and he had since prayed every day for his freedom, but his concern at that moment was to make sure that we photographed one of the center's rooms. The men inside the center called it "the

Introducción

Un hombre joven nos pidió que lo siguiéramos. Con el movimiento sutil de su mano nos hizo un gesto silencioso. Estábamos en el segundo piso de un centro pentecostal de rehabilitación en la Ciudad de Guatemala. El centro al igual que los otros cientos que existen en la ciudad son una respuesta cristiana para tratar las adicciones a las drogas. La mayoría de estos se ubican en fábricas abandonas o garajes. Son sitios que acogen a usuarios, muchas veces en contra de su voluntad, durante meses o inclusive años. La lógica laboral de los centros es que el cautiverio guiará a las personas al camino de la conversión cristiana. Solo Dios puede salvarlos de los peligros del consumo de drogas. A pesar de que esto casi nunca sucede, esto no ha detenido a los pastores de construir este obscuro sistema carcelario para los supuestos pecadores. El joven que nos pidió que lo siguiéramos es uno de estos supuestos pecadores. Su pastor lo capturó meses atrás y desde entonces, el joven reza todos los días por su liberación. En ese momento,

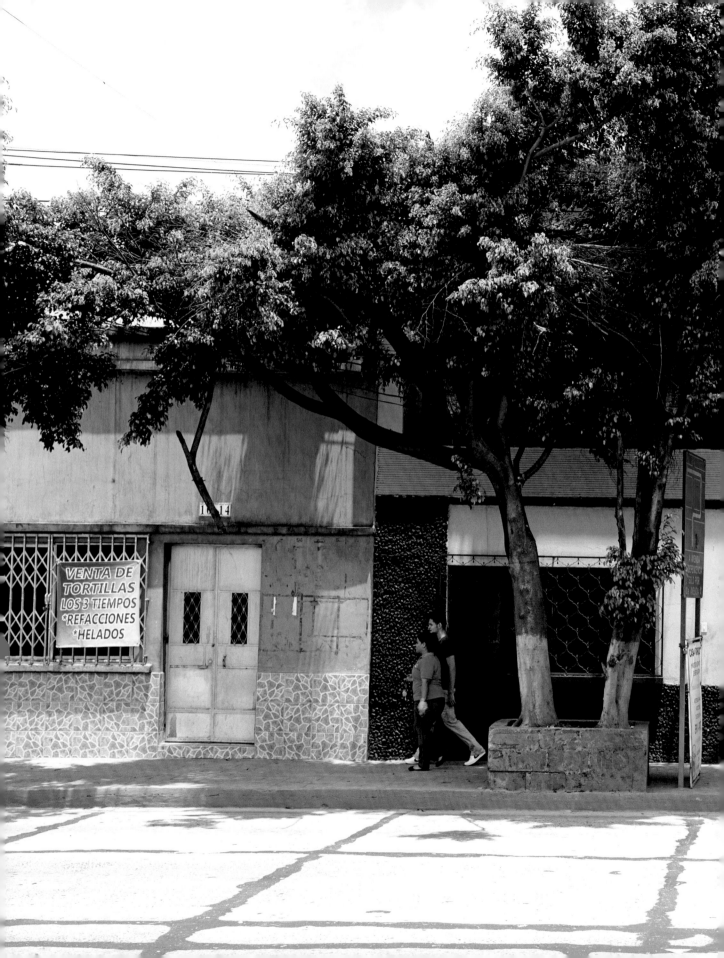

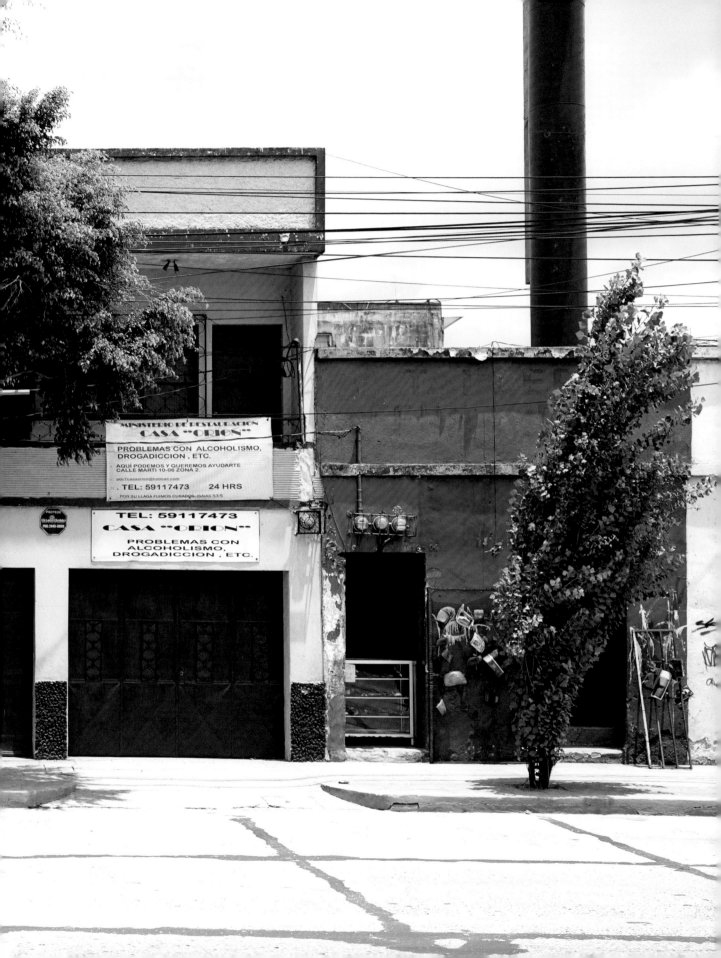

▲ 3 Waiting, August 2017
La espera, agosto 2017

morgue" because the room provided drug users (the so-called living dead) with a place to endure the pains of withdrawal. As we stood in the doorway, the young man told us that the international community needed to see this.

Art of Captivity is a qualified response to this young man's request and to the hundreds of other captives who encouraged us to document their experiences with the Pentecostal drug rehabilitation centers of Guatemala City. It is a qualified response because this young man more likely wanted us to produce a human rights report, which is why he invoked the international community. Failing that, he might have wanted us to publish something like an exposé. While we have worked with major media outlets, such as the British Broadcasting Company, and have produced detailed reports for such organizations as the United Nations Committee against Torture, we are neither human rights activists nor journalists. We are anthropologists. This means that we took years to understand these centers, ultimately entering these rehabs countless times to speak with pastors and to meet with the families of drug users but also to sit alongside those held captive. For years, we participated in prayer sessions and observed public testimonials inside of almost fifty different centers. We also endured innumerable hours of inactivity – of sheer boredom – as these men literally waited for a miracle, for the saving grace

sin embargo, su única preocupación era asegurarse que pudiéramos fotografiar uno de los cuartos del centro de rehabilitación en el que estábamos. Los hombres del centro le llamaban al cuarto "la morgue" porque el cuarto les proveía a los usuarios (a los "muertos vivientes") un espacio para sobrellevar el dolor de la abstinencia. Mientras observábamos el cuarto, parados desde la puerta, el joven nos decía que la comunidad internacional tenía que ver esto.

Arte del Cautiverio es una respuesta que consideramos calificada para la solicitud del joven y para los otros cientos de cautivos que nos alentaron a documentar las experiencias de los centros de rehabilitación pentecostales en la Ciudad de Guatemala. Consideramos que es una respuesta calificada porque lo más probable es que el joven, al mostrarnos el cuarto, quería que escribiéramos un reporte sobre los derechos humanos y, por lo mismo, apelaba a la comunidad internacional. De no ser así, quizá quería que las realidades que se viven dentro de estos espacios fueran expuestas al público. A pesar de que nos dedicamos a la antropología y no al periodismo o al activismo, hemos trabajado con importantes medios de comunicación como British Broadcasting Company (por su nombre en inglés) y hemos elaborado reportes detallados para organizaciones como el Comité Contra la Tortura de las Naciones Unidas. Esto significa que nos ha tomado años de trabajo entender las dinámicas que ocurren dentro de estos centros. Los visitamos en innumerables ocasiones para conversar con los pastores y conocer a los familiares de los usuarios y, sobre todo, nos sentamos junto

of Jesus Christ to transform their lives in an instant. Along the way, over the course of more than a decade of research, we came to a set of conflicting conclusions. On the one hand, we routinely found ourselves cringing at the cruelties of this captivity. These centers are often sites of abuse, not therapy, and we witnessed tremendous amounts of violence during our fieldwork. On the other hand, they are the only real option for so many people in the region. The country's health system does not provide any other viable social service to assist those struggling with addiction. So much work still needs to be done to improve the lives of those struggling with substance abuse in Guatemala. They deserve better.

We remain, even after our years of fieldwork, incredibly ambivalent about Pentecostal drug rehabilitation centers. They are sites of torture, but they are also lifesaving institutions. They can be places of extreme humiliation and despair and yet also merciful opportunities for drug users and their families to break with painful pasts. Without a doubt, these houses are a blight on the country of Guatemala. They should not exist, and yet we believe that it would be morally reckless to shut them down. Without addressing the deeper structural conditions undergirding these centers and without an alternative option for those affected by drug use, who would keep these young men alive and out of harm's way? It is this incredible ambivalence that inspired us to engage the centers photographically. Unlike human rights reports or journalistic accounts, photography sets the conditions for a feeling rather than an argument,

a los que se mantienen en cautiverio. Durante años, participamos en sesiones de oración y escuchamos los testimonios públicos dentro de alrededor cincuenta centros. También soportamos las incontables horas de inactividad – horas de puro aburrimiento – mientras los cautivos, literalmente, esperaban un milagro, por la salvación de Cristo para que transformara sus vidas de un instante al otro. En el camino, después de más de una década de estudiar los centros, llegamos a una serie de conclusiones conflictivas. Por un lado, de manera rutinaria presenciamos los maltratos que ocurren dentro de estos espacios. Los centros son, en muchas ocasiones, sitios de abuso y no necesariamente de terapia. Durante nuestro trabajo de campo, fuimos testigos de muchos actos de violencia. Por otro lado, los centros son la única opción viable que existe para las personas de la región. El sistema de salud del país no ofrece otro servicio social factible para aquellos que luchan en contra de las adicciones. Aún hay mucho trabajo por hacer para mejorar las vidas de aquellos que buscan superar las adicciones a las drogas, pues estas personas merecen algo mejor.

Después de largos años de trabajo de campo, aún nos sentimos ambivalentes sobre los centros pentecostales de rehabilitación. Es cierto que son sitios de tortura, pero también son instituciones que pueden salvar vidas. Pueden darse situaciones de humillación extrema y desesperación, pero también representan oportunidades de misericordia para los consumidores de drogas y sus familiares, para romper con pasados dolorosos. Sin duda alguna, estos centros son una plaga en Guatemala; no deberían de existir. Sin embargo, consideramos que cerrarlos sería moralmente imprudente. Sin tomar en cuenta las condiciones estructurales más profundas que mantienen estos centros, ¿quién se encargaría entonces de mantener vivos a estos

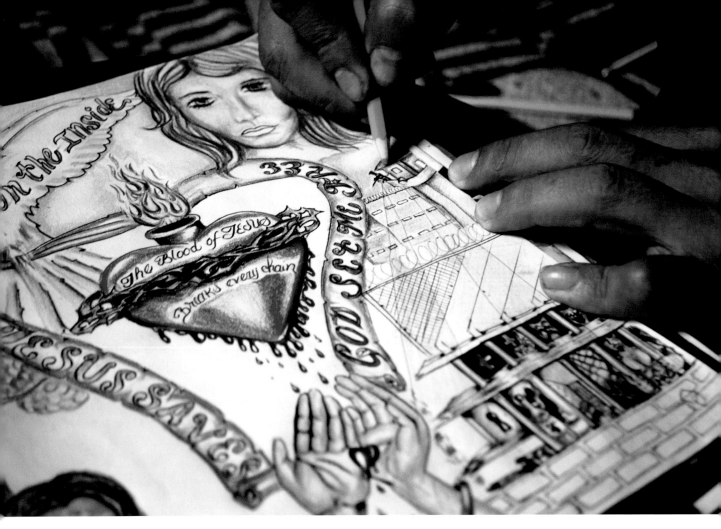

▲ 4 Coloring, May 2012
 Colorear, mayo 2012

for multiple interpretations rather than a singular call to action. We use photography to signal that these Pentecostal drug rehabilitation centers are up for interpretation.

As we explored the ethnographic potential of photography, it became very clear (very quickly) that the centers are also sites of cultural production. These captives sketch, draw, and trace, as well as sculpt, braid, and whittle, with whatever materials they can find. They actively seek out a creative release from the tedium of

jóvenes? ¿Quién los mantendría fuera de peligro? Esta ambivalencia es la que precisamente nos ha inspirado a involucrar a los centros de manera fotográfica. A diferencia de los reportes sobre los derechos humanos o las notas periodísticas, las fotografías permiten transmitir sentimientos en cambio de argumentos, permiten que existan múltiples realidades, en cambio de un solo llamado a la acción. Utilizamos la fotografía de manera simbólica: los centros pentecostales de rehabilitación están abiertos a la interpretación.

A medida que explorábamos el potencial etnográfico de la fotografía, rápidamente se hizo

captivity – with, for example, ink drawings that express what one man called "freedom on the inside." This creative atmosphere ultimately made our photographs collaborative in nature. Captives would help us stage photographs. They would suggest creative angles and press us to pursue some themes as opposed to others. The photographs published inside this book set out to humanize those held inside these centers, break down stereotypes about drug use, and create a bilingual conversation about the consequences of prohibitionist practices by revealing intimate portraits of a population held hostage by the war on drugs.

But we could not have done any of this without the artistic insights of those held against their will. This is one reason why we consider this book to be an experiment in ethnographic fieldwork. In its commitment to a collaborative process, this book, through photographs, drawings, and letters, showcases some of the most creative aspects of life in the centers. It shows how these captives represent their experiences theatrically and self-consciously and how even rehabilitation can sometimes be a performance, a fabrication intended to deceive.

evidente que los centros son sitios en donde ocurre mucha producción cultural. Los cautivos esbozan, dibujan y trazan, así como esculpen y tallan con materiales que encuentran disponibles. A través de la creatividad, activamente buscan liberarse del aburrimiento. Por ejemplo, un dibujo en tinta expresa "libertad desde adentro", como lo llamó uno de los cautivos. Esta atmósfera creativa que caracteriza a los centros hizo que los usuarios se integraran de manera natural en la toma de fotografías para este libro. Los cautivos nos ayudaban a organizar las fotografías, nos sugerían ángulos creativos y nos presionaban a profundizar en ciertos temas en cambio de otros. La colección de fotografías que se exhibe en este libro intenta humanizar a las personas que se encuentran dentro de estos centros, busca romper con los estereotipos que existen sobre el consumo de drogas y busca iniciar un diálogo bilingüe sobre las consecuencias que tiene el optar por prácticas prohibicionistas al revelar retratos íntimos de una población mantenida como rehén durante la guerra contra las drogas.

El trabajo, sin embargo, no hubiese sido posible sin las perspectivas artísticas de aquellos que están encerrados en contra de su voluntad. Esta es una razón por la cual consideramos que el libro es un experimento en el campo de la etnografía. Representa un trabajo colaborativo que expone, con el uso de fotografías, dibujos y cartas, los aspectos más creativos de los centros de rehabilitación. Proyecta cómo los cautivos representan sus experiencias de manera teátrica y consciente. También muestra a los centros como una actuación, una fabricación o creación que tiene el propósito de engañar.

The art produced inside these centers has a history. The drawings that these men create often reference the Bible. They cite scripture while bringing parables to life with sketches of angels, devils, and even Jesus Christ. Crowded with images of prisons, work camps, and chain gangs, their art explores Christianity's paradoxical proposition that slavery is salvation – that one is either a slave to sin or a slave to Christ (1 Corinthians 7:22). While pastors often insist that captives are free from sin (because they are off the streets), these men explore alternative interpretations through their art. "Is not my word like fire," asks one artist by way of Jeremiah 23:29, "and like a hammer that breaks a rock into pieces?" From the rock fly chunks of alcohol, crack cocaine, liquor, LSD, cigarettes, and marijuana.

These moments of self-expression become even more compelling when one realizes that their aesthetic form has travelled to Guatemala from the United States. In fact, most of the material created by these captives is best described as Chicano/a prison art. First appearing in the 1940s in penitentiaries across Texas, California, and New Mexico, this genre of art now flourishes in Guatemala's Pentecostal drug rehabilitation centers, demonstrating how dependent these sites are on North American cultures of incarceration. One reason is that many of those held captive in Guatemala have also been held inside US prisons, but these two countries are also interconnected in other ways.

Three wars bind Guatemala to the United States, and together they have led to the opening

El arte que se produce en estos centros tiene una historia. Los dibujos elaborados por los hombres hacen referencia a la Biblia. Citan escrituras bíblicas y, al mismo tiempo, narran, a través de los esbozos, historias que reviven a los ángeles, demonios e inclusive al mismo Jesús. El arte, repleta de imágenes de prisión, campos de trabajo y prisioneros, explora una proposición cristiana bastante paradójica. Proyecta la esclavitud como salvación: se es esclavo por los pecados cometidos o se es esclavo de Cristo (1 Corintios 7:22). A pesar de que los pastores insisten que los cautivos son libres del pecado (porque están fuera de las calles), los cautivos exploran interpretaciones alternativas a través de su arte. "¿No es mi palabra como fuego?" pregunta uno de los artistas (Jeremías 23:29). "¿Como martillo que quebranta la piedra?" De la roca vuelan pedazos de alcohol, crack, licor, ácidos, cigarros y marihuana.

Estos momentos de autoexpresión son más convincentes cuando uno se percata que la estética del arte ha migrado a Guatemala desde los Estados Unidos. Mucho del material creado por los cautivos se describe mejor como el arte de prisión chicana. Este género apareció por primera vez en escena en los años cuarenta, en las penitenciarías de Texas, California y Nuevo México, pero ahora florece en los centros pentecostales de rehabilitación en Guatemala, lo cual demuestra cuán dependientes son estos sitios de la cultura de encarcelamiento norteamericana. Esto se debe a que varios de los usuarios de estos centros de rehabilitación en Guatemala también han sido cautivos de las cárceles en los Estados Unidos. Sin embargo, cabe mencionar que estos dos países están interconectados de otras formas.

Tres guerras son las que ligan a Guatemala con los Estados Unidos, y juntas han propiciado la apertura de los centros pentecostales de

of Pentecostal drug rehabilitation centers and the art produced inside of them.

The first war is the Cold War. Motivated by a fear of communism, the United States orchestrated a coup d'état of Guatemala's democratically elected government in 1954. President Jacobo Árbenz's practice of land redistribution threatened the United Fruit Company, a US-based corporation and Guatemala's biggest landowner. Concerned that this seemingly socialist policy would undercut the corporation's bottom line, the United States' Central Intelligence Agency (CIA) armed, funded, and trained a band of soldiers to overthrow the government. At the same time, the CIA produced a suite of psychological campaigns to destabilize the people's confidence in their government.

President Árbenz ultimately fled the country for his own safety. Following the coup, Guatemala's government became increasingly militarized with outraged citizens forming Marxist insurgencies. Tensions rose, and the government's response to these guerrilla forces was brutal, especially between 1978 and 1982. Large-scale massacres, scorched-earth tactics, and a massive series of disappearances and displacements aimed at annihilating Guatemala's Indigenous populations torched the country with what would later be documented by two independent truth commission reports as acts of genocide.

Guatemala's first Pentecostal drug rehabilitation center opened in 1981, at the height of the country's genocidal civil war. The founding director was a former soldier and a convicted criminal, but he was also a changed man. In his early years, Jorge Ruiz went by the nickname

rehabilitación en la Ciudad de Guatemala y el arte que se produce dentro de estos espacios.

La primera de las tres es la Guerra Fría. Motivado por el miedo al comunismo, Estados Unidos orquestó un golpe de Estado contra el gobierno guatemalteco democráticamente electo en 1954. La reforma agraria, impulsada por el presidente Jacobo Árbenz, atentaba contra la compañía bananera United Fruit Company (por su nombre en inglés), con sede central en Estados Unidos, por ser una de las mayores propietarias de tierra en Guatemala. Por el miedo a las repercusiones que esta política socialista podía tener para la compañía, la Agencia Central de Inteligencia financió, armó y entrenó a solados para derrocar el gobierno. Al mismo tiempo, produjo una campaña psicológica para desestabilizar la confianza de las personas en el gobierno.

El presidente Árbenz, finalmente, abandonó el país por su propia seguridad. Seguido al golpe de Estado, el gobierno de Guatemala se volvió sumamente militarizado con ciudadanos enfurecidos formando insurgencias marxistas. Las tensiones en el país aumentaron y la respuesta del gobierno hacia las fuerzas guerrilleras fue mortal, especialmente entre el período de 1978 a 1982. La etapa se caracterizó por grandes masacres, tácticas de tierras arrasadas y una serie de desapariciones masivas con el objetivo de aniquilar a las poblaciones indígenas en el país. Estos actos luego serían documentados por dos comisiones independientes para el esclarecimiento histórico como actos genocidas.

El primer centro pentecostal de rehabilitación se abrió en Guatemala en 1981, durante el auge

▼ 5 Death, March 2014
 Muerte, marzo 2014

"Bad Luck," and he served multiple prison sentences for drug trafficking. But as people would later say, "Bad Luck died in Pavón." They meant that this one-time criminal had found Jesus Christ in Guatemala's most notorious prison: Pavón. Once released, Jorge was born again, inventing his own kind of institution. This was a style of drug rehabilitation that drew on his experiences with the army, prison, and Jesus Christ. His approach to rehabilitation included pulling people from the streets.

Mirroring the Guatemalan government's wartime practice of abducting and disappearing people, Jorge "hunted" sinners in the middle of the night, often chasing them through back alleys. Sometimes families would pay Jorge to drag their loved ones to his center, but other times Jorge and his men (his "hunting party") would scour the streets in their free time looking for lost souls. "One wonders if it is worth it," Jorge once wrote. "I mean to engage in a direct war against evil, when in most cases one becomes a victim of the very system that one fights."

A second war allowed Jorge to hunt sinners through this classic Christian idiom of warfare. US missionaries called the conflict their "crusade for Christ." This protracted fight for the soul of Guatemala began on February 4, 1976. In the middle of the night, at 3:03 a.m., a massive earthquake shook Guatemala City: 23,000 dead, 77,000 wounded, and 370,000 collapsed houses. As residents braced themselves for aftershocks, Protestant aid agencies from the United States traveled to Guatemala to provide food and shelter but also to convert the country.

de la guerra civil. El fundador del centro, Jorge Ruiz, era un militar y un convicto por crimen, pero también era un hombre reformado. En su juventud, fue apodado como "Mala Suerte" y cumplió múltiples sentencias de prisión por el tráfico de drogas. La gente solía decir que Mala Suerte había muerto en Pavón. Con ello, se referían a que Jorge había encontrado a Cristo en una de las cárceles más notorias de Guatemala: el Pavón. Al ser liberado de prisión, Jorge renació y su transformación lo inspiró a crear su propia institución para transformar a otras personas. Fundó un tipo de centro de rehabilitación basado en su experiencia en el ejército, la prisión y su acercamiento con Cristo. Para iniciar con los procesos de rehabilitación, Jorge empezó a recluir a personas de las calles.

Reflejando las tácticas de secuestro y desaparición que había aprendido durante su tiempo en la guerra civil, Jorge hostigaba a los pecadores e inclusive los perseguía por los callejones en medio de la noche. En algunas ocasiones, las familias le pagaban a Jorge para llevar a sus seres queridos al centro. En otras ocasiones, Jorge y sus hombres (su "equipo de casería") vigilaban las calles en busca de almas perdidas. "Uno se pregunta si vale la pena", escribió Jorge en alguna ocasión. "Me refiero a que si vale la pena involucrarse en una guerra contra el mal, cuando en la mayoría de los casos uno mismo es el que se convierte en víctima del mismo sistema contra el que se pelea".

Una segunda guerra le permitió a Jorge atrapar más pecadores con el uso de este clásico modismo cristiano de guerra. Misioneros de Estados Unidos le denominaron al conflicto "la Cruzada para Cristo". La prolongada guerra empezó a las 3:03 a.m. el 4 de febrero de 1976, cuando Guatemala fue sacudida por un masivo terremoto. En total, se registraron 23,000 muertos, 77,000 heridos y 370,000 casas colapsadas.

In the shadows of a passive Roman Catholic Church, led by a bishop uninterested in charity, Pentecostal and Charismatic churches served the poor, both body and soul. It paid off. Today more than half of all Guatemalans self-identify as either Pentecostal or Charismatic Christian. With this widespread transformation in religious affiliation has come an epochal shift in how Guatemalans understand life itself. Key to this new kind of Christianity is a strong belief in sin as a failure to meet the moral demands of Jesus Christ. Important also is the belief that sinners can change in an instant by accepting Jesus Christ as their savior. Finally, Pentecostal Christianity states clearly that miracles are possible. They happen every day. Sinners must simply work hard to be better people until Jesus Christ decides to touch their hearts.

This second war (for the soul) had an obvious effect on the first war (for the country). Only a year after Jorge opened his center, General Efraín Ríos Montt took control of Guatemala with a military coup. A born-again Christian from one of the country's US-based churches, Ríos Montt addressed the nation via television on the night of the coup, declaring, "I am trusting my Lord and King, that He shall guide me because only He gives and takes away authority." President for less than two years, he had a Pentecostal approach to public office that included codes of conduct rooted in biblical principles ("I do not rob. I do not lie. I do not cheat") and weekly radio addresses that would eventually become known as his sermons. Ríos Montt also maintained close ties to the United States' hugely influential Moral Majority. One week after the

Mientras la gente se preparaba para futuras réplicas, ayuda humanitaria de protestantes estadounidenses entraba al país. Les proveían a la gente comida y refugio. Sin embargo, también venían con la misión de conversión. A las sombras de una pasiva iglesia católica romana liderada por un obispo desinteresado en la caridad, las iglesias carismáticas y pentecostales servían a los pobres física y espiritualmente. Dichas acciones dieron resultado, pues hoy en día, más de la mitad de los guatemaltecos y guatemaltecas se identifican con el movimiento cristiano carismático o pentecostalismo (como también suele llamarse). Con el cambio en las afiliaciones religiosas llegó un cambio sobre cómo las personas en el país entienden la vida. Un aspecto clave de este nuevo cristianismo es que se entiende el pecado como la incapacidad de cumplir con las demandas de Cristo. También entiende que los pecadores y las pecadoras pueden lograr la transformación si aceptan a Cristo como su salvador. Finalmente, también establece que los milagros son posibles y que estos pueden ocurrir todos los días. Los pecadores y las pecadoras deben trabajar para convertirse en mejores personas hasta que Cristo toque sus corazones.

Esta segunda guerra (para el alma) tuvo un efecto muy claro sobre la primera guerra (para el país). Un año después de que Jorge fundara su centro de rehabilitación, Efraín Ríos Montt tomó control del país con un golpe militar. Ríos Montt era un afiliado cristiano a las iglesias fundadas por Estados Unidos en el país. En la noche del golpe de Estado, se comunicó con la nación por medio de la televisión. En su mensaje a la población declaró: "Estoy confiando en Dios, mi señor y rey, para que él me guíe, porque sólo él da y sólo él quita la autoridad". A menos de dos años en la presidencia, Ríos Montt incluyó en la administración pública códigos de conducta basados en principios bíblicos ("no miento",

▲ 6 Disappeared, December 2011
 Desaparecido, diciembre 2011

coup, the powerful American televangelist Pat Robertson delivered an on-air prayer: "God, we pray for Ríos Montt, your servant, Lord that you would cover him.... Lord, we thank you that your spirit is moving in Guatemala. And

"no robo", "no abuso") y semanalmente transmitió en la radio sermones religiosos. También mantuvo lazos con la Mayoría Moral, una organización cristiana de gran influencia de los Estados Unidos. Una semana después del golpe de Estado, Pat Robertson, un televangelista norteamericano, transmitió al aire una oración:

we pray right now, Heavenly Father, for this great nation in Jesus's holy name."

Amid fears of communism, Ríos Montt became Guatemala's Christian soldier. He dressed in battle fatigues and answered to the title of "General" while pursuing scorched-earth policies in the rural highlands of Guatemala. He was ultimately recognized as the principal architect of Guatemala's genocide. Ríos Montt's first year in office ended with the violent murder of some 100,000 Indigenous people and peasant farmers as well as the displacement of more than 100,000 people from their homes.

The third war that binds Guatemala to the United States is the war on drugs. In the shadows of the Cold War and amid a crusade for Christ, a battle over drug prohibition provides Pentecostal drug rehabilitation centers with their clientele. This third war started with President Richard Nixon. The relative success of his 1969 Operation Intercept – an effort to crack down on Mexican marijuana smugglers – unintentionally created a market for cocaine in the United States. Denied access to marijuana, American middle-class consumers turned to cocaine. Traffickers soon traveled from Medellín to Miami and from Cali to Northern Mexico by way of the Caribbean to keep up with demand, with 80 percent of Andean cocaine moving across the Caribbean. But then hugely militarized antidrug policies shifted transport operations from sea to land, making Central America a principal transit route. Today the numbers have flipped; 80 percent of the Andean cocaine headed for the United States and Canada now moves through Central America, with planes,

"Dios, oramos por Ríos Montt, tu siervo, Señor, para que lo cubras.... Señor, te agradecemos que tu espíritu se mueva en Guatemala. Y oramos ahora, padre celestial, por esta gran nación en el santo nombre de Jesús".

En medio del miedo al comunismo, Ríos Montt se convirtió en el soldado cristiano de Guatemala. Se vestía con uniforme de batalla y respondía al título de "General" mientras accionaba con políticas de tierra quemada en el altiplano rural de Guatemala. Pasó a ser conocido como el principal estratega del genocidio. Su primer año en la administración concluyó con el asesinato violento de 100,000 indígenas y campesinos de Guatemala y con el desplazamiento de más de 100,000 personas.

La tercera guerra que liga a Guatemala con Estados Unidos es la guerra contra las drogas. A las sombras de la Guerra Fría y en medio de la Cruzada para Cristo, una batalla sobre la prohibición de las drogas les proveyó a los centros de rehabilitación con su clientela. Esta última guerra empezó bajo la presidencia de Richard Nixon en Estados Unidos. En 1969, implementó la relativamente exitosa "Operación Interceptación", un esfuerzo para combatir contrabandistas mexicanos de marihuana. Sin embargo, tal medida generó involuntariamente un mercado de cocaína en Estados Unidos. Negados al acceso de marihuana, los consumidores estadounidenses de clase media se tornaron, en cambio, al consumo de cocaína. Los traficantes rápidamente empezaron a viajar de Medellín a Miami y de Cali al norte de México por el lado del Caribe para mantener la demanda. El 80 por ciento de la cocaína andina recorría estas rutas a través del Caribe. Poco después, políticas militarizadas antidrogas desplazaron las operaciones marítimas hacia tierra firme, convirtiendo a Centro América en la ruta principal del tráfico de drogas. Las cifras hoy en día han cambiado; 80 por

boats, and submarines ferrying cocaine along the Pacific coast to northern Guatemala. There, in the jungles of Petén, traffickers prep their product for North America. One of the major problems for Guatemala is that drug-transit countries often become drug-consumer countries because traffickers do not pay for equipment, labor, and infrastructure with cash. They pay with cocaine. Given that few Guatemalans can afford powder cocaine, laboratories mix the drug with baking soda to make crack cocaine. Sold throughout Guatemala City, crack cocaine is a far more affordable, far more addictive version of powder cocaine.

These three wars have set the historical and cultural conditions for Pentecostal drug rehabilitation centers in Guatemala City. The Cold War normalized abductions, disappearances, and extrajudicial incarcerations. Today, pastors hunt for sinners in the streets while onlookers rarely intervene in these now routine kidnappings. Christian crusades have set the theological expectations that drug use is a sin rather than a sickness and that these sinners need a miracle rather than medical treatment. And, finally, the war on drugs created a growing population of drug users in Guatemala, with crack cocaine joining a constellation of other addictive substances that often bring users and families to the brink. In this sense, Pentecostal drug rehabilitation centers are not simply the cause of pain but more importantly the effect

ciento de la cocaína andina transportada a los Estados Unidos y Canadá atraviesa la región centroamericana. Aviones, botes y submarinos transportan la cocaína a lo largo de la costa del Pacífico y luego hasta el norte de Guatemala. En la jungla de Petén, los traficantes preparan el producto para Norte América. Uno de los mayores problemas para los países de tránsito de droga (como Guatemala) es que tienden a convertirse en países consumidores. Esto se debe a que los traficantes, en cambio de pagar con efectivo, equipo de trabajo o infraestructura, pagan con la misma cocaína. Dado que son pocos los guatemaltecos que pueden costear la cocaína en polvo, varios laboratorios mezclan la droga con bicarbonato de sodio para hacer crack. Esta versión de la droga, vendida en toda Guatemala, es mucho más asequible y mucho más adictiva que la cocaína.

Estas tres guerras han sentado las condiciones históricas y culturales para la creación de los centros pentecostales de rehabilitación en la Ciudad de Guatemala. La Guerra Fría normalizó desapariciones, secuestros y encarcelamientos extrajudiciales. Hoy en día, los pastores persiguen a los pecadores por las calles, mientras que los curiosos que presencian estos secuestros rutinarios rara vez hacen algo al respecto. Las Cruzadas Cristianas han sentado expectativas teológicas para presentar el consumo de drogas como un pecado, en cambio de una enfermedad, y recalcan que estos "pecadores" necesitan de un milagro y no de un tratamiento médico para superar las adicciones. Finalmente, la guerra contra las drogas ha aumentado el número de consumidores de drogas en Guatemala. El crack se ha unido a una constelación de otras substancias adictivas que llevan al consumidor y familiares al borde del colapso. En este

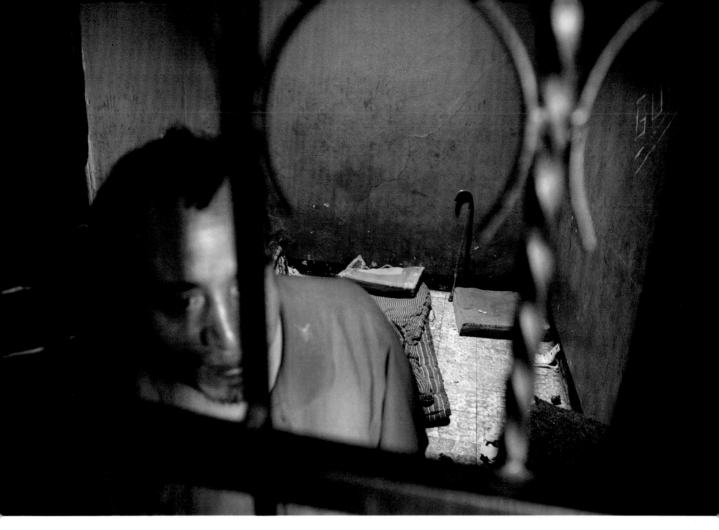

▲ 7 The morgue, July 2013
La morgue, julio 2013

of painful histories. Those held inside these centers struggle to escape not simply the center but also the war-torn landscape of Guatemala, and they often do so with art.

sentido, los centros pentecostales de rehabilitación no solo son la causa de dolor sino también uno de los efectos de estas historias dolorosas. Para aquellos que están dentro del centro, la lucha no solo es para escapar de estos centros, sino también para escapar de un país que aún vive las secuelas de las guerras, y en muchas ocasiones, lo hacen a través del arte.

What to do? The young man from the Pentecostal drug rehabilitation center wanted us to take a photograph of the morgue. He believed that people should see inside these centers – that a single image could provoke the international community to act. We share this young man's optimism about the power of images, which is why we curated a series of photography exhibits in Guatemala City. We too want to jumpstart a conversation, ultimately believing that art (both our art and the art made by these captives) can provoke action. We staged these exhibitions in galleries located in the center of the city, often just blocks from the most notorious centers. We also invited a mix of people to attend the opening events. University students and journalists mingled with former captives and current directors of centers. They all shared space with Pentecostal pastors as well as members of Guatemala's municipal government, especially its Ministry of Public Health. With dozens of photographs hanging on the walls and a motley crew waiting to hear what we had to say, we often found ourselves as anthropologists and artists delivering a familiar five-point message to those in attendance.

Sometimes standing behind podiums and other times with only a microphone in hand, we would first confirm that there are drugs in Guatemala City. Second, we would admit that Pentecostal drug rehabilitation centers are social resources and that no one else in Guatemala works with active drug users. Third, we would note that the government does not support or regulate these centers in any meaningful way. The government, we pointed out, has largely turned their backs on drug users. Fourth, we

¿Qué hacer? El joven del centro pentecostal de rehabilitación quería que fotografiáramos la morgue. Él creía que las personas tenían que ver lo que ocurría dentro de estos centros y que una sola imagen podía hacer que la comunidad internacional accionara. Compartimos su optimismo sobre el poder de las fotografías y por ello, organizamos una serie de exhibiciones fotográficas en la Ciudad de Guatemala. Nosotros también queríamos iniciar una conversación, creyendo que el arte (de los cautivos y el nuestro) podía provocar que la gente reaccionara. Organizamos exhibiciones fotográficas en distintas galerías del centro de la ciudad, muchas veces a tan solo unas cuadras de los mismos centros de rehabilitación. Invitamos a distintos actores a la inauguración del evento; estudiantes universitarios y periodistas se mezclaban con ex cautivos y directores de los centros de rehabilitación. Todos y todas compartían el mismo espacio con pastores pentecostales y miembros del gobierno municipal y especialmente con miembros del Ministerio de Salud Pública. Había decenas de fotografías colgadas en las paredes y una diversa audiencia esperando escuchar lo que teníamos que decir. Como antropólogos y artistas, a menudo nos encontrábamos dando un discurso de cinco mensajes concretos.

A veces parados detrás de un pódium y en otras solo con un micrófono en mano, empezábamos el discurso. El primer mensaje reafirmaba la existencia de drogas en la Ciudad de Guatemala. Con el segundo punto reconocíamos que los centros de rehabilitación son recursos sociales para las personas que sufren de adicción a las drogas y que nadie más en Guatemala trabaja con los usuarios activos de drogas. En el tercer punto enfatizábamos que el gobierno no regula ni apoya de ninguna manera a estos centros. Con el cuarto punto expresábamos que el cristianismo es, en muchos casos, la única terapia

would observe that Christianity is often the only therapy offered inside these centers. Jesus has been the only solution. Finally – and this was always the most difficult point to make in front of the directors of these centers – we would state clearly that these centers are sites of physical and mental abuse. They are human rights violations. "What to do?" we would ask the audience.

After one of our opening events, the director of a center stood in front of a particularly powerful photograph (see image 7). It featured a drug user held captive inside this director's own morgue. Aesthetically appealing because of the image's use of light, the photograph told a harsh story of captivity. We worried that the pastor might complain that the image was unfair, that the work of his center was far more complex than this vision of abuse, but he instead thanked us for depicting what he called the "work of God." The photograph apparently touched his heart rather than challenging his commitment to compulsory drug rehabilitation.

Feeling somewhat defeated, at least for a moment, we engaged this director in a conversation while we admired the image. After giving each other a moment to observe the morgue from a critical distance, we conceded the beauty of the image while also challenging this director to consider whether captivity is Christian. We asked why he couldn't pursue the work of God without locks on the doors. Important to this moment as well as to our larger artistic efforts was not whether we were able to convince this director to remove the locks from his doors. We were not. Instead, what is important is the critical distance that these images provide and the

que se ofrece en estos centros: Cristo es la única solución. Finalmente, el último punto siempre era el más difícil de relatar al estar frente a los directores de los centros, pues resaltábamos que los centros son sitios en donde existe el abuso físico y mental. Son violaciones a los derechos humanos. "¿Qué hacer?", le preguntábamos a la audiencia.

Después de una de las inauguraciones de la exposición fotográfica, uno de los directores del centro se paró frente a una fotografía en particular (ver imágen 7). La imagen proyectaba a uno de los usuarios dentro de "la morgue" del centro de ese mismo director. La fotografía, estéticamente atractiva por el uso de luz, narraba la historia dura del cautiverio. Nos preocupaba que el pastor se quejara de la imagen declarándola como injusta, expresando que el trabajo que él realizaba dentro del centro era mucho más complejo de lo que la imagen proyectaba en cuanto al abuso. En cambio, el pastor nos agradeció por exponer lo que él llamaba el "trabajo de Dios". Según expresó, la fotografía había tocado su corazón en cambio de retar su compromiso con la rehabilitación de drogas compulsoria.

Sintiéndonos de cierta manera derrotados, o al menos por unos instantes, iniciamos una conversación con el director mientras admirábamos la fotografía. Después de observar "la morgue" por unos instantes desde una distancia crítica, le cuestionamos al pastor si el cautiverio realmente era una parte fundamental del cristianismo. Le preguntamos por qué no era posible seguir la labor de Dios sin tener que llegar al encierro. Lo importante en ese momento, y para nuestro esfuerzo artístico, no era si podíamos convencer al director de replantearse la necesidad del encierro. No pudimos. Lo importante es la distancia crítica que las fotografías proveen y, sobre todo, las conversaciones que generan sobre temas de

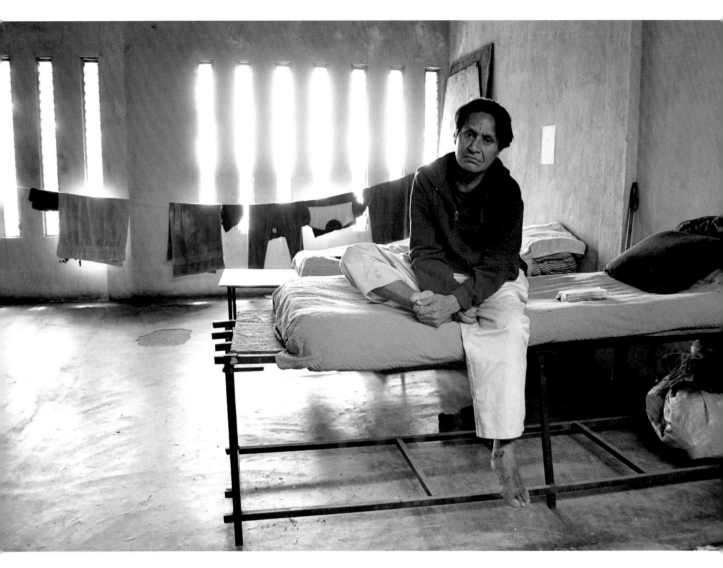

▲ 8 Watching, February 2012
 Observar, febrero 2012

conversations that follow about such themes as freedom and captivity, justice and care, citizenship and security, love and loss.

These themes hit close to home for us. So too did this fieldwork. Benjamin Fogarty-Valenzuela, for one, is Guatemalan, and he grew up in the

libertad y cautiverio, justicia y cuidado, ciudadanía y seguridad, y amor y pérdida.

Estas temáticas son muy cercanas y familiares para nosotros, al igual que el trabajo de campo lo es. Para empezar, Benjamín Fogarty-Valenzuela creció en el Altiplano rural de Guatemala, en el Departamento de Sololá. Sus memorias más

rural highlands of Sololá. With early memories of Indigenous villages and active volcanoes, his rapprochement with Guatemala City by way of this research often troubled his bucolic impressions of his own country. Along the way, Benjamin gained a piqued concern for the future of his homeland and what misguided prohibitionist policies (in Guatemala but also in the United States and Canada) would continue to do to his people. At the same time, Kevin Lewis O'Neill has worked in Guatemala City as an anthropologist over the last twenty years. On top of the political commitments that such extended research produces, Kevin's home state of Missouri in the United States continues to wrestle with drugs. Throughout the fieldwork for this book, an opioid crisis ravaged the area, while government cuts to social services forced drug users to turn towards non-denominational Christian churches for help. This parallel set of developments in Missouri often reminded both Benjamin and Kevin that Pentecostal drug rehabilitation centers in Guatemala City are not distant anomalies but rather increasingly familiar responses to a war on drugs that has been fought for far too long and at far too great a cost.

antiguas involucran a poblaciones indígenas de la región y volcanes activos. En muchas ocasiones, su acercamiento a la Ciudad de Guatemala con esta investigación problematizó las impresiones bucólicas que tenía de su propio país. En el trascurso de este estudio, Benjamín demostraba preocupación por el futuro de su país. Le inquietaba lo que las inadecuadas políticas prohibicionistas tanto de Guatemala, Estados Unidos y Canadá podían seguir ocasionando entre la población guatemalteca. Al mismo tiempo, Kevin Lewis O'Neill ha trabajado como antropólogo en la Ciudad de Guatemala en los últimos veinte años. Sumado al compromiso político que esta extensa investigación ha generado en él, su estado natal, Missouri en Estados Unidos, también batalla contra las drogas. Durante el trabajo de campo para la realización de este libro, una crisis de opio invadió la región. El recorte por parte de los gobiernos para prestar servicios sociales hizo que los adictos a las drogas recurrieran a las iglesias cristianas no denominacionales para pedir ayuda. El desarrollo paralelo de estos hechos en Missouri le recuerdan a Benjamín y Kevin que los centros de rehabilitación pentecostales en la Ciudad de Guatemala no son anomalías aisladas, sino respuestas comunes a las secuelas de una guerra contra las drogas – una guerra que se ha peleado por muchos años y a un costo muy elevado.

Chapter One

FAÇADE

Façade /fəˈsäd/

1 The face of a building, especially the front that looks onto a street or open space.
2 An outward appearance that is maintained to conceal a less pleasant or creditable reality.

Pentecostal drug rehabilitation centers hide in plain sight. Approximately two hundred centers operate in Guatemala City, but they are very difficult to identify. Often staged inside of abandoned factories or renovated apartment buildings, they tend to look like any other factory or apartment building (see image 9). Small signs are often a center's only defining characteristics, and yet they too sometimes camouflage these houses because they resemble any other sign for any other small business. "Drugs, Alcoholism, Etcetera," one advertised. "This is the right place to make the right decision." Not only did the advertisement look identical to that of a bread shop or a tortilla stand, its expansive

Capítulo uno

FACHADA

Fachada /fa.ˈt͡ʃa.d̪a/

1 Paramento exterior de un edificio, especialmente el principal.
2 Apariencia externa que se mantiene para ocultar una realidad menos placentera o acreditable.

A simple vista, los centros pentecostales de rehabilitación se esconden. Aproximadamente, son doscientos centros los que operan en la Ciudad de Guatemala, pero estos son muy difíciles de identificar. A menudo ubicados en fábricas antiguas o edificios renovados, los centros aparentan ser cualquiera otra fábrica o edificio de apartamentos (ver imágen 9). A veces, solo son pequeños letreros los que permiten identificar a los centros, pero en otras, estos solo sirven como camuflaje, ya que aparentan ser letreros de cualquier otro negocio pequeño. "Drogas, alcoholismo, etcétera" anunciaba uno de estos letreros. "Este es el lugar indicado para tomar la decisión correcta". El letrero no solo era idéntico al puesto de una panadería o tortillería, sino que su

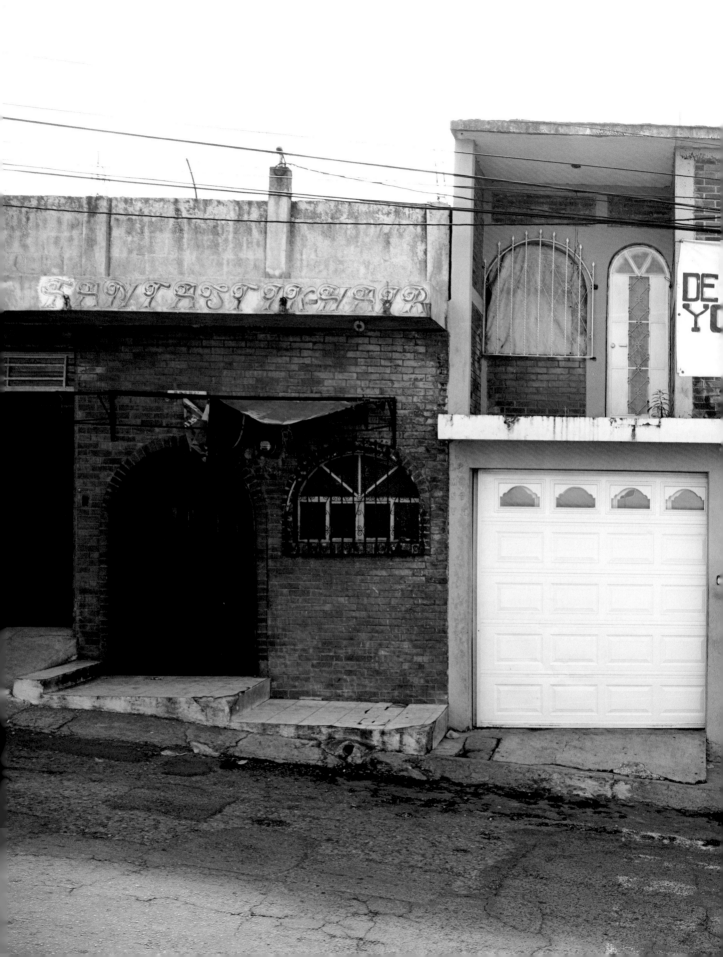

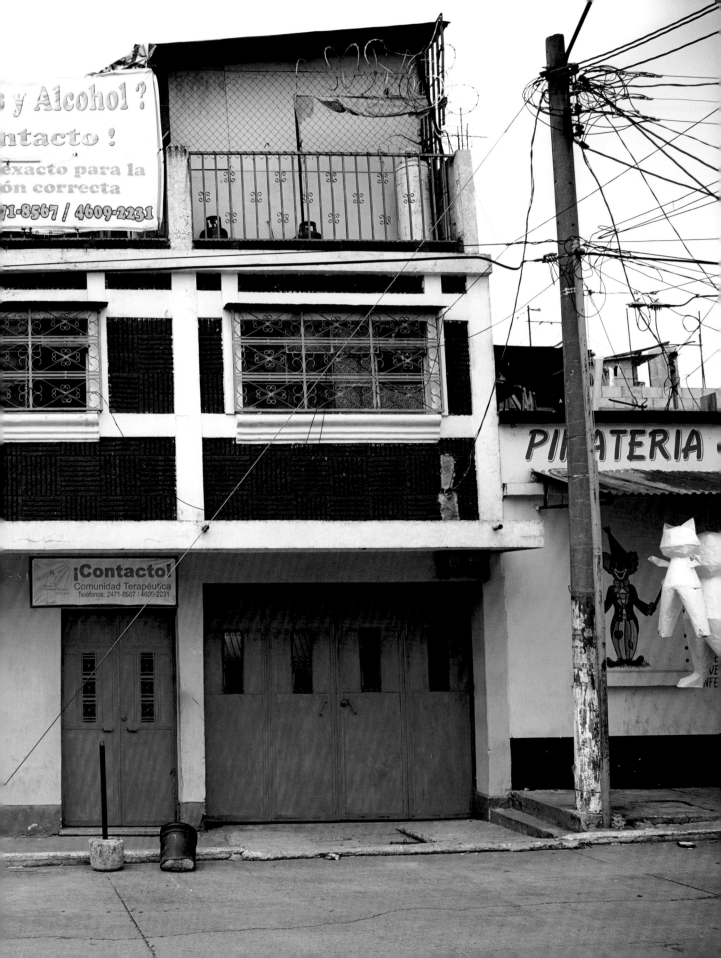

▲ 10 Façade #3, July 2013
 Fachada #3, julio 2013

mission suggested something far more moral than medical. The center obviously engaged sinners wrestling with drugs and alcohol, but its inclusion of "etcetera" invoked other so-called vices, such as bad conduct, delinquency, and even homosexuality. As our research established, a confluence of historical processes and moral sensibilities has made Pentecostal drug rehabilitation centers in Guatemala City not only imperceptible to almost everyone but also a resource for nearly any perceived sin. Often folding into the cityscape, these centers provide an almost invisible social service network that combats the rise of drug use with informal and largely unregulated therapy programs.

The optical illusions that disguise rehab centers in Guatemala City provoke reflection about the word *façade*. It is a term with two meanings that resonate deeply with these centers. The first definition is (often literally) concrete. *Façade* refers to the face of a building, to the architecture that opens onto the public. What we found over the years is that the façades of these centers (with no exception) are unremarkable. In the first few years of our research, we often had to walk up to a front door to read the sign before determining that an apparent house or factory was in fact a Pentecostal drug rehabilitation center. Without a close look at the sign, the building could have been anything. One reason for this confusion is that no one ever built these buildings to be rehabilitation centers. As Guatemala became a key transit point for the movement of Andean cocaine to

mensaje transmitía una misión mucho más moral que médica. El centro, obviamente buscaba reclutar pecadores que luchaban contra la adicción a las drogas y el alcohol. Sin embargo, el incluir la palabra "etcétera" en el letrero apelaba a otros vicios como la mala conducta, delincuencia e inclusive homosexualidad. Como lo demostró nuestra investigación, son una serie de procesos históricos y sensibilidades morales las que han hecho que estos centros pentecostales de rehabilitación no solo pasen por desapercibidos sino que también representen un recurso para casi cualquier pecado percibido. Los centros, presentes en este paisaje urbano, proveen una de red de servicio social casi invisible, que combate contra el aumento de uso de drogas mediante programas de terapia no regulado e informales.

La ilusión óptica que disfraza a los centros de rehabilitación en la Ciudad de Guatemala refleja la palabra *fachada*. El término tiene dos significados que describen profundamente a estos centros. La primera definición es, a menudo, literalmente concreta. El concepto se refiere a la parte visible de un edificio, la parte arquitectónica que se abre al público. Sobre los años encontramos que, sin excepción alguna, la fachada de estos centros es poco notable. Durante los primeros años de investigación, teníamos que caminar a la puerta principal para leer el letrero antes de determinar si era una casa o una fábrica o si en realidad era un centro pentecostal de rehabilitación. Sino no nos hubiésemos fijado detenidamente en los letreros, estos sitios podían ser cualquier otra cosa. Una de las razones por las cuales existe esta confusión es porque los edificios no fueron construidos específicamente para ser centros de rehabilitación. A medida

the United States, Christians across the capital renovated abandoned buildings and low-rent opportunities into Pentecostal drug rehabilitation centers. Never did any of these renovations demand significant changes to the front of these buildings, even though the worlds inside them changed dramatically. This interesting tension between what some sociologists call "frontstage" and "backstage" raises *façade*'s second meaning: "an outward appearance that is maintained to conceal a less pleasant or creditable reality." This chapter and this book explore a tension between carefully maintained outward appearances and less pleasant realities; between banal frontstages and the violent social dramas that unfold behind the curtain.

What we hope will emerge from the words and images that follow is a story about how Pentecostal drug rehabilitation centers use both literal and metaphorical façades in order to continue their work. The physical fronts of the buildings fulfill a vital function. They simultaneously keep captives from escaping while also helping the centers blend into their surroundings. But it is important to stress that these centers also rely on less literal façades. Many go to great lengths to project an appearance of normalcy and an atmosphere in which salvation could plausibly take place. It is this hope of spiritual transformation, conveyed through these centers' carefully controlled emotional environments, that does just as much as barred windows and locked doors to keep those held captive from leaving.

que Guatemala se convirtió en un punto clave para el tránsito de cocaína, la cual recorría de los Andes a los Estados Unidos, cristianos de la Ciudad de Guatemala empezaron a renovar edificios abandonados y espacios que representaban oportunidades de bajo costo para convertirlos en centros de rehabilitación pentecostales. Estas renovaciones nunca requerían de un mayor cambio en su fachada principal a pesar de que el espacio por dentro cambiara drásticamente. Esta interesante tensión entre el "escenario" y "detrás de escenas", como le denominan algunos sociólogos, le da a la palabra *fachada* un segundo significado: "apariencia externo que se mantiene para ocultar una realidad menos placentera o acreditable". Este capítulo y libro precisamente exploran la tensión que existe entre el cuidado que se le da a la apariencia exterior y las realidades menos placenteras; que existe entre el escenario banal y los dramas y actos violentos que ocurren detrás de escenas.

Lo que esperamos que surja de las imágenes y los textos del libro es contar una historia de cómo los centros pentecostales de rehabilitación utilizan la fachada, tanto literal como metafóricamente, para continuar su trabajo. La parte frontal de los edificios cumple con una función fundamental, pues evita que los usuarios se escapen y a la vez, se mezcla perfectamente con los vecindarios. Además, es importante recalcar que los centros se apoyan en fachadas menos literales. Muchos de los centros hacen todo lo posible para proyectar una imagen de normalidad y un ambiente en el cual puede ocurrir la salvación. El anhelo de que suceda una transformación espiritual, a través del control de emociones dentro de los centros, hace lo mismo que los barrotes de

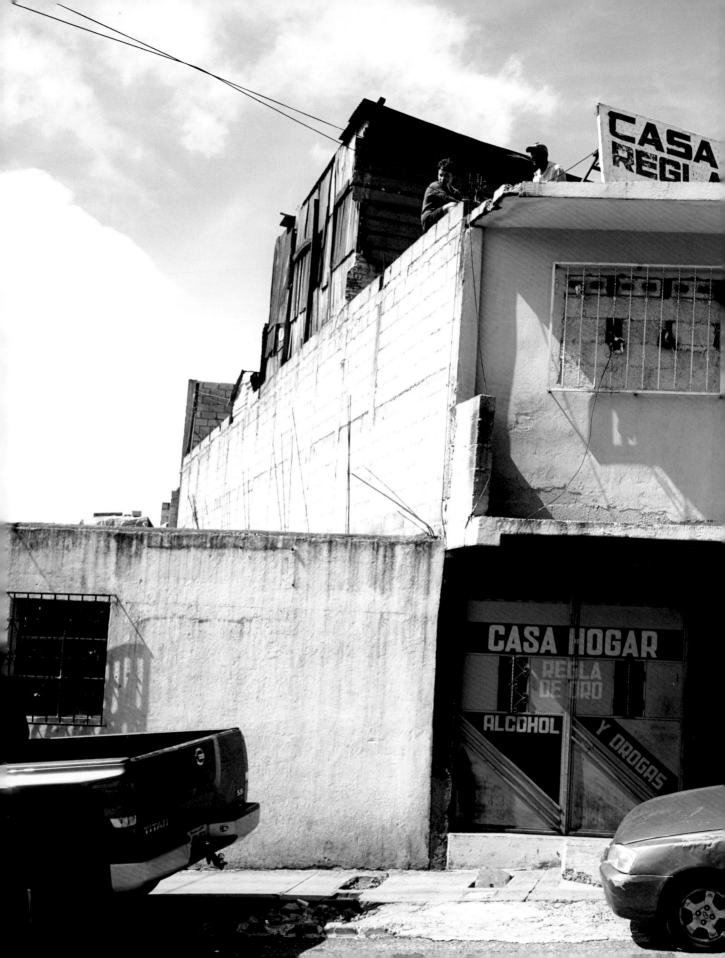

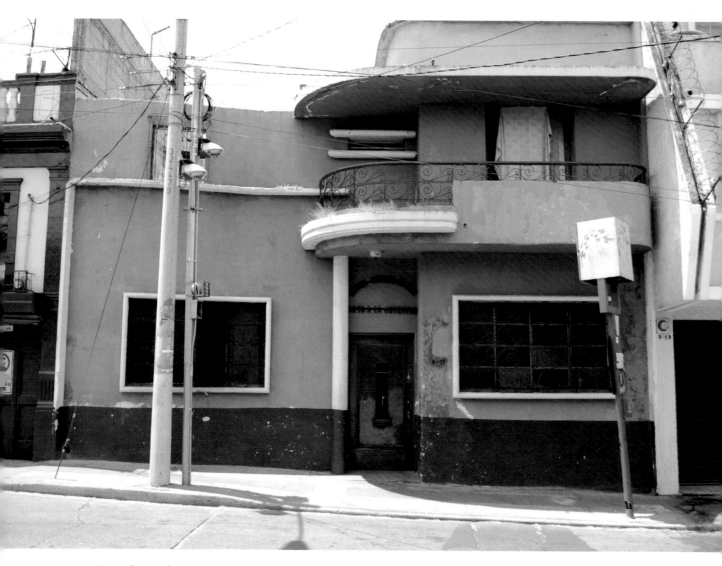

▲ 12 Façade #5, July 2013
Fachada #5, julio 2013

This tension between the seen and the unseen began with Jorge Ruiz. He started the city's first Pentecostal drug rehabilitation center inside of a stately three-story home. Located in the very center of the city, just blocks from the National Palace, the house had been built for an elite family in the early twentieth century. This was

las ventanas y cerraduras para evitar el escape de aquellos que se mantienen como cautivos.

Esta tensión entre lo visto y lo oculto empezó con Jorge Ruiz, quien fundó el primero centro de rehabilitación pentecostal en una casa de tres pisos en el centro de la Ciudad de Guatemala, a solo unas cuadras del Palacio Nacional.

long before the start of the civil war and the 1976 earthquake as well as decades before the war on drugs. The house was spectacular. It boasted fourteen rooms, four bathrooms, two expansive terraces, and an industrial-sized kitchen (see image 12). Architectural flair also lent the building an imperial, even majestic, atmosphere with a spiral staircase connecting the first and second floors and a broad skylight flooding an inner courtyard with natural light. The house's original owner had become wealthy during a time of great inequality, when 2 percent of Guatemalans owned 70 percent of the land. The immediate neighborhood was also posh, exuding a cosmopolitan, vaguely European feel. Neighbors whispered amongst themselves that Guatemala City was the Paris of Central America, so much so that one of the country's most ambitious presidents built a replica of the Eiffel Tower in 1935.

Almost a half century later – during the civil war, after the earthquake, and amid the war on drugs – Jorge converted the home into a Pentecostal rehabilitation center, ultimately using every square inch of the house. At the height of its run, roughly twenty years before the police would raid the house for harboring members of organized crime factions, Jorge Ruiz held as many as 250 captives. Survivors tell stories of captives sleeping on the floor "like spoons."

The house belonged to an eccentric Pentecostal woman named María Elena whose wealthy husband had been murdered by rebels during the country's civil war. The heir to her

Originalmente, la casa fue construida para una familia de la élite guatemalteca a inicios del siglo pasado. Esto sucedió mucho antes de la guerra civil, el terremoto de 1976 y la guerra contra las drogas. La casa era espectacular, tenía catorce cuartos, cuatro baños, dos terrazas y una cocina de tamaño industrial (ver imágen 12). El estilo arquitectónico le daba al edificio una atmósfera imperial o inclusive majestuosa. Una escalera de caracol conectaba el primer piso con el segundo y un tragaluz alumbraba con luz natural el patio interior. El dueño de la casa se había enriquecido en un momento de mucha desigualdad en el país, cuando el 2 por ciento de la población era propietaria del 70 por ciento de la tierra. El vecindario circundante también era elegante, vagamente asemejaba un aire europeo. Los vecinos susurraban entre ellos que Guatemala era el París de Centro América, tanto así que uno de los presidentes más ambiciosos del país construyó una réplica de la torre Eiffel en 1935.

Casi medio siglo después, durante la guerra civil y después del terremoto de 1976 y en medio de la guerra contra las drogas, Jorge convirtió la casa en un centro pentecostal de rehabilitación utilizando cada rincón de la casa. Durante el auge de su administración, aproximadamente veinte años antes de que la policía hiciera una redada por albergar a miembros de crimen organizado, Jorge acogió alrededor de 250 cautivos. Los sobrevivientes cuentan historias de cautivos durmiendo en el piso "como cucharas".

La casa le pertenecía a una mujer excéntrica pentecostal llamada María Elena. Su adinerado esposo había sido asesinado por la insurgencia durante la guerra civil de Guatemala. Con la herencia que le dejó su esposo, María Elena se vio atrapada en la arrogancia de Jorge. Una fotografía de Jorge, a mediados de los ochenta, lo muestra recostado sobre un carro vistiendo pantalones de jeans pegados, una camisa blanca y una cadena

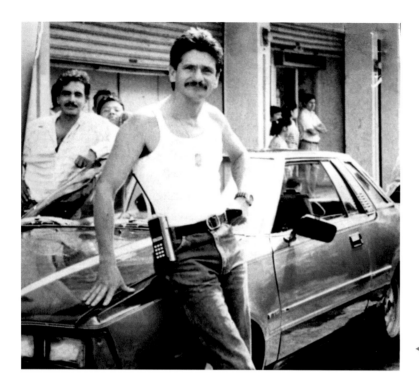

◀ 13 Bad Luck, circa 1985
Mala Suerte, circa 1985

husband's estate, María Elena found herself taken by Jorge's swagger. A photograph of Jorge from the mid-1980s has him leaning against a car, with tight blue jeans, a white T-shirt, and a gold chain (see image 13). An oversized cellular phone hangs from his hip. It all attracted María Elena, who was quick to rent her home to Jorge at no cost. We spoke to María Elena decades later in one of her many other homes. Dozens of kilometers south of the city's center, the house we visited sat inside one of the city's most exclusive enclaves. Private security guards searched cars as they entered and exited the enclave while tall walls kept the city at a distance. Inside her house, white lapdogs circled our feet as her staff fetched glasses of water. María Elena explained how God had changed Jorge and how Jorge

de oro (ver imágen 13). De su cadera cuelga un celular de gran tamaño. Todos estos detalles llamaron la atención de María Elena, quien rápidamente le rentó la casa a Jorge sin costo alguno. Hablamos con María Elena en una de sus tantas casas décadas después. La casa que visitamos se ubicaba a varios kilómetros al sur del centro de la ciudad, en uno de los enclaves más inclusivos de la Ciudad de Guatemala. Guardias de seguridad registraban los carros a medida que entraban y salían del enclave, el cual estaba rodeado de grandes muros blancos que distanciaban las casas del resto de la ciudad. Dentro de la casa, perros falderos circulaban nuestros pies, mientras el personal nos servía vasos de agua. María Elena nos explicó que Dios había cambiado la vida de Jorge y que él había dedicado su vida al trabajo de Dios. Nos contó que quería a Jorge como a un hijo y que lo extrañaba terriblemente. Jorge había muerto

had dedicated his life to the work of God. She said that she loved Jorge like a son and that she missed him terribly. Jorge died in a car accident in 1991, and so Jorge's wife ran the center for a decade until his daughter took over for another ten years. But María Elena never regretted lending Jorge her home, even if the house quickly fell into disrepair. She seemed stunned to hear our report about how awful the house had become. "I had no idea," she admitted. "I never went inside the house for almost thirty years."

María Elena rarely visited her old neighborhood, but this is not surprising for a woman of her standing. While the historic center of Guatemala City had been a cosmopolitan hub for the country's landed gentry, all this changed after the earthquake of 1976. Besides rendering many of Guatemala City's historic buildings architecturally unsound, the earthquake also initiated waves of rural-to-urban migration that quickly changed the racial composition of Guatemala City. The capital had long been a non-Indigenous stronghold, but the earthquake prompted Indigenous families to move to Guatemala City. They searched for food, work, and shelter. Finding little, they then strapped corrugated metal to unfortified slabs of concrete to build basic shelters on the outskirts of town, at the edge of cliffs, and at the bottom of canyons. Those living in the city's canyons often had to walk upwards (literally up steep hills) to access the city. Most importantly for María Elena, these new residents of Guatemala City began to buy and sell in markets just steps away from her once-exclusive neighborhood. This proximity to poverty prompted the wealthy to disinvest in Guatemala City's historic center and move a few dozen kilometers south, planting

en un accidente de carro en 1991 y, por lo tanto, su esposa se encargó de administrar el centro durante los próximos diez años hasta que su hija se hizo cargo por los siguientes diez años. A pesar de que la casa se deterioró rápidamente, María Elena nunca se arrepintió de prestarle su casa a Jorge. Se veía aturdida al escuchar nuestro reporte sobre las terribles condiciones en las que la casa se había convertido. "No tenía idea", admitió. "Durante treinta años nunca entré a la casa".

María Elena en raras ocasiones visitó su antiguo vecindario, pero esto no sorprende considerando su posición socioeconómica. A pesar de que en su momento el centro histórico de la Ciudad de Guatemala fue un eje cosmopolita, esto cambió después del terremoto de 1976. Además de demostrar que los edificios del centro eran arquitectónicamente poco sólidos, el terremoto también propició olas de migración rural-urbanas, las cuales rápidamente cambiaron la composición étnica de la Ciudad de Guatemala. Por muchos años, la capital se caracterizó como no indígena, pero tal suceso promovió que familias indígenas se mudaran a la Ciudad de Guatemala. Buscaban trabajo, alimento y refugio. Al encontrar poco, amarraron losas de concreto con metal para construir viviendas muy básicas en las afueras de la ciudad, al borde de los precipicios y al fondo de los cañones. Aquellos que vivían al fondo de los cañones, en muchas ocasiones, tenían que subir (literalmente colinas empinadas) para llegar a la ciudad. Más importante para María Elena era que estos nuevos residentes de la Ciudad de Guatemala empezaron a comprar y vender en los mercados, a tan solo unas cuadras de su vecindario que alguna vez fue exclusivo. Esta cercanía a la pobreza incomodó e hizo que los más adinerados dejaran de invertir en el centro histórico de la Ciudad de Guatemala. Como consecuencia, se mudaron a varios kilómetros al sur de la ciudad,

▲ 14 Zone 1, May 2012
 Zona 1, mayo 2012

themselves in the very estates in which María Elena would later live.

This "white flight" had three effects, all of which fueled the expansion of Pentecostal drug rehabilitation centers. First, Guatemala City became increasingly segregated, with the center of the city becoming a site for the largely Indigenous urban poor to sell their wares and work informal jobs while the inner suburbs began to house the country's wealthy citizens. Separated by only twenty kilometers, the center and the periphery became two very different worlds.

asentándose en las mismas haciendas en las que María Elena viviría años después.

Esta "fuga blanca" del centro de la ciudad tuvo tres efectos, los cuales promovieron la expansión de los centros pentecostales de rehabilitación. En primer lugar, Guatemala se convirtió en una ciudad sumamente segregada; el centro se volvió un sitio para los indígenas urbanos pobres para vender sus mercancías y trabajar en el sector informal, mientras que los suburbios interiores de la ciudad acogían a los ciudadanos más ricos del país. Separados por tan solo veinte kilómetros, el centro y la periferia se tornaron en dos mundos distintos.

Second, this change in the racial composition of Guatemala City contributed to a change in the perceived moral composition of the city. María Elena never visited her old neighborhood not because it was different but rather because it was "dirty," and she loaned her home to Jorge Ruiz because she believed that he could "clean up" the city. She understood his hunting expeditions not only as Christian missions but also as a kind of civil service.

Third, the wealthy's disinvestment of the city center created a glut of unused homes, storefronts, apartment buildings, warehouses, and hotels. A savvy businesswoman, María Elena would have preferred to turn a profit with her former home. She would have gladly sold or rented her house to make a little extra money, but it was no use. Comparable homes flooded the market, but no one with the means to rent them wanted to live anywhere near the city center. The only viable option for María Elena was to lend the house to Jorge Ruiz in the hopes that his Christian mission might save the city and, thus, the value of her property.

Jorge did very little to convert María Elena's house into a Pentecostal drug rehabilitation center. Its façade barely changed – or, to put it more accurately, the front of the building changed just as much as the rest of the neighborhood. Those who continued to live in the city center worried about delinquency just as much as María Elena did, and so they began to fortify their homes against the urban poor. It is a familiar impulse. Across Latin America, citizens in most every city make incremental adjustments to their homes in the name of security. They add locks to their doors, bars to their windows, razor wire to their roofs, and shards of glass to every batch of freshly laid concrete.

En segundo lugar, el cambio en la composición étnica de la Ciudad de Guatemala contribuyó con un cambio de percepción sobre la composición moral de la ciudad. María Elena nunca visitó su antiguo vecindario, no porque este fuera distinto sino porque consideraba que este era "sucio" y ella le había prestado su casa a Jorge porque creía que él podía "limpiar la ciudad". Desde su entendimiento, las expediciones de caza de Jorge no solo eran misiones cristianas sino un tipo de servicio civil.

En tercer lugar, la desinversión de los ricos en el centro de la ciudad generó como consecuencia un exceso de casas, tiendas, edificios de apartamentos, bodegas y hoteles sin uso. María Elena, siendo una astuta mujer de negocios, hubiese preferido lucrar con su antigua casa; felizmente la hubiese vendido o rentado para ganar dinero extra, pero esto era inútil. El mercado estaba inundado de casas comparables, pero nadie con los medios para rentar una de estas tenía el interés de vivir en las cercanías del centro de la ciudad. La única opción viable para María Elena era prestarle su casa a Jorge con la esperanza de que su misión cristiana pudiera salvar a la ciudad y así también el valor de su propiedad.

Jorge hizo muy poco para convertir la casa de María Elena en un centro pentecostal de rehabilitación. Su fachada apenas cambió, o para ponerlo de manera más precisa: el frente del edificio cambió tanto como cambió el resto del vecindario. A las personas que continuaban viviendo en el centro les preocupaba la delincuencia tanto como a María Elena. Por lo tanto, empezaron a fortificar sus casas para protegerlas de los urbanos pobres. Esta es una característica familiar. En la mayoría de las ciudades de Latinoamérica, las personas les realizan ajustes a sus casas con motivos de seguridad. Le añaden seguros a sus puertas, barrotes a sus ventanas, alambre de púas a sus techos y vidrios cortados al concreto fresco de los muros

◀ 15 Pit bull, May 2012
 Pitbull, mayo 2012

They keep tens of thousands of dogs on tens of thousands of roofs in the hope that these animals might scare off delinquents. All of those bars on all of those windows bring into focus a now iconic model of segregation in Latin America, one that criminalizes those who find themselves on the wrong side of a security wall. It is called a "city of walls."

Jorge followed suit, but he did not renovate María Elena's home to keep delinquents out. He renovated the house to keep sinners in. He capped the front of the building with a heavy door. He bolted bars on all the windows. He lined the rooftops with coils of razor wire, and

que rodean las casas. Además, mantienen a los perros encima de los techos creyendo que estos ahuyentaran a los delincuentes. Los barrotes de las ventanas proyectan un modelo icónico de segregación en Latinoamérica, un modelo que criminaliza a todos los que se encuentran en el lado equivocado de las puertas de seguridad. Se le denomina "ciudad de muros".

Jorge seguía este patrón, sin embargo, no renovó la casa de María Elena para mantener a los delincuentes fuera de la casa. Renovó la casa para mantener a los pecadores dentro del centro. Protegió la entrada principal con una puerta pesada y aseguró todas las ventanas

▲ 16 Barbed wire, May 2012
 Alambre de púas, mayo 2012

he planted muscular dogs on the house's balco-
nies and rooftops. Jorge plugged every opening
so that no one could escape, but none of these
adjustments made the house appear any differ-
ent than the others in the neighborhood.

 María Elena's house changed drastically on
the inside. Jorge Ruiz held hundreds of drug
users against their will. One was a man named
Frenner. We met him in 2011, just months before
the police kicked down the center's front door.
He entered Jorge's center on March 3, 1989. He
had been in the United States without proper
documentation for years, learning English and
building a life for himself. He worked small

con barrotes. Alineó los techos con alambre de
púas y en los balcones y techos colocó a perros
musculosos. Jorge tapó cada apertura para que
nadie pudiera escapar, pero ninguno de estos
ajustes hizo que la casa aparentara ser diferente
al resto de casas del vecindario.

 La casa de María Elena cambió drástica-
mente por dentro. Jorge mantuvo a cientos de
usuarios de drogas en contra de su voluntad.
Uno de ellos era Frenner. Lo conocimos en el
2011, tan solo unos meses antes de que la policía
derrumbara la puerta principal del centro.
Frenner entró al centro de Jorge el 3 de marzo
de 1989. Había permanecido en Estados Unidos

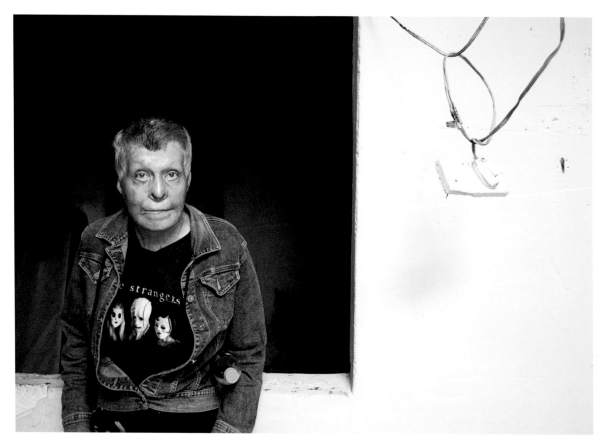

▲ 17 Frenner, May 2012
 Frenner, mayo 2012

jobs until he slipped into a kind of depression, started using drugs, and then spiraled out of control. One day, in a terrible state, he walked to a gas station, doused himself with gasoline, and then swallowed a lit match. His body erupted into flames, from his mouth outward. He survived, but only after a long stretch in a public hospital to treat the third-degree burns that crippled his body. His fingers, which he used in order to draw, bend inward, their tips having been melted off in the fire. Frenner's disfigurement ultimately became a kind of inside joke

como indocumentado durante años, aprendiendo inglés y construyendo una vida propia. Realizó pequeños trabajos hasta que cayó en depresión, empezó a consumir drogas y luego, todo se salió de control. En uno de esos días, estando en un estado terrible, Frenner caminó hacia una estación de gas, bebió gasolina y se tragó un fósforo prendido. Desde el interior de su boca hacia fuera, su cuerpo estalló en llamas. Frenner sobrevivió el incidente después de meses de cuidados intensivos para tratar las quemaduras de tercer grado en un hospital público. Sin embargo, sus dedos, con los que solía dibujar, se doblaron hacia dentro, las yemas de sus

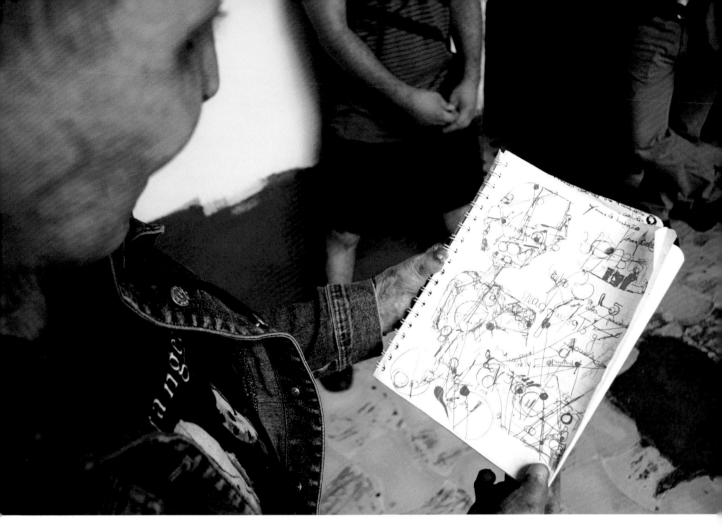

▲ 18 Frenner's drawing, May 2012
 Dibujo de Frenner, mayo 2012

with Jorge's captives. After a new captive had been strip-searched in front of everyone and told to bend over and then squat down, Frenner would approach the new captive, stand close to his face, and say: "Welcome to hell." Everyone would laugh, except for the captive. The joke lay in the fact that Frenner, because of his burned body, resembled the primary character from the *A Nightmare on Elm Street* film series, Freddy Krueger. Frenner Krueger, they called him.

Frenner often drew in a notebook (see image 18). These were not drawings of anything.

dedos se derritieron en el fuego. Las marcas que las quemaduras dejaron en el cuerpo de Frenner se volvieron una especie de broma interna entre los cautivos de Jorge. Después de que un recién ingresado fuera inspeccionado frente a todos, este tenía que inclinarse y colocarse en posición de cuclillas. Entonces, Frenner se acercaba y le decía, "Bienvenido al infierno". Todos se reirían, excepto el cautivo. La broma residía en que Frenner, debido a su cuerpo quemado, se parecía al personaje principal, Freddy Krueger, de la serie *Pesadilla en la calle del infierno*. Frenner Krueger solían llamarlo.

Rarely did a recognizable character or figure appear on his pages. Instead, placing colored pens between the stubs of his fingers, he devoted himself to geometric figures that seemed to develop with every stroke of his pen. A square would develop into a rectangle, which would then connect to a triangle until an intricate latticework of lines and angles filled the page. Occasionally the distant outline of a person or animal might emerge. His process seemed iterative, with his next move always appearing to be a reaction to his last – somehow culminating in a recognizable cubist human-like figure.

We never got the impression that he planned his drawings. Rather, an aesthetic emerged from his process in such an unpredictable way that one of us eventually asked him, "When do you know that you are done with a drawing?" Our digital recording of his answer to this question is extremely grainy, largely because of the cavernous room in which we spoke, but Frenner explained to us that "there is no end to any of this." By "this," he meant the drawing, but we couldn't help but extrapolate beyond his picture to his state of captivity. By the time we met Frenner, he had spent over twenty years inside Jorge's center, often going months (sometimes years) without ever leaving the building. Bars and locks kept him from seeing the light of day, and so his life had also become an iterative process. Each day followed the same humdrum rhythm, within which he improvised, his weeks punctuated by moments of artistic flair and comic relief.

All of this changed when the Guatemala National Police entered the center based on

Frecuentemente, Frenner dibujaba en su cuaderno (ver imágen 18). Estos no eran dibujos de cualquier cosa; era raro que figuras reconocidas aparecieran en las páginas del cuaderno. En cambio, dibujaba figuras geométricas que se transformaban cada vez que los lapiceros de colores entre sus dedos hacían contacto con el papel. Un cuadrado se convertía en un rectángulo, el cual luego se conectaría con un triángulo hasta que una intrincada red de líneas y ángulos llenaran una página. En ocasiones, el contorno distante de una persona o un animal aparecía en el papel. El proceso parecía iterativo, cada movimiento parecía ser una reacción al movimiento anterior y de cierta forma, los dibujos culminaban en una reconocida figura humana al estilo cubista.

Nunca tuvimos la impresión de que Frenner planeara sus dibujos. Más bien, la estética emergía del proceso de manera tan impredecible que en un momento le preguntamos, "¿Cómo sabes cuando uno de tus dibujos está completo?" Nuestra grabación de su respuesta es sumamente granular, principalmente por el eco del salón en donde hablamos, pero Frenner nos explicó, "No hay un fin para nada de esto". Con ello, se refería al dibujo, sin embargo, nosotros no pudimos evitar explorar más allá de la imagen y el estado de cautiverio. Cuando conocimos a Frenner, ya había pasado alrededor de veinte años dentro del centro de Jorge. En ocasiones, pasaba meses (inclusive años) sin salir del edificio. Los barrotes y candados evitaban que pudiera ver la luz de día, y, por lo tanto, su vida también se había convertido en un proceso iterativo. Cada día seguía el mismo ritmo monótono en el cual improvisaba y en sus semanas sobresalían los momentos de estilos artísticos y alivios cómicos.

an anonymous tip. This was in 2011. Someone had mentioned to the police that the center had been harboring members of organized crime groups. This was a familiar strategy. People interested in disappearing from their family, rival gangs, or even debt collectors often hide inside these centers, strategically relying on a center's ability to fold into the city – to present an unremarkable front stage regardless of life inside the center. During their raid, the police lined up the center's captives and asked each of them whether they were being held against their will. Every captive was then given the chance to walk out of the building of their own accord, with the front door suddenly ajar, sunlight showering into a dimly lit back room.

In a matter of moments, the center emptied, leaving only a handful of people either unable or unwilling to leave. Frenner seemed to be both. He would live inside the near-empty center for weeks afterwards, unable to imagine a life beyond the walls of this house. Instead, he walked about the house with the kind of familiarity that comes after twenty years of captivity. Eventually he offered us a tour, regaling us with stories of capture and conversion while also confiding in us just how scared he was to leave the center. He did not know where to go.

To Frenner's credit, the city had changed tremendously during his twenty years of captivity. In 1989, there were only a handful of Pentecostal drug rehabilitation centers, but in 2011, there were hundreds. This is because some captives had "graduated" from Jorge's center and then started their own enterprises, ultimately taking advantage of other low-rent opportunities. Some replicated Jorge's model by renovating stately mansions into Pentecostal

Todo esto cambió cuando en el 2011 la Policía Nacional Civil de Guatemala entró al centro a raíz de una llamada anónima. La persona les había mencionado que el centro acogía a grupos del crimen organizado. Esta era una estrategia familiar. Personas interesadas en desaparecer de las familias, pandillas rivales o inclusive cobradores de deudas, en muchas ocasiones, se escondían en estos centros. De manera estratégica, confiaban que los centros pasaban por desapercibidos, pues presentaban un escenario frontal cualquiera, sin importar cual fuera la vida dentro de estos. Durante la redada, la policía alineó a los cautivos en una fila y le preguntó a cada uno de ellos si estaban dentro del centro en contra de su voluntad. Luego, con la puerta frontal inesperadamente abierta y la luz del sol iluminando tenuemente el cuarto, a cada uno de los cautivos se le concedió la oportunidad de salir del centro si así lo querían.

En cosa de momentos, el centro se vació, solo fueron unos cuantos cautivos lo que permanecieron; eran personas sin la posibilidad o las ganas de salir. Frenner parecía ser ambos. Después de la redada, vivió semanas dentro del vacío centro sin la posibilidad de imaginar una vida fuera de esas paredes. Caminaba por la casa con la familiaridad que se crea después de veinte años de cautiverio. Eventualmente nos ofreció un tour, entreteniéndonos con historias de capturas y conversión mientras nos revelaba en confianza cuánto miedo le generaba salir del centro. Frenner no sabía a dónde ir.

Para darle crédito a Frenner, la ciudad había cambiado drásticamente durante sus veinte años de cautiverio. En 1989, solo había unos cuantos centros pentecostales de rehabilitación, pero en el 2011 había cientos de ellos. Esto se debe a que algunos de los cautivos se habían "graduado" del centro de Jorge y empezaron

▲ 19 After the raid, May 2012
 Después de la redada, mayo 2012

drug rehabilitation centers, but others took advantage of more middle-class homes and even unused garages. Each followed Jorge's lead by minimally renovating the exterior of each structure to hold as many people as possible, adding locks, bars, and razor wire. Some also added a sign to announce their services. But none of these adjustments made any of the centers stand out. Again, even their signage used the same font as neighboring auto-parts stores and laundromats. With the houses minimally renovated and the signage completely commonplace, hundreds of centers began to open across the city until some two hundred of them quietly folded into the different neighborhoods of Guatemala City. This meant that, although Frenner could have left Jorge's center – the door was wide open – an archipelago of other centers now hunted for sinners in ways that frightened Frenner. The threat of recapture froze him in his tracks.

Frenner's feelings are important because captivity is not just about a building and its architecture. The façade of Jorge's rehabilitation center is a physical structure. Its doors, windows, and bars hold people captive, but the façade (that is, a center's promise of transformation) is also powerful. The appearance of normalcy that these centers exude sets the ambient conditions for captivity by conjuring the felt possibility of salvation. Again, the practice of captivity as rehabilitation is more than a matter of ropes and chains, of bricks and brute force. Rehabilitation can also be a fabrication intended to deceive. Frenner waited decades inside Jorge's center for a transformation that

sus propios centros, tomando ventaja de las bajas rentas. Algunos replicaban el modelo de Jorge al renovar y convertir mansiones majestuosas en centros pentecostales de rehabilitación, pero otros tomaban ventaja de las casas de clase media y en algunos casos hasta de garajes. Cada uno seguía los pasos de Jorge al renovar mínimamente el exterior de cada estructura para mantener el máximo número de personas, agregando candados, barrotes y alambre de púas. Algunos inclusive añadían un letrero anunciando sus servicios. Sin embargo, ninguno de estos ajustes hizo que los centros sobresalieran. Nuevamente, los letreros usaban el mismo tipo de letra que las tiendas de repuestos carros y lavanderías. Con casas mínimamente renovadas y señalizadas, cientos de centros abrieron en la ciudad hasta que unos doscientos se esparcieron en los vecindarios de la Ciudad de Guatemala. Esto significaba que, aunque Frenner pudiese abandonar el centro, pues la puerta estaba completamente abierta, un archipiélago de centros cazaba a los pecadores y esto le aterraba profundamente a Frenner. La idea de ser recapturado lo paralizaba.

Los sentimientos de Fenner son importantes porque el cautiverio no solo se trata de una construcción y su arquitectura. La fachada del centro de rehabilitación de Jorge es una estructura física. Sus puertas, ventanas y barrotes mantienen a las personas en cautiverio, pero la fachada (es decir, la promesa de transformación) también tiene poder. La apariencia de normalidad que estos centros reflejan sienta las bases para el cautiverio, para aparentar la posibilidad de salvación. Nuevamente, la práctica del cautiverio para la rehabilitación va más allá de cuerdas y cadenas, de ladrillos y fuerza bruta. La rehabilitación también está diseñada para engañar. Fenner esperó durante décadas dentro del centro de Jorge por una transformación que

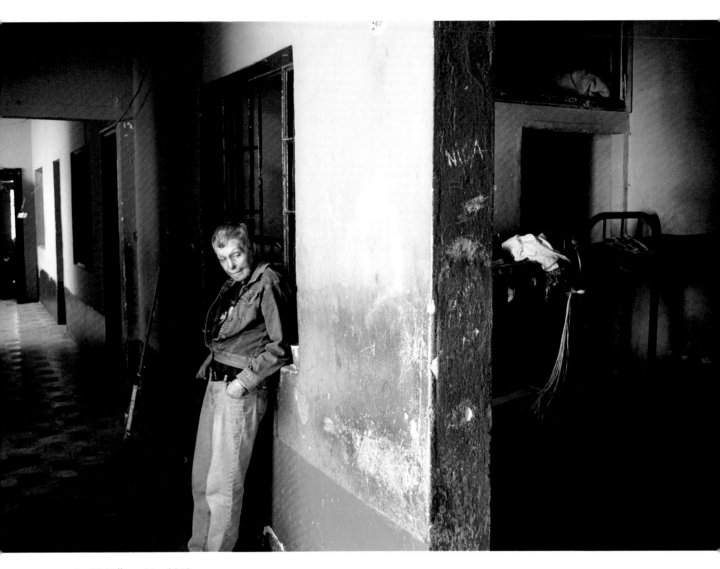

▲ 20 Hallway, May 2012
 Pasillo, mayo 2012

never happened, and while he waited, he drew in his notebook. All the while, other captives came and went. Some "graduated" and went on to renovate a shuttered factory or devalued house into a new rehab. Others circulated the city searching for an escape from drugs only to

nunca ocurrió, y mientras esperaba, dibujaba en su cuaderno. En todo ese tiempo, otros cautivos entraban y salían del centro. Algunos de estos "graduados" iban y renovaban fábricas clausuradas o casas devaluadas para convertirlas en los nuevos centros. Otros circulaban

be "hunted" by other pastors in other neighborhoods. Each time, the outer façade inspired the possibility of salvation while confinement to the inner chambers appeared, in the words of Frenner, "to have no end."

la ciudad buscando un escape de las drogas solo para ser "cazados" por otros pastores en los barrios. En cada ocasión, la fachada exterior inspiraba la posibilidad de salvación mientras el encierro dentro de los cuartos interiores parecía, como lo describía Frenner, "no tener fin".

Chapter Two

CAPTIVITY

Capítulo dos

CAUTIVERIO

Vice /vīs/
1 A metal tool with movable jaws that are used to hold an object firmly in place.
2 Immoral or wicked behavior.

The Christian tradition posits a fundamental distance between humanity and divinity. They occupy two separate worlds, but the Bible tells us that this was not always the case. In the beginning, in the Garden of Eden, God and human beings lived together, but then original sin created a chasm between the two. Cast out of paradise, the descendants of Adam and Eve have since wandered the world in search of God, ultimately hoping that living moral lives will make them worthy of an eventual return to God. But the human being's propensity to sin often frustrates this journey. A weakness of will often stalls a Christian's progress.

Writing in the fourth century, Augustine reflects on how his immorality tied him up: "The enemy held my will and of it he made a chain and bound me." His choice of image – the chain – is a familiar one in the Christian tradition, with the devout often imagining themselves as slaves to sin. Firmly held in place

Vicio /ˈbi.sjo/
1 Pieza cilíndrica o cónica, por lo general metálica, con resalte en hélice y cabeza apropiada para enroscarla.
2 Comportamiento inmoral o malvado.

La tradición cristiana asume que existe una distancia fundamental entre la humanidad y la divinidad. Ambas ocupan mundos distintos, pero la Biblia explica que este no siempre fue el caso. En el inicio, en el jardín de Edén, Dios y los seres humanos vivían en armonía, pero el pecado original creó una brecha entre ambos. Los descendientes de Adán y Eva fueron expulsados del paraíso y desde entonces han recorrido el mundo en la búsqueda de Dios, creyendo que tener vidas morales los hará dignos para volver a Dios. Sin embargo, la tentación del ser humano de pecar muchas veces frustra este viaje, pues la voluntad débil puede detener el progreso de un cristiano.

En el siglo cuarto, Augustine reflexionó y escribió sobre cómo su inmoralidad lo restringió: "El enemigo sostuvo mi voluntad y con ella fabricó una cadena con la que me ató fuertemente". La elección de imagen – la cadena – es

by a weakness of will, Augustine felt that sin frustrated his own return to God. This sense of sin as something that binds people to Earth is ultimately how a metal tool known as the vice became a Christian metaphor for immorality. It is also how Pentecostal drug rehabilitation centers as sites of captivity became a solution to sin. The center as a vice frustrates the sinner's access to vice.

Erick Waldemar Paniagua Duarte spent much of his life combating vice by holding drug users firmly in place. He restricted their movement (on Earth) to help them progress (to heaven) with his Pentecostal drug rehabilitation center. The mission of this director of the most notorious of centers was often an ugly, violent struggle. Many people died along the way.

Erick sat for this portrait during August of 2011 (see image 22). He was known in Guatemala City as Cholo: the nickname can be derogatory, but generally the term refers to any member of a Mexican American street gang. He had been deported back to Guatemala from the United States decades earlier, with his own story of return nothing short of heartbreaking.

familiar dentro de la tradición cristiana, con los devotos, en ocasiones, imaginándose como esclavos del pecado. Augustine, firme ante la creencia de que la voluntad es débil, sintió que el pecado frustró su propio regreso a Dios. Entender el pecado como un elemento que une a las personas a la tierra simboliza la pieza de metal (el vicio de banco), es una metáfora cristiana sobre la inmoralidad. También es como los centros pentecostales de rehabilitación, siendo sitios de cautiverio, se convirtieron en una solución para el pecado. El centro de rehabilitación es como un vicio de banco, ya que frustra el acceso de los pecadores al vicio.

Erick Waldemar Paniagua Duarte pasó gran parte de su vida combatiendo el vicio manteniendo a usuarios de drogas en su lugar. Les restringía el movimiento (sobre la tierra) para ayudarlos a progresar (al cielo) en su centro pentecostal de rehabilitación. La mission de Erick, director de uno de los centros más reconocidos del país, en ocasiones era una lucha violenta y fea, y muchas personas murieron en el camino.

Erick se sentó para este retrato en agosto del 2011 (ver imágen 22). En la Ciudad de Guatemala era mejor conocido como el Cholo. El apodo puede ser despectivo, pero generalmente el término hace referencia a un miembro de una pandilla mexicana americana. Erick había sido deportado de los Estados Unidos a Guatemala en décadas anteriores; su propia historia era nada menos que desgarradora. Todo comenzó con la adicción y

◀ 21 Cross, June 2012
 Cruz, junio 2012

▲ 22 Cholo, June 2014
 Cholo, junio 2014

It began with addiction and violence in the streets of Guatemala City. He was then held against his will inside a second-generation rehabilitation center – that is, a center run by a graduate of Jorge Ruiz's original center. Erick spent months as a captive, wrestling with his addiction to drugs. Along the way, he began to study the industry from the inside. He learned the center's business model by carefully detailing how much families paid directors to hold their loved ones captive. He also befriended the pastors who traveled the city along a circuit. These men of God would preach inside one center for an hour before traveling to another,

violencia en las calles de la Ciudad de Guatemala. Había sido retenido en contra de su voluntad dentro de un centro de rehabilitación de segunda generación – es decir, un centro administrado por uno de los graduados del centro original de Jorge. Erick pasó meses como cautivo, luchando en contra de la adicción a las drogas. Durante este tiempo, empezó a estudiar la industria de los centros desde adentro. Prestaba atención a los detalles sobre cuánto pagaban las familias para que los directores mantuvieran a sus seres queridos en cautiverio. También se hacía amigo de los pastores que recorrían la ciudad para visitar los centros. Estos hombres de Dios predicaban dentro de los centros durante una hora antes de trasladarse al

ultimately providing each of these houses with free programming. Erick also took careful note of the physical violence that he would eventually find necessary to restrain drug users.

During his many years inside the industry, Erick spotted a need. Dozens of centers were opening across the city, and most of these institutions dealt with difficult people. These often included rebellious drug users, and the centers' directors worked hard to discipline these men into Christians. But this transformation did not always work, leaving the directors with few options. When a rebellious captive threatened the peacefulness of a center, most directors would simply release the man into the streets, often leaving him for dead.

What to do with those lost souls that could not be found? Erick answered this question by opening a center that dealt with the city's most extreme personalities, ultimately providing families with a last chance for their loved ones while also subtly supporting the rest of the centers in the city. Over the years and in an untold number of centers, we heard directors and pastors threaten rebellious captives with Erick's center. These frustrated men of God would tell the rebellious that if they did not submit to the center, then they would send them to Cholo's. This was not an empty threat. During our fieldwork, we witnessed many men sent to Erick's center. After a frustrated director made a single phone call, Erick and his men

siguiente, eventualmente proveyéndoles a estas casas un programa gratuito. Erick también notó, cuidadosamente, que la violencia física eventualmente también sería necesaria para mantener el orden dentro del centro.

Durante los años que pasó dentro de la industria, Erick identificó una necesidad. Decenas de centros abrían en la ciudad y muchas de estas instituciones lidiaban con personas difíciles. Estas incluían consumidores de drogas rebeldes, y los directores trabajaban arduamente para disciplinar a estos hombres hacia el cristianismo. Sin embargo, esta transformación no siempre funcionaba y esto dejaba a los directores con pocas opciones. Cuando un cautivo rebelde atentaba contra la paz y tranquilidad del centro, la mayoría de los directores simplemente lo liberaba a las calles, en ocasiones dándolo por muerto.

¿Qué hacer con las almas perdidas que no pueden encontrar el camino? Erick respondió a la pregunta abriendo un centro que lidiaba con las personalidades más extremas; le proveía a las familias una última oportunidad para sus seres queridos y, al mismo tiempo, apoyaba al resto de centros de la ciudad. A lo largo de los años y en un incontable número de centros, escuchábamos a los directores y pastores amenazando a los cautivos rebeldes con su traslado al centro de Erick. Cuando estaban frustrados, estos hombres de Dios les decían a los rebeldes que si no acataban las normas del centro serían enviados al centro del Cholo. Esta no era una amenaza vacía. Durante nuestro trabajo de campo, fuimos testigos de que varios hombres fueron enviados al centro de Erick. Después de una llamada de un director frustrado, Erick

▼ 23 Young man, August 2017
 Hombre joven, agosto 2017

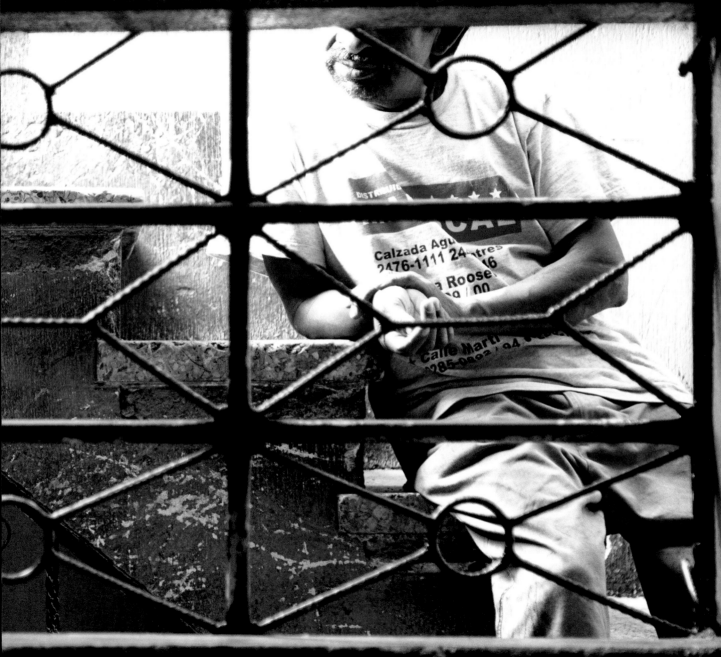

▲ 24 Staircase, August 2017
 Escalera, agosto 2017

would arrive in a car, pull the man out of the general population, and then take him away. Understandably, this event would spark spirited conversations among captives. Some had firsthand knowledge of Erick's center while others had second- or sometimes even third-hand stories of abuse. These were stories of 150 drug addicts stuffed inside a middle-class home built for a family of four. These were stories of young boys raped by older men and addicts beaten with baseball bats. Rumor also had it that Erick kept a pistol in his desk, and he would sometimes bring the gun into the general population to scare his captives.

We have every reason to believe that these stories are true. The many days we spent inside Erick's center often left us gasping for air, with an atmosphere of violence permeating most every square inch of his general population. We also collected dozens of testimonies from those who survived his center. The conditions under which his captives lived were horrible.

Buffering this violence was the serenity of his front office. This too was a lesson that Erick learned from the center that once held him. In fact, every center in the city had learned about the importance of a front office from Jorge Ruiz. With dozens more centers soon servicing the city, each a little different from the next, every single one of these houses maintained a clear

y sus hombres llegaban en carro, agarraban al hombre y se lo llevaban. Obviamente, esto generaba una conversación entre el resto de los cautivos. Algunos tenían experiencia personal con el centro de Erick; otros solo sabían sobre las historias de abuso de otras personas. Eran historias de 150 usuarios de drogas amontonados en una casa de clase media construida para una familia de cuatro personas. Eran historias de jóvenes sexualmente abusados por hombres mayores y adictos físicamente maltratados con el uso de bates. También se circulaba el rumor que Erick mantenía un arma en su escritorio y que, en ocasiones, la mostraba a la población general para asustar a los cautivos.

Tenemos todas las razones para creer que las historias son ciertas. Muchos de los días que pasamos en el centro de Erick nos dejaban sin aliento. El centro emanaba una atmósfera de violencia permeando en cada rincón de la población general. También recolectamos decenas de testimonios de aquellos que sobrevivieron el centro. Las condiciones en las que los cautivos vivían eran horribles.

La oficina principal del centro amortiguaba esta violencia. Esto también era algo que Erick aprendió en el centro en el que estuvo encerrado. De hecho, cada uno de los centros había aprendido la importancia de tener una oficina principal, tal como Jorge la tenía. A pesar de que eran pequeñas las características que diferenciaban a un centro del otro, todos tenían algo en común, todos mantenían una división clara de

▲ 25 Tying up, June 2012
 Atar, junio 2012

division between two very different kinds of space. The first was the general population. These were austere rooms where captives waited for a miracle, for Jesus Christ to save them from sin. The other was the front office. Inside these second spaces directors processed the intake of supposed sinners and the outtake

dos espacios. El primero estaba designado para la población general. Este era un espacio austero, un sitio en donde los cautivos esperaban un milagro, esperaban a que Cristo los salvara de sus pecados. El otro espacio era la oficina principal. En este segundo espacio los directores procesaban a los nuevos pecadores y liberaban

of born-again Christians. They also negotiated the financial terms of captivity with loved ones. It was this intake and outtake (this catch and release) that invited users and their families to engage the possibility of Christian renewal amid an aura of middle-class respectability, with rooms decorated with office furniture, family photographs, and typewriters. By curating the feel of bureaucratic efficiency and domestic comfort, directors such as Erick performed Christian piety for a desperate clientele.

Consider Erick's office. Photographs adorn his desk and walls. They are images of his wife and his two daughters. Three rest on his desk while more than a dozen hang on the wall behind him. Some of the photographs are studio-quality portraits familiar to Guatemala City's middle class. They perform a certain class standing in the capital. Others are casual snapshots of his smiling children. Each of these images communicates the importance of family while underscoring the humanity of Erick himself. They announce that he is a husband and a father. Of interest to us when we sat in his office discussing the details of his life and his labor was that these photographs did not face him but rather faced his clients. The photographs were for us, not him. This is because he knew that his clients needed to be convinced that he could be as kind as he was cruel.

Credentials also hang on his wall, and it is no coincidence that two of the five credentials frame his head. Issued by the US Department of State, they commemorate the completion of three-day seminars hosted by the US embassy in Guatemala City. Often administered by a third-party provider but paid for by the US Department of Homeland Security, these seminars provided

a los cristianos que habían renacido. También negociaban los términos financieros con los seres queridos de los cautivos. La entrada y salida (captura y liberación) de los cautivos invitaba a los usuarios y familiares a involucrarse en la posibilidad de una renovación cristiana. Todo esto ocurría en medio de un ambiente respetable de clase media, con cuartos decorados con muebles de oficina, retratos familiares y máquinas de escribir. En estos ambientes burocráticos, eficientes y domésticos, directores como Erick le concedían piedad cristiana a una clientela desesperada.

Imagine la oficina de Erick. Fotografías adornan su escritorio y las paredes. Son imágenes de su esposa y sus dos hijas. Tres fotografías están en su escritorio mientras una decena de ellas cuelgan de la pared detrás de él. Algunas son de calidad de estudio, comunes entre la clase media de la Ciudad de Guatemala, denotando cierta posición social en la capital. Otras, son fotografías instantáneas de sus sonrientes hijas. Cada una de estas imágenes comunica la importancia de la familia y, al mismo tiempo, humanizan al propio Erick. Anuncian que es un padre de familia y esposo. Mientras nos sentábamos en su oficina y conversábamos con él acerca de sus labores, notamos algo que captó nuestra atención: las fotografías le daban la cara a sus clientes y no a él. Estas fotografías eran para nosotros, no para él. Erick sabía que sus clientes necesitaban estar convencidos de que él podía ser tan amable como cruel.

Algunas credenciales también cuelgan de su pared, y no es coincidencia que de las cinco que hay, dos enmarquen perfectamente su cabeza. Estas le fueron entregadas por el Departamento de Estado de los Estados Unidos para conmemorar seminarios de tres días organizado por la embajada de los Estados Unidos en la Ciudad de Guatemala. Frecuentemente, los seminarios

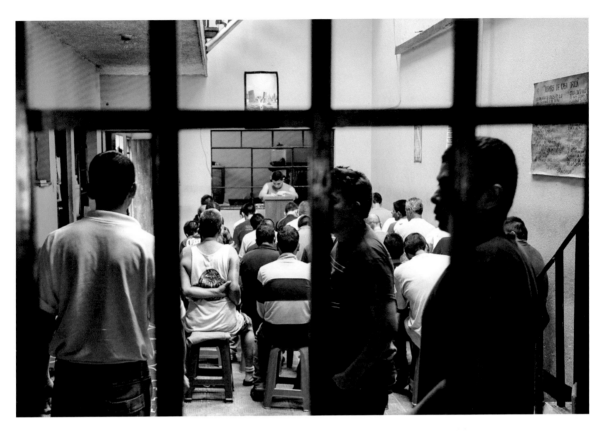

▲ 26 Sermon, July 2013
 Sermón, julio 2013

directors with some biomedical coordinates for treating addiction. Erick always said that he attended the seminars for the food and that he never learned anything. He often complained that they never mentioned Christianity and that the instructors had no experience with Guatemala City. Erick was right on both counts and had every reason to complain, but none of his critiques ever stopped him from displaying these English-language certificates for a Spanish-language audience. He attended these seminars for the certificates. From the perspective of a frightened mother or a distressed sister, these certificates might as well have been

eran financiados por el Departamento de Seguridad Nacional de los Estados Unidos pero organizados por un tercero. Los seminarios les proveían a los directores con indicaciones biomédicas para tratar las adicciones. Erick siempre decía que nunca aprendía nada en estos seminarios y que solo iba por la comida gratis. Se quejaba que en los seminarios nunca se mencionaba el papel del cristianismo y que los instructores no tenían experiencia con la Ciudad de Guatemala. Erick estaba en lo cierto en ambos argumentos y tenía todo el derecho de quejarse, pero ninguna de estas críticas evitó que exhibiera sus certificados en inglés para una audiencia

▲ 27 Internment, July 2013
 Internamiento, julio 2013

diplomas. Families often confused them with university degrees and state certification. Such misinterpretations ultimately set the stage for him to convince families to pay him to hold their loved ones captive for months and sometimes even years of treatment.

We often sat with Erick in his office absorbing not only his answers to our questions but also the messages that his office announced. A physically strong man with broad shoulders and a thick chest, he would often saunter through the center with an intimidating kind of swagger. Often rolling his collar back into his shirt to make his neck appear even stronger, he knew how to manipulate personal space to keep us on our toes. Sometimes he would greet us warmly, with open chairs and glasses of water; at other times he would turn away from us to show his disregard for us and our research. With a simple adjustment of his tone or his posture, he would skillfully remind us that our access to his center depended on his generosity of spirit. This performance of power always seemed to

de habla hispana. Asistía a los seminarios para recibir los certificados. Desde la perspectiva de una madre aterrada o una hermana angustiada, los certificados podían ser diplomas, era común que los familiares confundieran los certificados con diplomas universitarios y certificados del estado. Estas malas interpretaciones eventualmente hacían que Erick convenciera a las familias para pagarle por mantener a sus seres queridos durante meses o inclusive años para darles un tratamiento.

A menudo nos sentábamos en la oficina de Erick absorbiendo no solo sus respuestas a nuestras preguntas, sino también los mensajes que su oficina anunciaba. Siendo un hombre físicamente fuerte, con hombros anchos y pecho grueso, Erick se paseaba por el centro con cierta arrogancia intimidante. A menudo enrollaba su collar dentro de su camisa para aparentar que su cuello era más fuerte. Sabía cómo manipular el espacio personal para mantenernos alerta. En ocasiones nos recibía a calurosamente, nos invitaba a sentarnos y nos entregaba vasos de agua; en otras se alejaba de nosotros para demostrar su indiferencia hacia nosotros y nuestra investigación. Con un simple cambio de postura o tono de voz, astutamente nos recordaba que el acceso al centro dependía de su espíritu

double when we would eventually ask to enter the general population to spend time with his captives. Although there were stretches of research in which we would enter his center almost daily, spending hours inside the general population, every one of our requests felt like an original petition. He would sit back in his chair, seemingly weighing the pros and the cons of our research, and then eventually agree that there was nothing wrong with us spending some time in his center.

Entering the general population always proved to be a performance. As with so many other centers across the city, directors rarely allowed anyone inside the general population. Family and friends only visited with captives in the front offices of these centers. They were never allowed to go inside and see the general population. The same was true for public health officials and the police. Most every interaction took place inside the front office, with the general population set aside for the director and his captives. In this sense, our time inside these spaces was unprecedented and, thus, hard won. Erick would have us empty our pockets of money, pens, and food. He would also confiscate our cellular phones, lest a captive call the police. And he would only allow us to enter the general population bearing a photographic camera as long as he accompanied us. Then, pantomiming a prison guard, Erick would pat us down to make sure that we were not trying to carry anything else into the center: a note,

generoso. La actuación de poder parecía aumentar cuando, eventualmente, le preguntábamos si podíamos pasar al cuarto de la población general para pasar tiempo con los cautivos. A pesar de que hubo períodos de la investigación en los que entrábamos a diario al centro y pasábamos varias horas dentro de la población general, cada vez que lo pedíamos se sentía como si fuera la primera vez. Erick se reclinaba sobre su silla, daba la impresión de que sopesaba los pros y contras de nuestra investigación y luego, eventualmente, aceptaba que no tenía nada de malo que pasáramos más tiempo dentro su centro.

Entrar a la población general siempre demostraba ser una actuación. Al igual que en otros centros, los directores en raras ocasiones dejaban entrar a personas al área de la población general. La familia y amigos solo podían visitar a los cautivos en la oficina principal. Nunca se les permitía entrar y ver a la población general. Lo mismo aplicaba para los funcionarios de salud pública y la policía. Casi todas las interacciones tomaban lugar en la oficina principal, pues el espacio de la población general se reservaba exclusivamente para los directores y cautivos. Dado que el tiempo que pasábamos dentro de estos espacios no tenía precedentes, Erick aceptaba que entráramos, aunque esto no siempre era fácil. Hacía que nos vaciáramos los bolsillos para remover dinero, plumas y comida. También confiscaba nuestros teléfonos celulares, no fuera ser que un cautivo llamara a la policía. Y solo nos dejaba entrar con la cámara fotográfica si él nos acompañaba. Antes de entrar, Erick pasaba sus

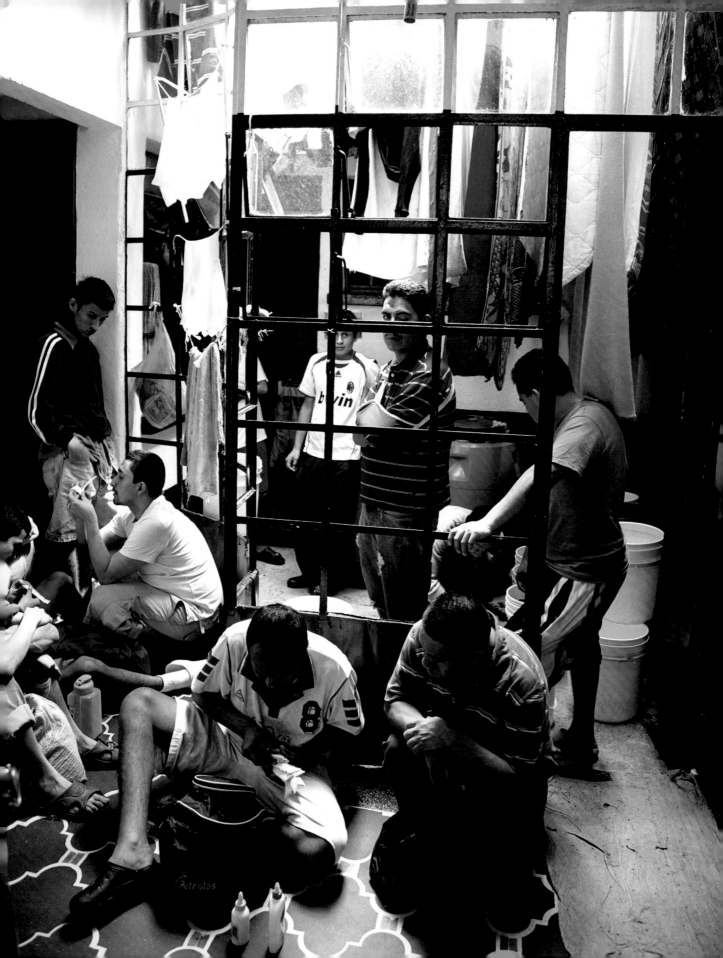

medicine, or even paper clips. It was always an extreme experience to be stripped of everything but our clothes, to be patted down by Erick's meaty hands, and then to be led to the first of two locked doors. At that point, we would always realize that once we entered the general population, Erick would be the only person able to let us out. Writing with the distance that only time can provide, the conditions under which we entered his center now seem unacceptably risky. Any one of his captives could have taken us hostage, using us as leverage to negotiate his release.

In every center, the door that divides the front office from the general population is heavy. We cannot think of a single director who did not invest in a door that was thick, hefty, and outfitted with multiple locks. Several of these doors also had sliding panels so that the director could peer inside the general population without exposing himself to his captives. One director of a center explained to us that he needed a door that could withstand the strength of several men, of captives kicking and pulling their way out of the center. The door, he said, was his biggest investment. In their brute materiality, the doors would often rub against the locks and chains the directors had installed to create a haunting sound. As they unlocked these doors for us, the ghostly howl of chains and locks

manos sobre nuestros cuerpos como lo haría un guardia de seguridad para asegurarse de que no estuviéramos entrando nada más al centro: ni una medicina, nota o inclusive clips. Siempre era una experiencia extrema el ser despojados de todo a menos la ropa, siendo palmeados por las manos gruesas de Erick y luego ser guiados a la primera de las dos puertas cerradas. A ese punto, siempre nos percatábamos que una vez que entráramos a la población general, Erick era la única persona que nos podía dejar salir. Escribiendo en retrospectiva, reflexionamos sobre las condiciones bajo las que entramos a su centro. Eran condiciones extremadamente riesgosas, pues cualquiera de estos cautivos pudo tomarnos como rehenes, usándonos como punto de negociación para su liberación.

En cada uno de los centros la puerta que divide la oficina principal de la población general es pesada. No podemos pensar en un solo director que no haya invertido en una puerta que no fuera gruesa, fuerte y que estuviera equipada con múltiples cerraduras. Muchas de estas puertas tenían pequeños paneles deslizantes para que el director pudiera mirar a la población general sin tener que exponerse a los cautivos. Uno de los directores nos explicó que la puerta tenía que ser lo suficientemente dura para resistir la fuerza de varios hombres, de cautivos pateando y buscando la forma de escapar del centro. La puerta fue su máxima inversión. Era frecuente que la puerta rozara contra los candados y cadenas que los directores habían instalado y esto creaba un sonido escalofriante. A medida que se

◀ 28 Inside Cholo's center, July 2013
 Dentro del centro del Cholo, julio 2013

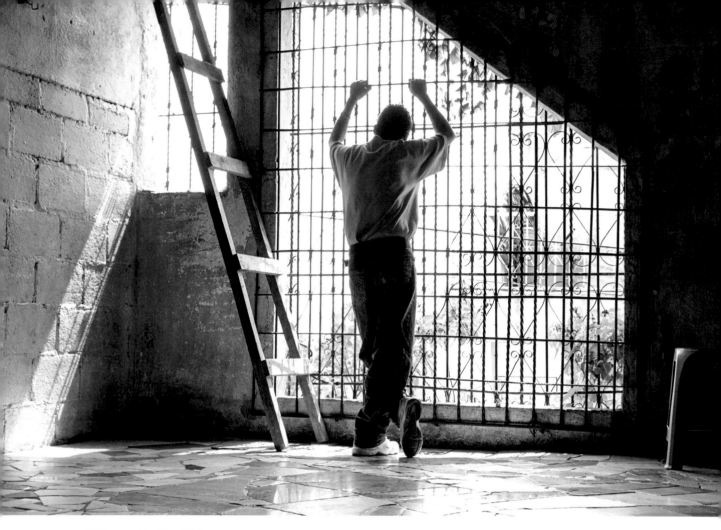

▲ 29 The outside, May 2012
 El exterior, mayo 2012

would echo across their cavernous spaces. For us, the sound of these doors opening – of chains clattering and metal screeching against metal as people entered and exited cages – became the sound of captivity.

Erick's center presented an extreme vision of captivity. Erick shaved the heads of his captives, dressed them in secondhand T-shirts and pants, and forced them to wear rubber sandals rather than shoes. The sandals prevented them

abrían los candados y se soltaban las cadenas, un sonido fantasmal hacía eco en los cavernosos espacios del centro. Para nosotros, el ruido de las cadenas y el chirrido del metal al abrirse las puertas de las jaulas fue lo que se convirtió en el sonido del cautiverio.

El centro de Erick presentaba una visión extrema del cautiverio. Les rasuraba la cabeza a los cautivos, los vestía con camisas y pantalones de segunda mano y los forzaba a usar sandalias de hule en cambio de zapatos para prevenir que los cautivos corrieran para escapar del centro.

▲ 30 Peephole, May 2012
 Mirilla, mayo 2012

from running away, on the off chance that they were able to escape the building. These captives often looked like mental patients and acted like stunned refugees. More than any other center, Erick's house had the feel of a concentration camp with many of his men afraid to engage in substantive conversation or even make sustained eye contact with us. To enter his general population and to mingle with these men meant standing shoulder to shoulder with anonymous bodies. We pressed against each other in ways that often felt like being held by a vice. And no one spoke. No one joked. No one said a word.

Los cautivos, a menudo, se veían como pacientes con trastornos mentales y actuaban como refugiados aturdidos. Más que en cualquier otro centro, la casa de Erick parecía ser un campo de concentración. Muchos de los hombres tenían miedo de entablar conversación o hacer contacto visual con nosotros. Entrar al cuarto de la población general y relacionarse con estos hombres implicaba pararse hombro a hombro con cuerpos anónimos. La presión de un cuerpo contra el otro, de cierta manera, se sentía como estar sostenido de un vicio de banco. Nadie hablaba, nadie bromeaba, nadie decía una sola palabra.

▲ 31 Haircut, July 2013
 Corte de cabello, julio 2013

The entire center maintained an eerie level of silence, tamped down by a cloud of fear.

We often wondered how Erick could maintain peace inside his center. After years of working with some of the most rebellious people in Guatemala City, with active gang members and connected drug dealers, we wondered why no one ever sought revenge. Admittedly, many of his captives later appreciated Erick's strong fist because he had saved them from the streets of Guatemala City. They even thanked Erick for abducting them and sometimes even for beating them because they believed that this violence saved their life. No one else in the world, they told us, seemed to care about them except for Erick.

We once asked Erick how he maintained his personal safety inside the center (because his captives outnumbered him) and in the streets (because his former captives might hold grudges). He explained that he ruled his center with the force of God, instilling fear inside each one of his captives, and that he rarely left his center for fear of being attacked. With the physique of a bodybuilder and a pistol in his office, Erick ultimately lived a very narrow life, one that kept him inside his center. Ironically, Erick eventually found himself captive to his own center, seemingly bound hand and foot by the sin of abuse.

El centro entero se mantenía en un silencio misterioso dominado por una nube de miedo.

En ocasiones nos preguntábamos como Erick podía mantener la calma dentro de su centro. Después de años de trabajar con la gente más rebelde de Guatemala, con miembros activos de pandillas conectadas con narcotraficantes, nos preguntábamos cómo era posible que nadie buscara venganza. Lo cierto es que muchos de los cautivos terminaban por apreciar la mano dura de Erick. Esta los había salvado de los peligros de las calles de la Ciudad de Guatemala. Los cautivos inclusive le agradecían por secuestrarlos y, en ocasiones, hasta por pegarles, pues creían que la violencia les había salvado la vida. Nos decían que solo a Erick pareciera importarle el bienestar de los cautivos.

En una ocasión le preguntamos a Erick cómo mantenía su propia seguridad dentro de su centro (dado que los cautivos lo superaban en número) y en las calles (dado que sus antiguos cautivos podían mantener cierto rencor). Erick nos explicó que él guiaba el centro con la fuerza de Dios, infundía miedo en cada uno de los cautivos y que en raras ocasiones abandonaba el centro por miedo a ser atacado. Con el físico de un guardia de seguridad y con una pistola en su oficina, Erick vivió una vida limitada, una que lo mantuvo dentro del centro. Irónicamente, Erick eventualmente se encontró en situación de cautiverio en su propio centro, atado de pies y manos por el pecado del abuso.

Perhaps predictably, it all caught up with Erick. On August 6, 2017, two men on a motorcycle pulled up in front of his center. One knocked on the door while the other waited to the side. As Erick's assistant opened the front door, one of the two men fired several gunshots into the assistant's stomach. Upon hearing the commotion, Erick rushed to the door only to be shot dead himself. A moment later, Erick and his assistant lay on the ground with blood pooling on the tile floors. The event quickly registered with the captives. There was an immediate sense among the men that there was a lapse in control, so they began to break down the door and tear at the roof. They formed battering rams with benches and tugged at the bars, doing anything that they could to escape the center. Eventually, the mob took an assistant hostage, pledging to kill the worker if the doors were not opened. Not wanting the police to record a prison riot on top of a pair of shootings, the door to the general population quickly opened as more than one hundred captives raced out the front door, literally leaping over Erick's lifeless body. Bloodied footprints marked the sidewalk in front of his center.

One of us arrived in Guatemala City on August 7, just hours after the murders. Kevin entered Erick's center, seeing the space as if for the first time. The front office was untouched, except for the conspicuous absence of Erick, but the general population was radically different. Much like Frenner in Jorge's center, not all of Erick's captives chose to escape. Three dozen men remained for fear of being recaptured. They paced about the general population in ways they could not have done in the past. They suddenly had ample room to walk

Es predecible que, eventualmente, todo haya atrapado a Erick. El 6 de agosto del 2017, dos hombres en motocicleta se posicionaron frente a su centro. Uno tocó a la puerta del centro mientras el otro esperó a su lado. A medida que un asistente de Erick abrió la puerta, uno de los hombres disparó al estómago del asistente. Al escuchar el sonido, Erick se apresuró a la puerta solo para ser disparado. De un momento al otro, Erick y su compañero terminaron recostados sobre el piso de baldosas; eran dos cuerpos en una piscina de sangre. Los cautivos rápidamente se dieron cuenta de lo que estaba sucediendo. Se percataron que podían tomar control para escapar y, por lo tanto, empezaron a golpear la puerta y rasgar el techo. Formaron arietes con las bancas e intentaron derribar los barrotes que protegían las ventanas. Los cautivos hicieron lo que fuera posible con tal de escapar del centro. Eventualmente, la multitud tomó como rehén a uno de los asistentes jurando matarlo si las puertas no se abrían. No queriendo que la policía registrara el motín además del tiroteo, la puerta a la población general se abrió en cosa de segundos y cientos de cautivos salieron por la puerta principal, todos saltaron, literalmente, sobre el cuerpo sin vida de Erick. Las huellas de sangre marcaron la acera frente al centro.

Uno de nosotros llegó a la Ciudad de Guatemala el 7 de agosto, tan solo unas horas después de los asesinatos. Kevin entró al centro de Erick, viendo el espacio como si fuera la primera vez que lo viera. La oficina principal estaba intacta, excepto por la notoria ausencia de Erick, pero el cuarto de la población general estaba radicalmente distinto. Al igual que sucedió con el caso de Frenner, muchos cautivos no escaparon cuando la oportunidad se presentó. Tres decenas de personas permanecieron en el centro por el miedo a ser recapturadas. Se paseaban por el

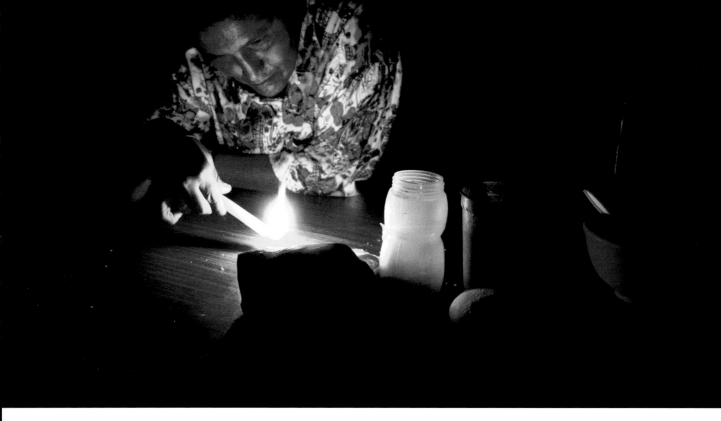

▲ 32 Outage, June 2012
 Apagón, junio 2012

from one end of the room to the other, but the most amazing evidence of the events that had taken place was the still visible signs of struggle. Moments after Erick's shooting, more than one hundred men had begun to pound, tear, and fight their way out of the center, and the effects of this struggle were very much evident. Someone had pulled at the roof, hoping to find daylight, while others kicked at the bars on the

centro en formas que nunca habían podido en el pasado. Tenían un amplio espacio para caminar de un lado del centro al otro. Sin embargo, la evidencia más notoria después del incidente era los signos de lucha que permanecieron en el centro. Momentos antes de que Erick fuera asesinado, más de un ciento de hombres empezaron a desgarrar y luchar por abrir camino fuera del centro y los efectos de esta lucha eran físicamente visibles. Algunos habían jalado del techo con la esperanza de alcanzar la luz del día, otros habían

windows. Others had bruised the big steel door with a battering ram. All of it in some effort at escape.

In the end, these images of escape returned us to the metaphor of the vice. These men poured out of Erick's center, ostensibly achieving freedom the moment they ran into the streets. The center held them still with chains, bars, and coils of razor wire. The center served as a vice, a tool that would not let them go. But the cruel fact of this story is that some of these men returned to Erick's center within the next few weeks, because, as he always preached, the sinner can escape a center, but Christianity is the only true path to freedom.

pateado los barrotes que protegían las ventanas, mientras que unos cuantos se habían organizado para golpear la puerta de acero con un ariete. Todos eran esfuerzos por escapar del centro.

Al final, estas imágenes de escape nos regresaron a nosotros en la metáfora de un vicio de banco. Los hombres salieron del centro de Erick, aparentemente, alcanzando la libertad al momento que llegaron corriendo a las calles. El centro los había mantenido quietos con cadenas, barrotes y rollos de alambre de púas. El centro había servido como un vicio de banco, como una herramienta que les impedía salir. Sin embargo, lo más cruel de esta historia es saber que muchos de estos hombres regresaron al centro de Erick al cabo de unas semanas, pues tal como siempre relataba Erick: el pecador puede escapar de un centro, pero el cristianismo es el único camino para alcanzar la verdadera libertad.

Chapter Three

FREEDOM

Freedom /frēdəm/
1 The state of not being imprisoned or enslaved.
2 The power to act without restraint.

Chuz struck a pose in April 2013, and he would strike many more before the end of our fieldwork. Young and charismatic but also reactive and sometimes even violent, Chuz loved the camera, often posing for us during his yearlong stay inside a Pentecostal drug rehabilitation center. A former factory, this three-story building sat on the urban periphery of Guatemala City where investors once built vast spaces of production for a postwar economy that never really developed. The entire area of the city became a patchwork of active and abandoned factories, of fledgling and failed businesses. The center that held Chuz shared a wall with an active factory. It made children's furniture. Amid the sound of electric saws and hammers hitting nails, the smell of wood stain and sawdust often made us cough, but Chuz never seemed to mind. Instead, he would scour the center for new ideas for photographs. He would also encourage

Capítulo tres

LIBERTAD

Libertad /li.βer.ˈtað/
1 Estado o condición de quien no es esclavo o prisionero.
2 El poder de actuar sin restricciones.

Chuz posó por primera vez en abril del 2013 y volvería a posar muchas veces más antes de que nuestro trabajo de campo se terminó. Siendo joven y carismático pero también impulsivo y a veces inclusive violento, Chuz amaba la cámara. Frecuentemente posaba para nosotros dentro del centro pentecostal de rehabilitación. El centro solía ser una fábrica; era un edificio de tres niveles localizado en la periferia de la Ciudad de Guatemala en donde, en algún momento, inversores construyeron vastos espacios de producción para una economía posguerra que nunca terminó de desarrollarse por completo. El área de la ciudad se convirtió entonces en un parche de fábricas activas y abandonadas, y de negocios fallidos o poco desarrollados. El centro que retenía a Chuz compartía una de las paredes con una de estas fábricas activas que producía muebles para niños y niñas. Cada vez que entrábamos, escuchábamos el sonido de las sierras eléctricas y los martillos golpeando

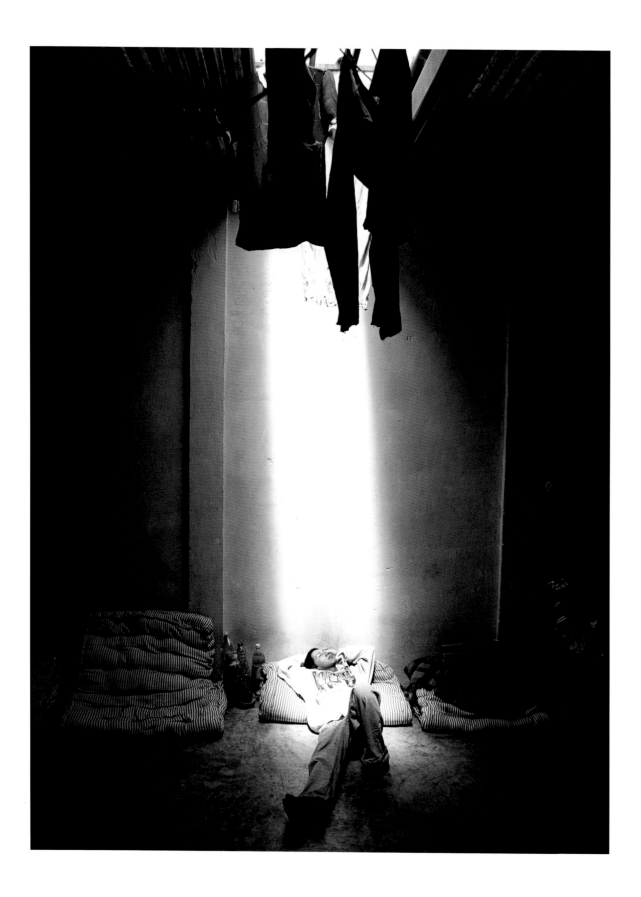

◀ 33 Chuz, May 2012
 Chuz, mayo 2012

us to interview the newest captives, and he would insist that we take just a few more photographs of him. All the while, it should be clear, Chuz would pace the center's second and third floors in search of an escape route: a loose bar, an open window, or an unlocked door. Chuz wanted to be free.

How to be free? This is one of Christianity's fundamental questions, if only because the tradition presumes that the individual is a slave to sin. It also insists that sinners must fight every day to escape vice. Whereas Chuz scoured the center for a way out in the hopes of gaining his physical freedom, Christianity insists that the faithful commit to the search for a way out of sin in the hopes of achieving spiritual freedom. The problem is that temptation and a weakness of will frustrate the Christian's ability to live a pious life. The pastor of this center insisted that Chuz did not suffer from a disease or from mental health problems but rather from a weakness of character. His will had atrophied because of drug use. Chuz was a slave to his desires, and this forestalled his freedom – from sin but also from the center.

In the fourth century, the theologians Pelagius and Augustine debated the possibility of freedom from sin. Pelagius, on the one hand, advanced a robust, decidedly optimistic argument about the individual's ability to overcome sin through sheer force of will. He insisted that one could will oneself back into God's proximity. This would take great focus and supreme discipline, but he said that it was possible. The individual could overcome sin by himself. Augustine, on the other hand, argued that this

contra los clavos, y el olor de tinte para madera y de aserrín a menudo nos hacía toser, pero a Chuz esto nunca pareció importarle. En cambio, recorría el centro en búsqueda de nuevas ideas para las fotografías de nuestro proyecto. Nos alentaba a entrevistar a los nuevos ingresados y nos insistía que nos tomáramos un par de momentos más para fotografiarlo a él. Durante todos esos momentos, Chuz no desaprovechaba la oportunidad para buscar rutas de escape en el segundo y tercer nivel. Buscaba, por ejemplo, un barrote flojo, una ventana o una puerta abierta. Chuz quería ser libre.

¿Cómo ser libre? Esta es una de las preguntas más fundamentales del cristianismo, pues la tradición asume que el individuo es esclavo del pecado. También insiste que los pecadores deben de pelear diariamente para escapar del vicio. Mientras Chuz se recorría el centro para encontrar un escape y así alcanzar la libertad física, el cristianismo insiste en un compromiso fiel para escapar del pecado con la esperanza de alcanzar la libertad espiritual. El problema es que la tentación y el tener una voluntad débil frustran la posibilidad de llevar una vida devota al cristianismo. El pastor de este centro insistía en que Chuz no sufría de un trastorno mental ni una enfermedad, en cambio, simplemente era una persona de carácter débil. El consumo de drogas había dañado su voluntad. Chuz era esclavo de sus deseos y esto impedía que alcanzara la libertad tanto fuera del centro como de sus pecados.

En el siglo cuarto, los teólogos Pelagio y Agustín debatieron sobre la libertad del pecado. Por una parte, Pelagio sostenía el argumento firme y optimista sobre la habilidad individual de superar el pecado con la fuerza de voluntad. Insistía que el individuo podía acercarse a Dios con disciplina extrema y determinación. El

▲ 34 Sermon, August 2017
 Confesiones, agosto 2017

was unrealistic. He even coined the term "cruel optimism" during his debates with Pelagius to stress the absurdity of such an idea. Every sinner needed the grace of God to overcome sin, Augustine argued. Without the grace of God, he continued, heroic asceticism was unrealistic, and it was cruel even to preach such a sermon because it promoted impossible expectations. An individual could improve (albeit incrementally), but the human being was a fundamentally weak animal, Augustine concluded. No one can do it alone. Everyone needs God.

Many of the photographs that we collected for this book, in fact, parallel this debate between Pelagius and Augustine. Can a drug user such as Chuz set himself straight, or does he need some help from God? Pentecostal drug rehabilitation centers across Guatemala City, much like Pelagius and Augustine, argue that sin is a form of slavery, but these centers ultimately side with Augustine rather than Pelagius about how to be free. Many of them wholeheartedly agree with Pelagius that the individual must pursue an ascetic life; the sinner must manage his weakness of will. But they also concede that the human being is a fundamentally weak animal. Often outpacing Augustine's pessimism, most of these centers agree not only that freedom is a gift from God but also that some sinners cannot even be trusted to wait for this gift. Instead, they must be physically imprisoned in order to conquer their spiritual imprisonment. "We bring them here to wait for God's

individuo era capaz de superarse a sí mismo. Por otra parte, Agustín argumentaba que esto era irrealista e inclusive inventó el concepto "optimismo cruel" para enfatizar cuán absurdas eran las ideas que Pelagio proponía. Agustín argumentaba que cada pecador necesitaba de la gracia de Dios para triunfar sobre el pecado. Desde su perspectiva, sin la gracia de Dios, el ascetismo heroico era irrealista e inclusive cruel, pues promovía expectativas imposibles. Un individuo podía mejorar, aunque fuera paulatinamente, pero el humano siempre sería un animal débil, concluía Agustín. Nadie puede hacerlo solo. Todos necesitan de Dios.

Muchas de las fotografías que recolectamos para este libro, de hecho, reflejan el debate entre Pelagio y Agustín. ¿Puede un consumidor de drogas como Chuz rectificarse a sí mismo o necesita este de la ayuda de Dios? Los centros pentecostales de rehabilitación en la Ciudad de Guatemala, así como Pelagio y Agustín, argumentan que el pecado es una forma de esclavitud, pero eventualmente concuerdan con Agustín sobre cómo es posible alcanzar la libertad. Muchos de ellos coinciden con Pelagio en que el individuo debe perseguir una vida ascética; el pecador debe controlar su voluntad débil. No obstante, también admiten que el ser humano es, fundamentalmente, un animal débil. Superando el pesimismo de Agustín, muchos de los centros no solo aceptan que la libertad es un regalo de Dios, sino que también creen que, a veces, a los pecadores ni siquiera se les puede confiar que esperen por este regalo. Por el contrario, deben de ser físicamente encarcelados para conquistar el encarcelamiento espiritual. "Los traemos aquí para que esperen por la gracia de Dios", explicó el de pastor de Chuz. "Vienen a esperar por la salvación del pecado, para que Jesucristo los libere de la esclavitud de

grace," Chuz's pastor explained. "They come here to wait for their salvation from sin, for Jesus Christ to release them from the slavery of drugs." These men must wait for a miracle.

This reliance on the absolute power of miracles changed the temporality of freedom for these captives. Traditional psychological approaches to addiction tend to be progressive. They say that individuals can enter a program with the expectation that their condition will improve gradually as time moves forward. Or, to put it even more simply: incremental improvements happen over time. The famous Twelve Steps of Alcoholics Anonymous concedes that addicts are powerless against their disease, but the program also insists that addicts can advance from one stage of development to the next with the expectation that the quality of their lives will improve. They will gain greater insight and control over their addiction, for example. Again, improvement comes with time. But miracles are not progressive. They do not emerge gradually. They happen in an instant. They signal change but never in incremental fashion. Instead, they mark a radical transformation. "Some people can change in an instant," Chuz's pastor explained, snapping his fingers. "They can become a completely different person if God wills it. They can experience freedom." This belief in miracles is what provides Christianity with many of its most important binaries: lost and found, sinner and saved, before and after. The problem is that this reliance on miracles means that there is very little that a captive can do to accelerate or advance God's gift of freedom. "The sinner has to wait," Chuz's pastor explained.

las drogas". Estos hombres deben de esperar por un milagro.

La dependencia en el poder absoluto de los milagros cambia la temporalidad de la libertad de los cautivos. Los enfoques psicológicos tradicionales para tratar las adicciones tienden a ser progresivos. Los individuos pueden entrar a un programa con la expectativa que, gradualmente, su situación va a mejorar. Es decir, es posible que ocurra una mejora incremental con el paso del tiempo. Los famosos Doce Pasos de Alcohólicos Anónimos explican que los adictos son impotentes frente a su enfermedad, pero también insisten en que los adictos pueden avanzar de una etapa a la otra con la expectativa que su vida mejore. Por ejemplo, pueden obtener un entendimiento más profundo y control sobre su adicción. Nuevamente, la mejoría solo ocurre con el tiempo. Los milagros, sin embargo, no son progresivos. Estos ocurren de un instante al otro. Es decir, señalan un cambio, pero nunca de manera incremental. Por el contrario, marcan una transformación radical. "Algunas personas pueden cambiar en un instante", explicó el pastor de Chuz, chasqueando sus dedos. "Ellos pueden convertirse en personas completamente distintas si Dios lo concede. Pueden experimentar la libertad". Esta creencia en los milagros es lo que le provee al cristianismo una dicotomía importante: pérdida y encuentro, pecado y salvación, antes y después. Sin embargo, el problema de depender en los milagros es que es poco lo que el cautivo puede hacer para acelerar que Dios le conceda el regalo de la libertad. "El pecador tiene que

▼ 35 Time, August 2017
Tiempo, agosto 2017

▲ 36 Bible, July 2013
 Biblia, julio 2013

"He has to wait here until God is ready to set him free from his sins." More than anything, captives wait inside these centers for a miracle.

Not everyone is willing to wait, though. As we sat with these captives, often across hours of inactivity, we listened to men of all ages hatch elaborate escape plans. One young man had recently been deported from the United States. Having spent time in prisons across the United States, he found himself inspired by how porous the Guatemalan centers could be. All of them had secured the most obvious exit points, but this young man was right to question the integrity of the pastors' work. None of the centers compared to the structural fidelity of a state-run prison in the United States. Some of the centers in Guatemala City form elaborate cages, with steel bars soldered across every opening, but this young man nonetheless tested every bar, every door, and every coil of razor wire to see if anything was loose. "I'm skinny," he once told us. "I can squeeze through narrow openings." We once saw him sit on the shoulders of another captive so he could poke at the ceiling. "All of these walls have cracks," he said. "There has to be an opening somewhere."

New centers often had openings. They were leaky, with captives constantly testing the quality of their construction. We often saw men quietly pull at a bar or kick at a door just to assess its durability. When Chuz's pastor renovated the abandoned factory into a Pentecostal drug rehabilitation center, he failed to secure every possible means of escape. The center was expansive

esperar", explicó el pastor de Chuz. "Tiene que esperar hasta que Dios esté listo para liberarlo de sus pecados". Por lo tanto, los cautivos dentro de estos centros esperan por un milagro.

Sin embargo, no todos están dispuestos a esperar. Mientras nos sentábamos con los cautivos, a veces durante horas de inactividad, escuchábamos a los hombres de todas las edades tramar planes de escape. Uno de ellos recientemente había sido deportado de los Estados Unidos. Había pasado tiempo en una prisión estadounidense y cuestionaba cuán seguros eran los centros. Todos los centros tenían los puntos de salida más obvios firmemente asegurados, pero este hombre tenía razón en cuestionar la seguridad de los centros, pues ninguno se comparaba con las estructuras firmes de una prisión estatal de los Estados Unidos. Algunos de los centros en la Ciudad de Guatemala formaban jaulas elaboradas, con barrotes de acero soldadas en cada una de las aperturas del centro, pero este hombre había probado cada barrote, cada puerta y cada alambre de púas para ver si algo estaba suelto. "Soy delgado", nos dijo en algún momento. "Podría pasar entre las aperturas estrechas de los barrotes". En una ocasión, inclusive lo vimos sentado en los hombros de otro cautivo para alcanzar y empujar el techo. "Todas estas paredes tienen grietas", nos dijo. "Tiene que haber una apertura en algún lado".

Los nuevos centros, a veces, tenían aperturas y los cautivos no desaprovechaban la oportunidad para probar la calidad de la construcción. En ocasiones, veíamos que los hombres silenciosamente jalaban de los barrotes o pateaban la puerta solo para probar su dureza. Cuando el pastor de Chuz renovó la fábrica para convertirla en un centro pentecostal de rehabilitación, falló en asegurar todas las salidas de escape. El centro era amplio, tenía tres pisos sin ventanas y solía retener a cientos de cautivos. En una

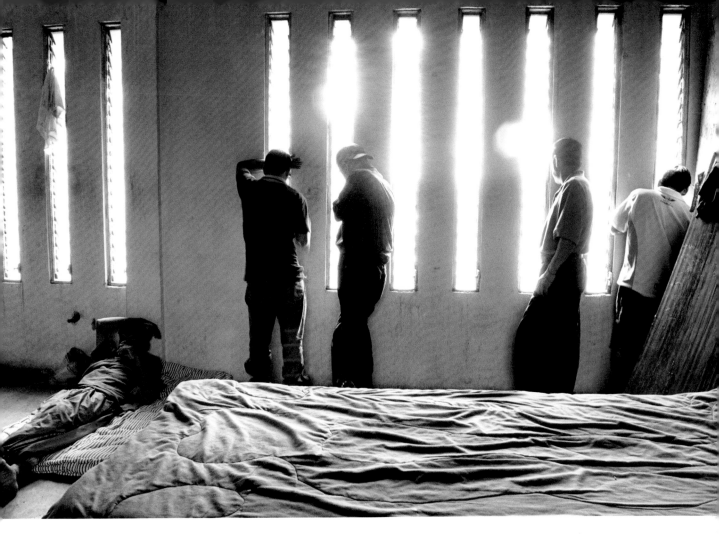

▲ 37 Windows, May 2012
Ventanas, mayo 2012

in scale, with three windowless stories often holding over one hundred captives. The pastor lost some men who punched through a hole in the roof and then crawled into the neighboring factory. Their escape was quick, their legs and feet left dangling inside the center as they timed their entry into the factory. But then what? These

ocasión, el pastor perdió a varios de ellos cuando estos perforaron un agujero en el techo y se metieron en la fábrica vecina. Su escape fue rápido, las piernas y pies de los cautivos colgaban del techo mientras entraban a la fábrica vecina. ¿Ahora qué? se preguntaban los fugitivos. De un instante al otro, se encontraban corriendo

▼ 38 Pastor, July 2013
Pastor, julio 2013

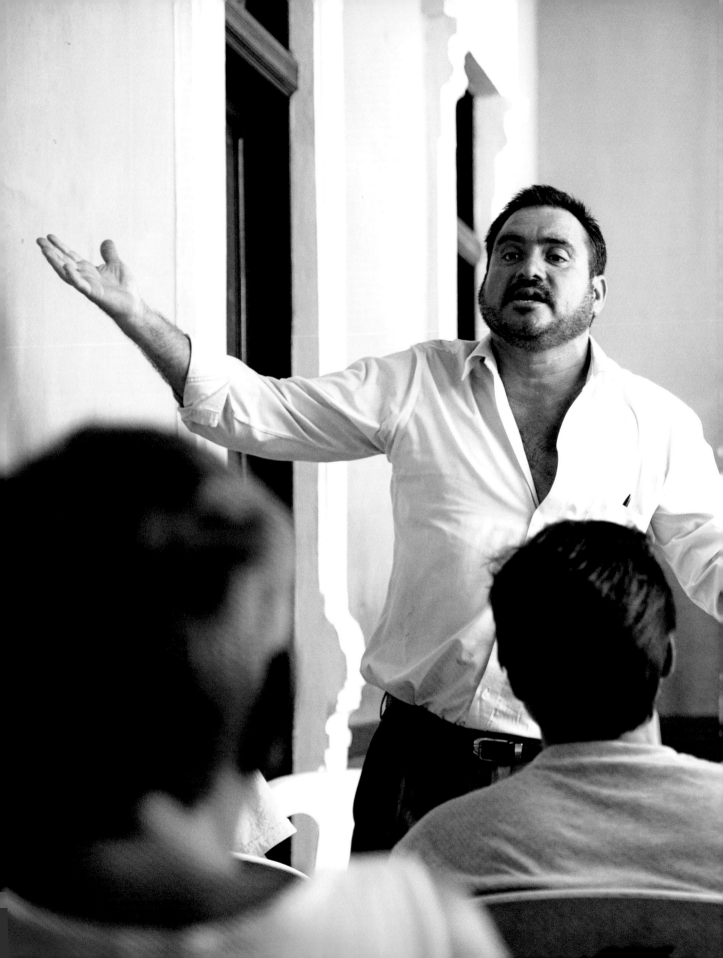

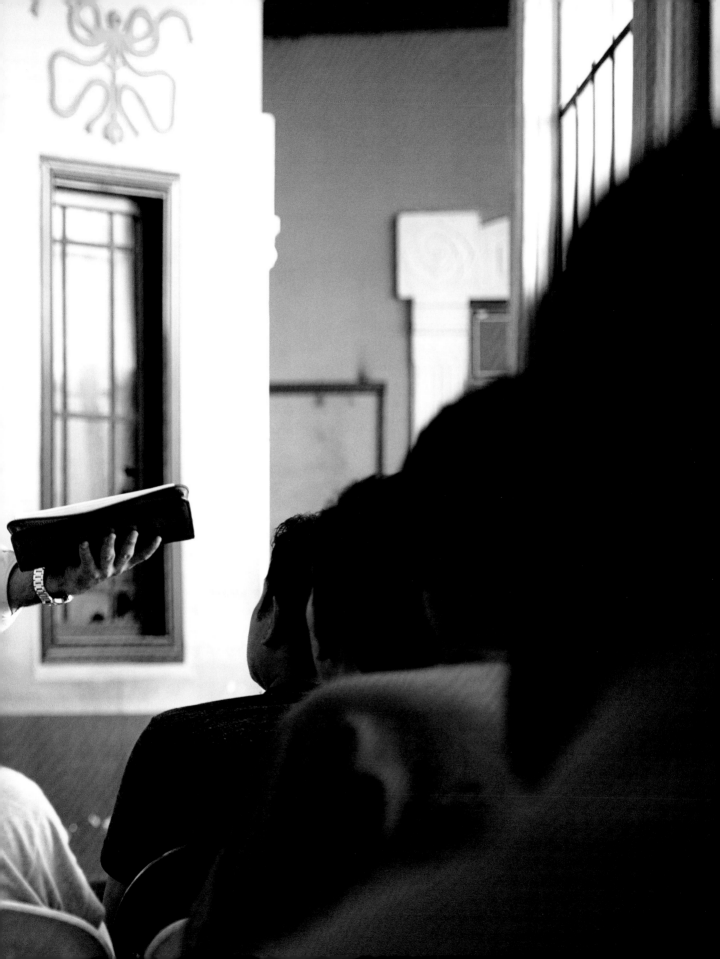

fugitives suddenly found themselves racing around the factory looking for a way out, pleading with workers to show them to the door. In response, management complained to the pastor that his "little animals" had disrupted a day of work.

Chuz's pastor secured the roof, but he also encouraged his captives to prepare themselves for God's grace. This meant extended prayer sessions and hours of testimonies. It meant not just reading the Bible but sometimes copying it out. Several pastors forced their captives to keep a journal in which they would reproduce the Bible word for word. These notebooks would form creative archives in which efforts at transcription would sometimes yield interpretative exercises with captives revising and even inventing scripture. These captives also listened to multiple sermons every day. Neighborhood pastors would visit the centers, delivering hourlong sermons on the virtues of obedience, self-discipline, and self-esteem. Thoroughly infused with Pentecostal assumptions and imperatives, these centers echoed the industry-wide truism that the sinner should escape sin rather than the center. Walled off from society and held captive within a Christian context, these captives confronted themselves and their supposedly sinful life every day in the hopes that God might grant them a miracle sometime soon. "You can't do anything to make the miracle happen sooner," Chuz's pastor explained, "but you can be ready when it happens."

Long lists of rules prepared these captives for the grace of God. In one center, on the very outskirts of Guatemala City, a pastor posted his Rules of Procedure. We would quickly learn that a "security shift" is when a captive must stay awake all night to make sure that no other captive tries to escape.

por la fábrica para buscar una salida. Les suplicaban a los trabajadores que les mostraran la salida. En respuesta, el gerente de la fábrica se quejó con el pastor, "sus pequeños animales" habían interrumpido un día de trabajo.

Después del incidente, el pastor de Chuz aseguró el techo, pero también reforzó el trabajo con sus cautivos. Para ello, los alentó a prepararse para recibir la gracia de Dios. Esto significó largas sesiones de oración y testimonios. Implicó no solo leer la Biblia sino también copiar sus textos. Varios pastores inclusive forzaron a los cautivos a llevar un diario para copiar la Biblia palabra por palabra. Los cuadernos formaban archivos creativos en los que los esfuerzos de transcripción se convertían en ejercicios de interpretación, para que los cautivos revisaran e inclusive inventaran sus propias escrituras. Estos cautivos también escuchaban múltiples sermones a lo largo del día. Distintos pastores visitaban el centro para deliberar largos sermones sobre las virtudes de la obediencia, autodisciplina y autoestima. Los centros, infundidos con suposiciones e imperativos pentecostales, les hacían eco a las proclamaciones de la gran industria: el pecador debía escapar del pecado y no del centro. Alejados de la sociedad y retenidos en un contexto cristiano, los cautivos diariamente se confrontaban con ellos mismos y su supuesta vida de pecadores, esperando a que Dios les concediera un milagro pronto. "No puedes hacer nada para que un milagro ocurra pronto", explicó el pastor de Chuz, "pero puedes estar listo para cuando este ocurra".

Largas listas de reglas eran las que preparaban a los cautivos para recibir la gracia de Dios. En las afueras de la Ciudad de Guatemala, un pastor colocó su Lista de Reglas y Procedimientos en su centro. Rápidamente aprendimos que "el turno de seguridad" es cuando un cautivo debe vigilar durante toda la noche para asegurarse que ningún otro cautivo se escape del centro.

Rule #1: No respect for religion, worship, prayer or the Bible. Penalty – 3,500 squats, 1 non-stop security shift, and bathroom duty for 8 days.

Rule #2: Attempted escape. Penalty – 3,000 squats every day for 8 days, 1 non-stop security shift, and bathroom duty for 8 days.

Rule #3: Bad words. Penalty – 100 squats per letter, including spaces.

Rule #4: Immoral jokes. Penalty – 3,000 squats and bathroom duty for 8 days.

Rule #5: Inciting group factions. Penalty – 3,000 squats for 8 days and bathroom duty for 3 days.

Rule #6: Homosexuality. Penalty – 5,000 squats for 8 days, non-stop security shifts for 3 days, and bathroom duty for 8 days.

Rule #7: Masturbation. Penalty – 2,500 squats.

Rule #8: Burglary and theft. Penalty – Repay what you stole, 2,300 squats, and bathroom duty for 8 days.

Rule #9: Fighting. Penalty – Solitary confinement, eat from the same plate [with the person whom you fought] for 8 days, and do everything with [the person whom you fought].

Rule #10: Psychological violence. Penalty – Solitary confinement for 10 days and 1,500 squats daily.

Rule #11: Bribery. Penalty – 3,500 squats daily, non-stop security shift for 5 days, and bathroom duty for 8 days.

Rule #12: Tattling. Penalty – 4,000 squats, 2 non-stop security shifts, and bathroom duty for 8 days.

Rule #13: Humming. Penalty – 2,000 squats.

Rule #14: Lack of respect for the prayer group. Penalty – 5,000 squats, 3 non-stop security shifts, and 10 bathroom shifts.

Rule #15: Spitting on the floor. Penalty – 1,000 squats.

Rule #16: Saying "I can't," "I don't want to," or "I don't like it." Penalty – 1,000 squats.

Rule #17: Buying, selling, or giving objects. Penalty – 1,000 squats.

Regla #1 – Faltarle el respeto a la religión, a la adoración, a la oración o a la Biblia. Penalidad – 3,500 sentadillas, 1 turno sin parar de seguridad y limpieza de baño durante 8 días.

Regla #2 – Intento de escape. Penalidad – 3,000 sentadillas diarias durante 8 días. 1 turno sin parar de seguridad y limpieza de baño por 8 días.

Regla #3 – Decir malas palabras. Penalidad – 100 sentadillas por letra, incluyendo espacios.

Regla #4 – Decir bromas inmorales. Penalidad – 3,000 sentadillas y limpieza de baño por 8 días.

Regla #5 – Incitar a facciones grupales. Penalidad – 3,000 sentadillas por 8 días y limpieza de baño por 3 días.

Regla #6 – Homosexualidad. Penalidad – 5,000 sentadillas por 8 días, turnos sin parar de seguridad durante 3 días y limpieza de baño durante 8 días.

Regla #7 – Masturbación. Penalidad – 2,500 sentadillas.

Regla #8 – Robo y hurto. Penalidad – Pagar por lo que se robó, 2,300 sentadillas y limpieza de baño por 8 días.

Regla #9 – Pelear. Penalidad – Reclusión solitaria, comer del mismo plato [con la persona que se peleó] y hacer todo [con esa persona] durante 8 días.

Regla #10 – Violentar psicológicamente. Penalidad – Reclusión solitaria por 10 días y 1,500 sentadillas diarias.

Regla #11 – Sobornar. Penalidad – 3,500 sentadillas diarias, turnos sin parar de seguridad durante 5 días y limpieza de baño por 8 días.

Regla #12 – Chismear. Penalidad – 4,000 sentadillas, 2 turnos sin parar de seguridad y limpieza de baño por 8 días.

▼ 39 Rules, June 2014
 Reglas, junio 2014

NORMAS DE

1. LA PALABRA DE DIOS ES LO MAS IMPORTANTE Y SE DEBE RESPETO AL COMPARTIRLA

2. NO SE DEBEN DECIR MALAS EXPRESIONES

3. RESPETO A LOS ENCARGADOS

4. LA LIMPIEZA DE LA CASA DEBE SER REALIZADA POR TODOS LOS INTERNOS

5. DEBEMOS RESPETARNOS MUTUAMENTE

6. LA PRIMERA VISITA SERA A PARTIR DEL PRIMER MES Y MEDIO

7. OBSERVAR CUIDADOSAMENTE LOS HORARIOS DE ACTIVIDADES

8. CUIDAR LAS INSTALACIONES DE LA CASA

9. NO ESCUPIR EN EL SUELO

10. CADA INTERNO CUIDARA DE SUS COSAS PERSONALES Y LAVARA SU ROPA INDIVIDUALMENTE

ASA ORION

11. NO SE PERMITEN CELULARES DENTRO DE CASA ORION.

12. El HORARIO Y DIA DE VISITA SON EL DIA DOMINGO DE LAS 2 P.M. A las 4 P.M.

13. NO PERFORAR LAS PAREDES DE LA CASA

14. PARTICIPAR ACTIVAMENTE EN los CULTOS A DIOS DE CASA ORION

15. LA MODIFICACION DE CUALQUIER NORMA DEPENDE EXCLUSIVAMENTE DE LA DIRECCION DE LA CASA HOGAR ORION

¡ BIENVENIDO A CASA ORION DONDE RESTAURARSE ES UNA BENDICION !

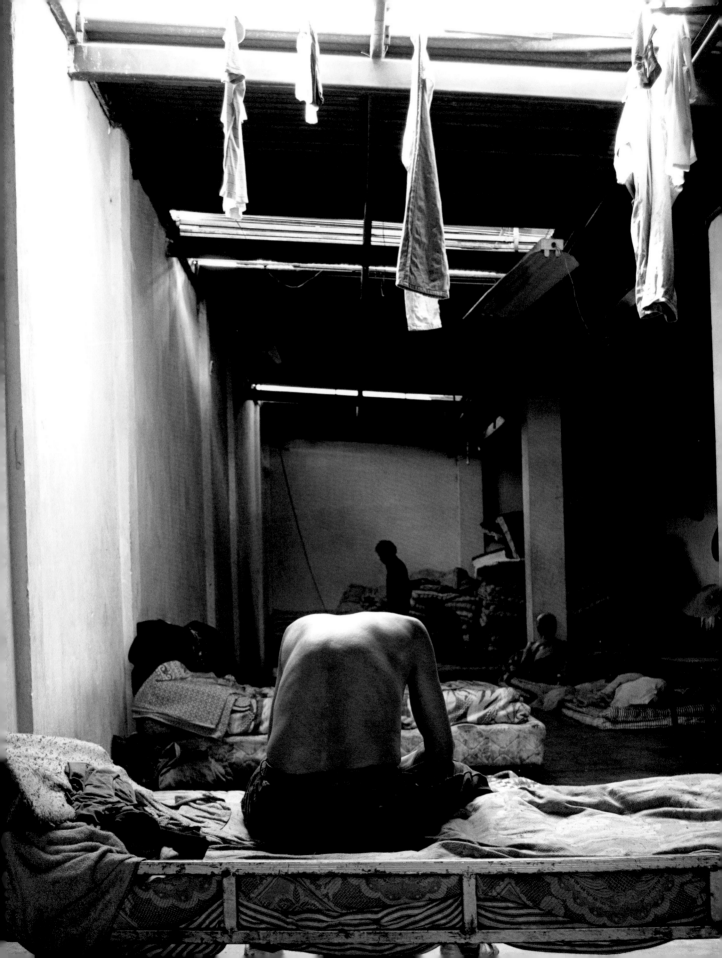

Rule #18: Keeping trash. Penalty – 500 squats.

Rule #19: Making fun of speakers. Penalty – 5,000 squats, 3 non-stop security shifts, and bathroom duty for 10 days.

Rule #20: Speaking bad about the food. Penalty – 1,000 squats.

Rule #21: Mumbling about the authorities. Penalty – 2,000 squats.

Rule #22: Not being hygienic. Penalty – 350 squats.

Rule #23: Writing signs or symbols on the wall. Penalty – 1,500 squats and 5 bathroom shifts.

Rule #24: Making vulgar gestures. Penalty – 500 squats.

Rule #25: Inciting protest. Penalty – 3,000 squats and 1 long security shift.

Rule #26: Passing gas in a group. Penalty – 250 squats.

Rule #27: Provoking divisions. Penalty – 1,500 squats and 2 non-stop security shifts.

Rule #28: Walking around half-naked. Penalty – 3,000 squats.

Rule #29: Not practicing personal prayer. Penalty – 800 squats.

Rule #30: Not obeying requests. Penalty – 3,000 squats.

Rule #31: Abandoning your post. Penalty – 3 non-stop security shifts from 1:00 a.m. onward.

Rule #32: Clothes not properly ironed. Penalty – Non-stop security shift for 3 days from 1:00 a.m. onward.

◀ 40 Tired, July 2012
Cansado, julio 2012

Regla #13 – Tararear. Penalidad – 2,000 sentadillas.

Regla #14 – Faltarle el respeto al grupo de oración. Penalidad – 5,000 sentadillas, 3 turnos sin parar de seguridad y 10 turnos de limpieza de baño.

Regla #15 – Escupir en el piso. Penalidad – 1,000 sentadillas.

Regla #16 – Decir "No puedo", "No quiero" o "No me gusta". Penalidad – 1,000 sentadillas.

Regla #17 – Comprar, vender o dar objetos. Penalidad – 1,000 sentadillas.

Regla #18 – Mantener basura. Penalidad – 500 sentadillas.

Regla #19 – Burlarse de los presentadores. Penalidad – 5,000 sentadillas, 3 turnos sin parar de seguridad y limpieza de baño por 10 días.

Regla #20 – Hablar mal de la comida. Penalidad – 1,000 sentadillas.

Regla #21 – Murmurar sobre las autoridades. Penalidad – 2,000 sentadillas.

Regla #22 – No ser higiénico. Penalidad – 350 sentadillas.

Regla #23 – Escribir sobre la pared. Penalidad – 1,500 sentadillas y 5 turnos de limpieza de baño.

Regla #24 – Hacer gestos vulgares. Penalidad – 500 sentadillas.

Regla #25 – Incitar protestas. Penalidad – 3,000 sentadillas y 1 largo turno de seguridad.

Regla #26 – Flatular frente al grupo. Penalidad – 250 sentadillas.

Regla #27 – Provocar divisiones. Penalidad – 1,500 sentadillas y 2 turnos sin parar de seguridad.

Regla #28 – Caminar medio desnudo. Penalidad – 3,000 sentadillas.

Regla #29 – No practicar la oración personal. Penalidad – 800 sentadillas.

Regla #30 – No obedecer peticiones. Penalidad – 3,000 sentadillas.

Regla #31 – Abandonar un turno. Penalidad – 3 turnos de seguridad sin parar desde la 1:00 a.m.

Regla #32 – No planchar la ropa adecuadamente. Penalidad – Un turno de seguridad sin parar por 3 días de la 1:00 a.m. en adelante.

Rule #33: Sleeping during the day. Penalty – 2,000 squats.

Rule #34: Wandering from room to room. Penalty – 1,000 squats.

Rule #35: Speaking out of turn (while in line, at the dinner table, or during service). Penalty – 5,000 squats.

The list ends with an announcement: "The general administrator will resolve cases not anticipated by these statutes."

Chuz never followed the rules. He would talk back and even scream at the pastor. He would wake up early or sleep late and then pace about the center. He would also crack jokes and challenge authority. He never submitted to the pastor and often pressed him to the point of having Chuz wrestled to the ground and tied up with ropes. For the pastor, this outward rebelliousness indicated inner turmoil. The fact that Chuz could not follow the rules was evidence enough that Chuz had not changed. Chuz had not yet been blessed with a miracle. Because the only evidence of a miracle, from the pastor's perspective, is a captive's outward appearance. There was otherwise no way to tell who had changed. This problem of discernment is a classic problem in the Christian tradition. How can anyone really know that someone has changed? What is the evidence of their freedom? Augustine famously writes in the fourth century, "[Others] cannot lay their ears to my heart, and yet it is in my heart that I am whatever I am. So they wish to listen as I confess what I am in my heart, into which they cannot pry by eye or ear or mind. They wish to hear and are ready to believe." Change for Augustine occurs in the heart, but other people can only speculate on the contents of a heart or make an educated guess based on actions. And on the basis of Chuz's actions, the pastor could

Regla #33 – Dormir durante el día. Penalidad – 2,000 sentadillas.

Regla #34 – Vagar de un cuarto al otro. Penalidad – 1,000 sentadillas.

Regla #35 – Hablar fuera de turno (haciendo fila, en la mesa o durante servicio). Penalidad – 5,000 sentadillas.

La lista terminaba con el anuncio: "El administrador general se encargará de resolver los casos no anticipados por estos estatutos".

Chuz nunca seguía las reglas. Le respondía de regreso al pastor o inclusive le gritaba. Se levantaba temprano por la mañana o se acostaba tarde por la noche para caminar por el centro. También decía bromas y constantemente cuestionaba a toda autoridad. Nunca le hacía caso al pastor y, en ocasiones, lo presionaba al punto que Chuz terminaba luchando contra el suelo atado de manos. Para el pastor, esta rebeldía implicaba un desorden interno. El hecho de que Chuz no pudiese seguir las reglas era evidencia que no había cambiado. Chuz aún no había sido bendecido por un milagro, pues para el pastor, lo único que reflejaba que un milagro había ocurrido era la apariencia externa. No había otra manera de demostrar que el cambio había ocurrido. Este discernimiento es un problema clásico dentro de la tradición cristiana. ¿Cómo puede saber alguien si una persona ha cambiado? ¿Cuál es la evidencia de su libertad? Agustín famosamente escribió en el siglo cuarto, "[Otros] no pueden aplicar su oído a mi corazón, donde soy lo que soy. Quieren, sin duda, saber por confesión mía lo que soy interiormente, allí donde ellos no pueden penetrar con la vista, ni el oído, ni la mente. Dispuestos están a creerme". Para Agustín, el cambio ocurre en el corazón, pero otras personas solo pueden adivinar lo que existe en el corazón o hacer conjeturas basadas en las acciones de las

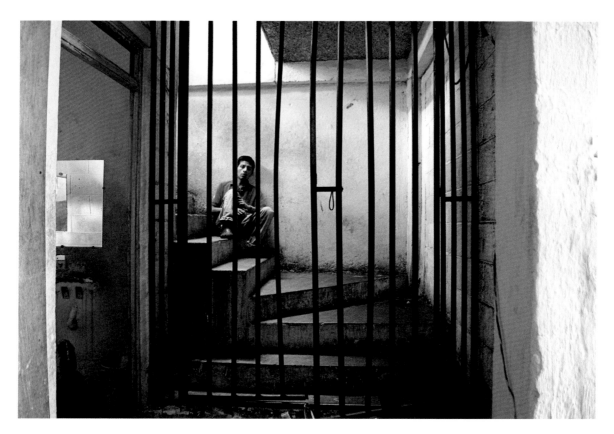

▲ 41 Gate, June 2012
 Portón, junio 2012

never bring himself to believe that this sinner had freed himself from sin. This same difficulty applied to the rest of the captives: all the pastor could do to discern their transformation was interpret their actions – an unreliable guide at best.

Understandably, the performance of this transformation – of the miracle – became a way for captives to escape the center. Chuz never had the patience to try – he was always too angry about his captivity – but others took it upon themselves to behave like Christians. Their hope was to convince the pastor that they were ready to leave the center, that they

personas. Y las acciones de Chuz nunca le demostraron al pastor que se había liberado del pecado. Lo mismo aplicaba para el resto de los cautivos: todo lo que el pastor podía hacer para notar la transformación era interpretar las acciones de los cautivos, lo cual representaba, en el mejor de los casos, una guía poco confiable.

Es entendible que el aparentar o actuar la transformación, gracias a un milagro, se convirtiera para los cautivos en una forma posible de escapar del centro. Chuz, sin embargo, nunca tuvo la paciencia para intentarlo, pues siempre estaba muy enojado con el cautiverio. Otros, en cambio, aparentaban y se comportaban

deserved their freedom (from the center) because they were already free (from sin). This performance propelled people to deliver well-crafted testimonies that distinguished a life before the center from a life after the center. Before the center, these captives would recall, were battles with drugs. They would tell heartbreaking stories of failed marriages, strained relationships, and living on the streets. They would then describe life after their transformation as inspired, as full of hope and optimism. The sincerity of these testimonies could touch the heart of the pastor, convincing him that God had saved yet another sinner from the depths of despair. These performances would prove to the pastor that miracles were possible, even if the captives themselves would often admit that it was all an act. We met many captives who appeared to turn to Christianity as a way out of drugs, but many more parroted a transformation in the hopes of escaping the center.

One photograph captures this performance of freedom perfectly. The subject of this photograph is rather mundane: it is a stack of folded clothes (see image 42). But it is important to read the image critically. The conditions of a Pentecostal drug rehabilitation center are often harsh. These are crowded communities organized around complicated social relationships. Consider the rigidity of the pastor's rules and the rebelliousness of Chuz. This one clash of wills is enough to create great tension within any community, but most centers had many more dynamics than a single rebellious captive. Amid the bustle of these centers, the

como cristianos con el anhelo de convencer al pastor que estaban listos para dejar el centro y que merecían la libertad porque eran libres del pecado. Durante estas actuaciones las personas deliberaran testimonios elaborados en los que distinguían una vida entre el antes y el después del centro. Antes del centro, los cautivos recordaban batallas en contra de las drogas. Narraban historias duras sobre matrimonios fallidos, relaciones tensas, e historias de vivir en la calle. Luego pasaban a describir la vida después de la transformación, eran historias de inspiración, llenas de esperanza y optimismo. La sinceridad de estas historias tocaba el corazón del pastor, lo convencía de que Dios había salvado a otro pecador de la profunda desesperación. Estas actuaciones le comprobaban al pastor que los milagros eran posibles, aun cuando, frecuentemente, los mismos cautivos admitían que todo era parte de un acto. Conocimos a muchos cautivos que en realidad parecían convertirse al cristianismo, era un camino que los alejaba del consumo de las drogas, sin embargo, muchos solo pretendían la transformación con la esperanza de escapar del centro.

Una fotografía captura perfectamente la actuación para alcanzar la libertad. La imagen es bastante mundana: es una pila de ropa doblada (ver imágen 42). Sin embargo, es importante leerla de forma crítica. En muchas ocasiones, las condiciones de un centro pentecostal de rehabilitación son duras. Son comunidades con relaciones complicadas. Considere, por ejemplo, la rigidez de las reglas del pastor y la rebeldía de Chuz. Este choque entre voluntades es suficiente para crear un ambiente de mucha tensión dentro

▶ 42 Folded, February 2012
 Doblada, febrero 2012

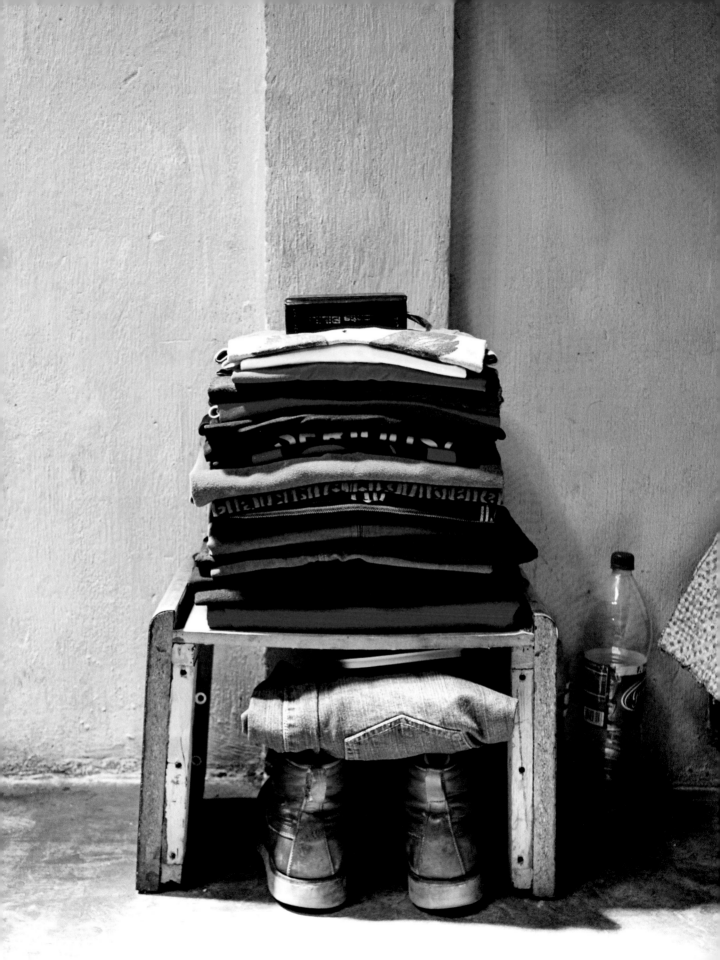

completion of very basic tasks, such as washing clothes, could be extremely difficult. It would take time and patience, as well as a generous spirit – a willingness to share such limited resources as soap, water, and a single sink between dozens of captives. This photograph of pristinely folded clothes signals an extraordinary level of patience on behalf of the captive. He had to wake up early, scrub his clothes vigorously, and hang them to dry. The effort would have taken him all day, with the captive needing to demure to dozens of people along the way: to borrow soap or to invade someone's space with a clothesline. The captive then staged his efforts by folding his clothes and placing them on a stool all in the hopes that the pastor would take notice. And he did. Pastors across the industry would spot these little shrines to moral comportment as evidence of a transformation. "That is a miracle," pastors would say.

Chuz never did his laundry. He wore secondhand T-shirts and often walked around the center without shoes. Sometimes he would spit aggressively on the floor, just to show his contempt. He never wanted to convince anyone that he had changed. Instead, he always looked for a way out of the center, an opening that he could use to his advantage. Eventually he found one. The details of his escape are unclear. The pastor insists that he had accidentally left a door open, but this seems unlikely given how many locked doors separated his captives from their freedom. It could be that the pastor simply tired of Chuz and allowed him to escape. Either way, Chuz slipped out

de la comunidad. Además, la mayoría de los centros tienen muchas otras dinámicas que van más allá de la rebeldía de un solo cautivo. En medio de la bulla de estos centros, realizar tareas tan básicas como lavar ropa puede ser sumamente difícil. Son actividades que toman mucho tiempo y paciencia, así como requieren de un espíritu muy generoso. Es decir, requieren de voluntad para compartir recursos tan limitados como jabón, agua y un solo lavabo destinado para el uso de decenas de cautivos. Esta fotografía de ropa perfectamente doblada simboliza un nivel extraordinario de paciencia por parte del cautivo. Para lograrlo, tuvo que levantarse temprano por la mañana, lavar su ropa vigorosamente y tenderla al sol. El esfuerzo le tomó un día entero de ser modesto con todas las personas que se encontró en el camino, tuvo que pedir prestado jabón o invadir el espacio personal de las personas con el tendedero. Los cautivos escenificaban sus esfuerzos al doblar y colocar la ropa sobre una silla, hacían todo esto con la esperanza de que el pastor notara el esfuerzo. Y, en efecto, lo hacía. Los pastores dentro de la industria notaban estos pequeños santuarios de comportamientos morales como evidencia de transformación. "Es un milagro", decían los pastores.

Chuz nunca lavó su ropa. Usaba camisas de segunda mano y, frecuentemente, caminaba por el centro sin zapatos. A veces, inclusive escupía agresivamente al piso para demostrar su desprecio. Nunca quiso convencer a nadie de que había cambiado. Por el contrario, siempre buscaba la forma de escapar del centro, una apertura que pudiera usar a su ventaja y, eventualmente, encontró una. Los detalles de su escape permanecen poco claros. El pastor insiste en que accidentalmente dejó una puerta abierta, pero esto parece poco probable dada la cantidad de puertas cerradas que separan a los cautivos de su libertad. Es posible que el pastor, cansado de

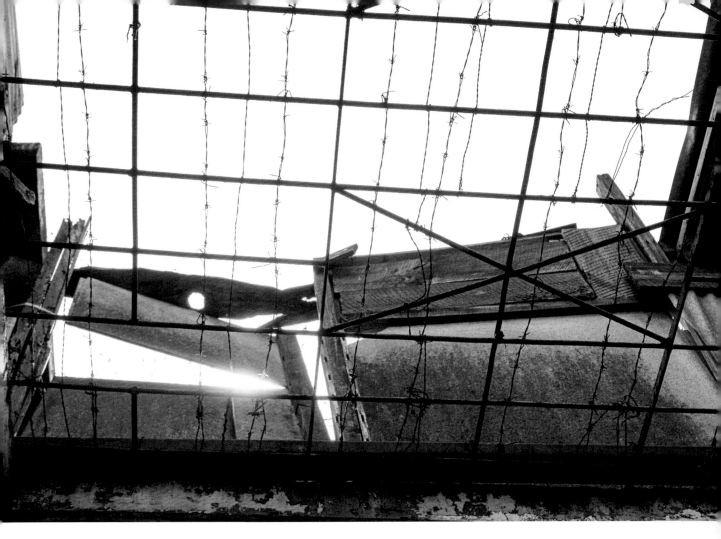

▲ 43 Sunset, May 2012
Atardecer, mayo 2012

the front door into the bright sun of Guatemala City, running and then eventually walking back home. His mother, upset at the pastor for allowing Chuz to escape, allowed him to live at home for a few weeks, but this turned out to be a mistake. Soon after his escape, while Chuz walked around his neighborhood with the same level of aggression with which he walked around the pastor's center, a pair of drug dealers shot him dead. It is unclear why they targeted Chuz. The police never opened an investigation, and no one was ever arrested for his murder. The

Chuz, simplemente lo dejó escapar. De cualquier manera, lo cierto es que Chuz salió por la puerta principal del centro para encontrarse con el sol brillante de la Ciudad de Guatemala, corriendo y, eventualmente, caminando hacia su casa. Su madre, decepcionada del pastor por dejarlo escapar, dejó que Chuz viviera en su casa durante semanas, pero eventualmente, esta decisión terminó siendo un error. Poco tiempo después de su escape, mientras Chuz caminaba por los vecindarios con el mismo nivel de agresividad que cuando caminaba por el centro del pastor,

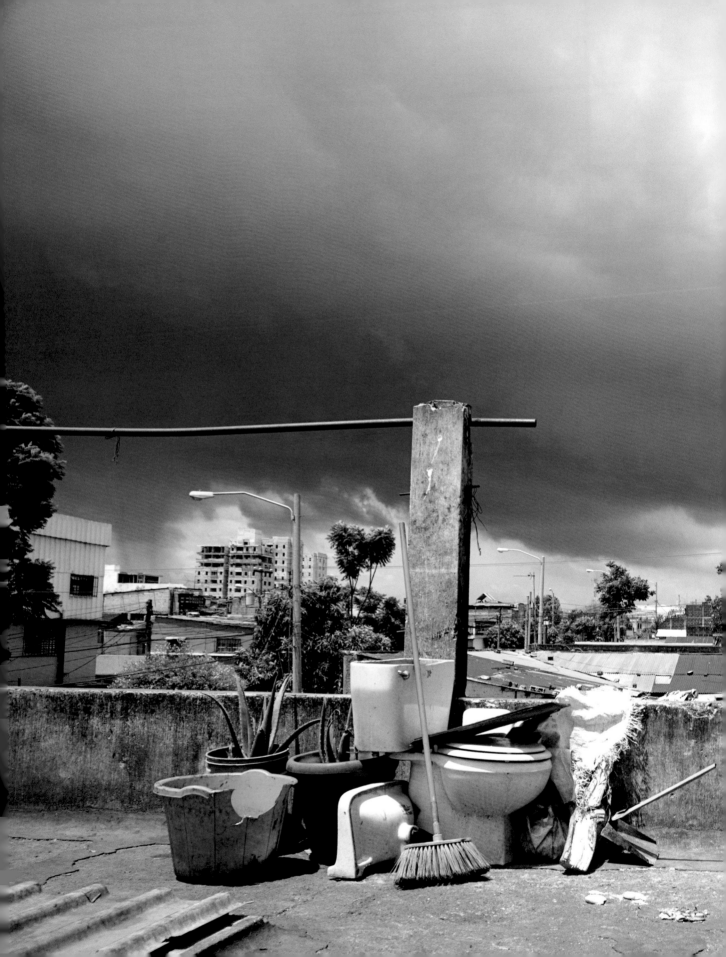

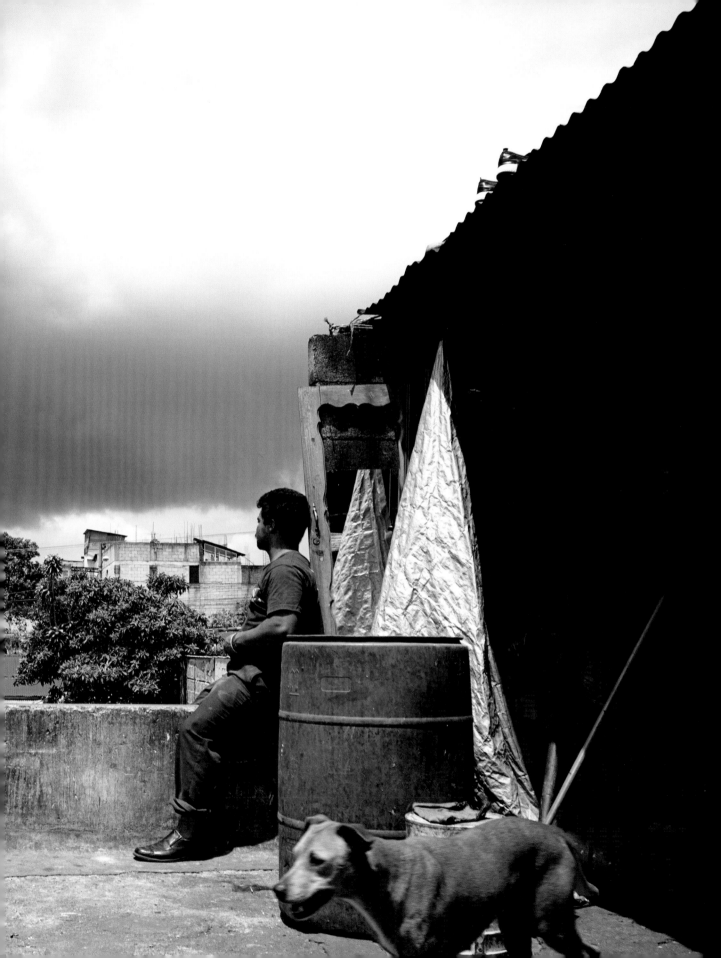

▲ 44 Storm, August 2017
　　Tormenta, agosto 2017

most likely scenario is that Chuz had upset these drug dealers long before his captivity, and these men had finally found him. Regardless of the details, Chuz's murder is an incredibly sad reminder that physical captivity not only sets the conditions for spiritual freedom (at least for Christians) but also perpetuates life itself in Guatemala City.

dos traficantes de drogas lo asesinaron. Las razones por las cuales fue asesinado siguen sin saberse. La policía nunca abrió un caso para investigar lo sucedido y nadie fue arrestado por el asesinato. El escenario más probable es que Chuz haya disgustado a los traficantes mucho antes del cautiverio y, finalmente, estos lo encontraron. Independientemente de los detalles, el asesinato de Chuz es un recordatorio increíblemente triste sobre cómo el cautiverio físico no solo sienta las bases para una liberación espiritual (al menos para los cristianos), sino que también puede perpetuar la misma vida en la Ciudad de Guatemala.

Chapter Four

ART

Art /ärt/
1 Creative activity.
2 A skill at doing a specific thing.

Yoeser spent much of his time drawing (see image 45). In and out of centers for his use of various substances, Yoeser would enter a Pentecostal drug rehabilitation center with a jolt of energy. Resisting his arrest, he would yell, push, and scream in some failed effort at escape. But then he would sober up. Deeply contemplative in nature, Yoeser would spend his time in captivity creating art from whatever materials he could find. He would sketch with secondhand pencils and sculpt discarded soda cans into flowers. Every day for hours he would quietly manipulate materials in search of beauty and peace. After stumbling upon a cache of art supplies – paint, pencils, and glitter – he composed an elaborate scene of forgiveness. This piece of artwork continues to inspire us (see image 46).

Anchoring the image is a bleeding heart. Crowned with the thorns of Christ and topped by the flames of the Holy Spirit, the text announces in English that "The blood of Jesus breaks every chain." For Yoeser, these chains

Capítulo cuatro

ARTE

Arte /ˈar.te/
1 Actividad creativa.
2 Capacidad o habilidad para hacer algo en específico.

Yoeser pasaba mucho de su tiempo dibujando (ver imágen 45). Entró y salió de los centros por el consumo de varias substancias, pero siempre que entraba a un centro pentecostal de rehabilitación lo hacía con mucha energía. Se resistía al arresto, empujaba y gritaba en algún intento fallido de escape. Luego, los efectos de las substancias disminuían en su cuerpo. Por naturaleza, Yoeser era muy contemplativo, mucho de su tiempo en el cautiverio lo pasaba creando arte con los materiales que encontraba. Hacía esbozos con lápices de segunda mano y elaboraba flores con las latas desechadas. Cada día, durante horas en silencio, manipulaba los materiales en la búsqueda de belleza y tranquilidad. Después de toparse con materiales de arte – pintura, lápices y brillantina – elaboraba una escena que explicaba el perdón. Esta obra de arte continúa inspirándonos (ver imágen 46).

La imagen representaba un corazón sangriento. Con un texto en inglés, coronado con las

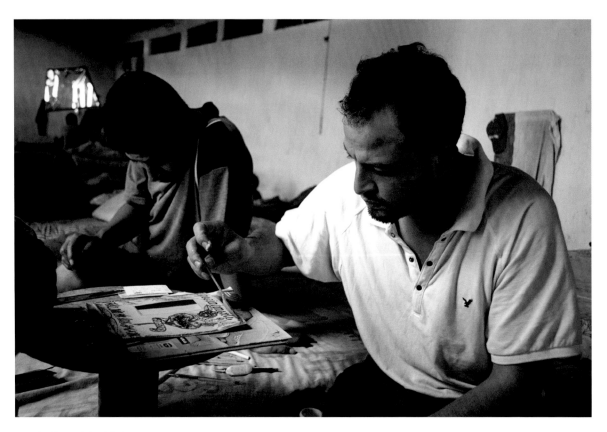

▲ 45 Glitter, May 2012
 Brillantina, mayo 2012

meant the slavery of sin. "I just feel tied up," he told us. "I was in prison in the United States and then came back to Guatemala. I thought I was free because I was no longer in prison, but now I'm here. This place is like a prison, but the drugs are also like a prison." Yoeser had been arrested in Alabama. He worked in the United States, but then he was deported on a series of non-violent drug offenses. Moving between institutions – from jail to prison to

espinas de Cristo y con las llamas del Espíritu Santo, anunciaba: "La sangre de Jesús revienta cada cadena". Para Yoeser, las cadenas significaban la esclavitud del pecado. "Solo me siento atado", nos dijo en una ocasión. "Estuve en la prisión en Estados Unidos y luego volví a Guatemala. Pensé que era libre porque no estaba en prisión, pero ahora estoy aquí. Este lugar es como la prisión, pero las drogas también lo son". Yoeser había sido arrestado en Alabama. Trabajó en

▶ 46 Yoeser's art, May 2012
 Arte de Yoeser, mayo 2012

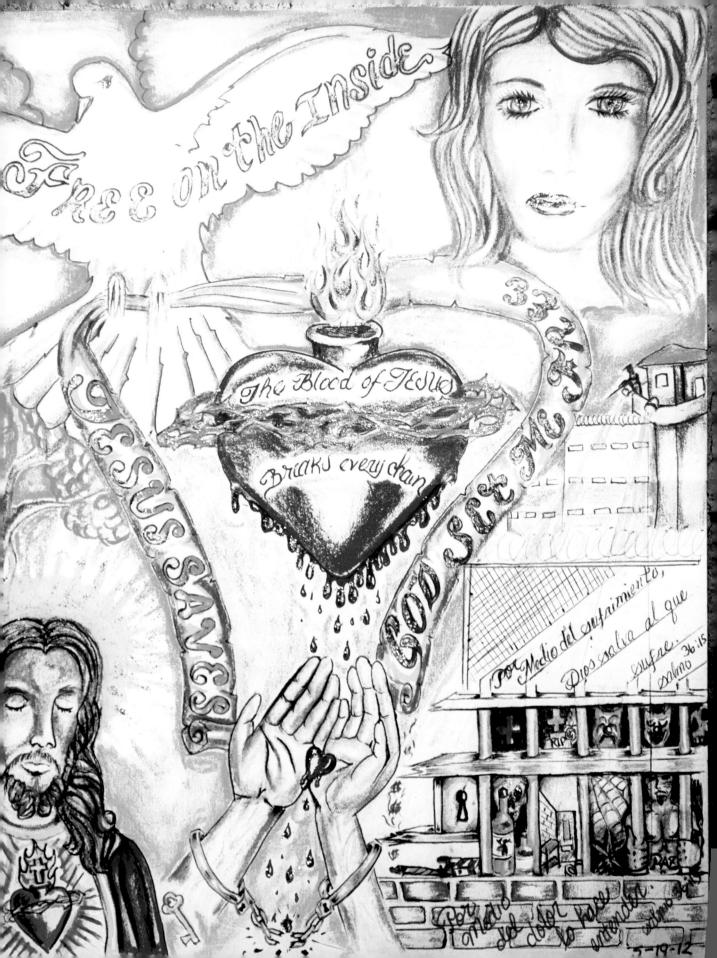

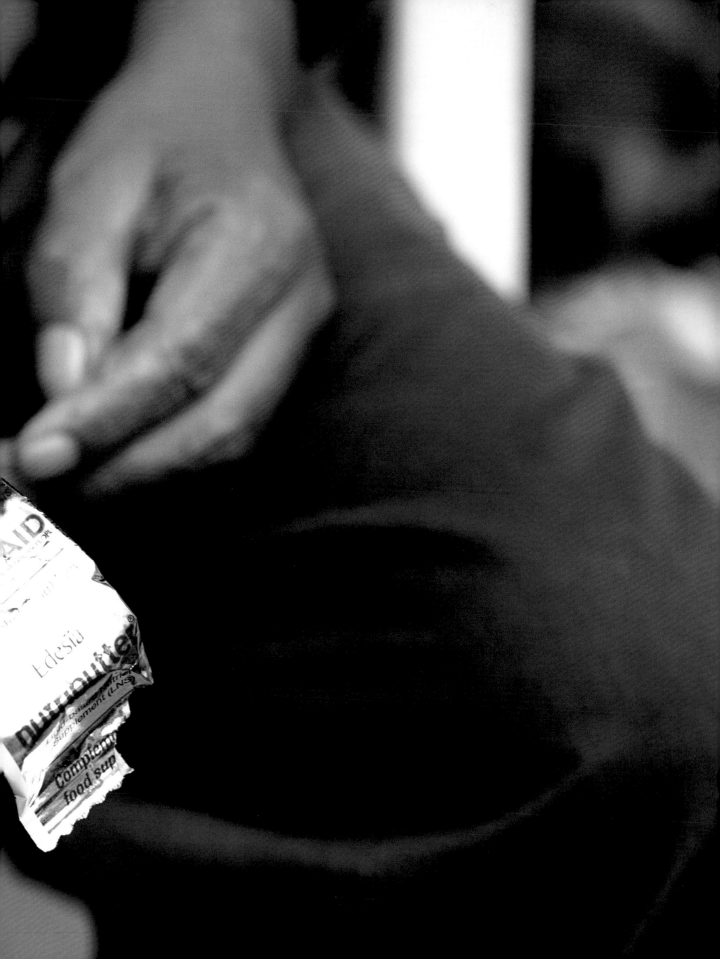

▲ 47 USAID, July 2013
 USAID, julio 2013

▶ 48 Smudged, June 2012
 Difuminado, junio 2012

deportation center to Pentecostal drug rehabil-
itation center – it is understandable that Yoeser
would frame this bleeding heart of Jesus with
another pair of messages: "Jesus saves" and
"God set me free." Yoeser understood his art as
one way to be free: "All I want is to be free from
sin. I want to be free from this center but I also
want to be free from the drugs."

Across Guatemala City, inside even the hum-
blest of Pentecostal drug rehabilitation centers,
captives turn toward art to find their freedom.
This creative activity includes not only draw-
ings and ornate letters but also the braiding and
carving of discarded materials. One young man
collected dozens of plastic bags. Produced by
the US Agency for International Development,
these little bags held calorically dense servings
of peanut butter (see image 47). This is a hu-
manitarian product that a pastor had swindled
from an unsuspecting aid worker. The pastor
had convinced the aid worker that his center
was a humanitarian operation. As captives
pushed the peanut butter into their mouths,
this captive collected these shiny bags and then
braided them together into artificial flowers.
The process took hours, and it also demanded
keen concentration. "I forget about the time,"
the captive explained: "Making these flowers
makes me forget that I am here."

The power of art inside of these centers can-
not be overestimated. While the pastors who
run them practice the art of captivity – that
is, the skill of attracting and capturing drug
users – these men produce art in captivity, for

Estados Unidos hasta que fue deportado por co-
meter una serie de delitos no violentos que invo-
lucraban drogas. Tomando en cuenta el traslado
de Yoeser entre instituciones – de la prisión al
centro de deportación al centro pentecostal de re-
habilitación – es entendible que haya enmarcado
el corazón con el siguiente texto: "Jesús salva" y
"Dios me libera". Yoeser entendía su arte como
una forma de ser libre: "Todo lo que quiero es ser
libre del pecado. Quiero ser libre de este centro,
pero también quiero ser libre de las drogas".

En la Ciudad de Guatemala, incluso dentro
del centro de rehabilitación más humilde, los
cautivos utilizan el arte para encontrar su liber-
tad. Esta actividad creativa incluye dibujos y
cartas adornadas, pero también tallados y tren-
zados con materiales desechados. Un hombre
joven recolectó decenas de bolsas de plástico.
Las bolsas contenían porciones de mantequi-
lla de maní con un alto contenido calórico (ver
imágen 47). Era un producto humanitario pro-
ducido por la Agencia de los Estados Unidos
para el Desarrollo Internacional. El pastor del
centro logró obtenerlo después de estafar a un
trabajador desprevenido, pues lo había conven-
cido de que su centro era una operación huma-
nitaria. A medida que algunos de los cautivos
llevaban la mantequilla de maní a sus bocas,
otros recolectaban los envoltorios brillantes y
los trenzaban para elaborar flores artificiales. El
proceso tomaba horas y demandaba de una alta
concentración. "Me olvido del tiempo", explicó
el cautivo: "Hacer estas flores hace que me ol-
vide que estoy aquí".

No se puede sobreestimar el poder que tiene
el arte dentro de estos centros. Mientras los
pastores practican el arte del cautiverio con la

themselves and about themselves. Yoeser's own drawing expands outward from Christ's bleeding heart to feature a dove in flight. Yoeser also drew a young woman who meant the world to him, and finally, he drew a vision of Jesus Christ who appears crestfallen at the sight of so much pain. Powerfully, Yoeser also sketched himself into the image. At the bottom right-hand corner of the image, beneath a prison scene replete with an armed guard and coils of razor wire, there is a powerfully built man standing behind bars. "This is me," Yoeser explained. "I'm behind bars in the drawing because I am behind bars right now. And I don't know how to get out." The dove announces optimistically, "Free on the inside."

Even amid all of this captivity, the art inside these centers inspired us to create our own. This meant documenting with a camera the art produced by captives. Yoeser's drawing, for example, is an absolute treasure. But the paper on which he drew quickly wilted in Guatemala's tropical climate; indeed, none of these captives had the inclination or the ability to preserve any of their art. Its creation always proved to be far more important than its preservation, but we nonetheless found ourselves gripped by the insights of this art and worked diligently to document it. While doing so, however, we also turned towards the work of producing our own, with photographs of life inside these centers. Collaborative from the very beginning, our photographs built on the insights of these captives: insights about how to play with light inside the centers, what angles to explore in order to highlight the moral struggles of compulsory rehabilitation, and how dramatically we should

habilidad de atraer y capturar a los consumidores de drogas, los cautivos producen arte para ellos y sobre ellos. En uno de los dibujos de Yoeser, el corazón de Cristo sangriento se expandía hacia fuera para ilustrar una paloma volando. También dibujó a una mujer joven quien representaba el mundo entero para él. Y, por último, dibujó una visión de Jesucristo, quien aparecía abatido por tanto dolor. De manera poderosa, Yoeser también se había esbozado a sí mismo en la imagen. En la esquina inferior derecha de la imagen, debajo de una escena de una prisión con un guardia armado y alambres de púas, estaba un hombre detrás de los barrotes. "Este soy yo", explicó Yoeser. "En el dibujo estoy detrás de los barrotes porque ahora mismo estoy detrás de los barrotes y no sé cómo salir". La paloma anunciaba con optimismo, "Libre por dentro".

Incluso en medio del cautiverio, el arte de los centros nos inspiró a crear nuestro propio arte. Esto implicó documentar, con el uso de la cámara, el arte que se produce por los cautivos. Los dibujos de Yoeser, por ejemplo, son un tesoro absoluto, pero el clima tropical de Guatemala rápidamente marchitaba el papel. Y en realidad, ninguno de los cautivos buscaba preservar su arte. La creación del arte siempre demostraba ser más importante que su preservación. De igual forma, estábamos conmocionados por las perspectivas que el arte ofrecía y por ello, trabajamos arduamente para documentarlo. En este proceso, también nos enfocamos en producir nuestro propio arte, con fotografías de la vida dentro de estos centros. Desde el inicio, el trabajo fue colaborativo. Las fotografías eran tomadas con las perspectivas de los cautivos: perspectivas sobre cómo jugar con la luz dentro de los centros, qué ángulos explorar para resaltar las batallas morales de una rehabilitación obligatoria y qué tan dramáticamente debíamos representar las brutalidades del cautiverio. La

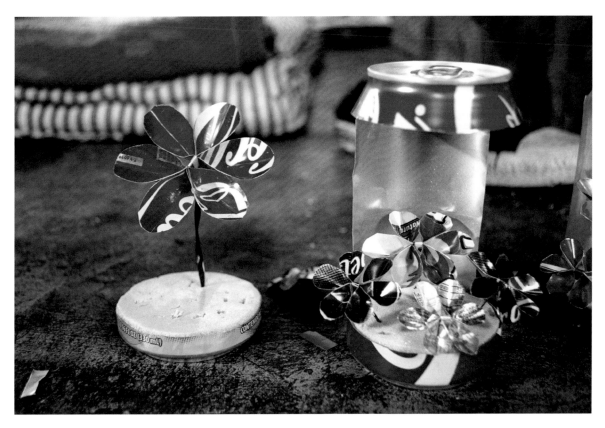

▲ 49 Cans, June 2012
Latas, junio 2012

depict the brutality of captivity. Photography also allowed the captives to lose themselves in a different medium of art, allowing them to be (even if only for a few hours) free on the inside. Yoeser always enjoyed the idea that his art might outlive him. He had a hard life, and he never had great expectations of surviving into old age. "It would be nice if these drawings were still around after me," he once mused.

Others had more immediate horizons. Some even created art for the centers, with

fotografía también les permitió a los cautivos explorar con otro tipo de arte. Les permitió ser (aunque sea por un par de horas) libres por dentro. Yoeser siempre disfrutaba pensar que su arte pudiera sobrevivirlo a él. Había tenido una vida dura y nunca tenía expectativas de llegar a la vejez. "Sería agradable pensar que estos dibujos existan luego de que muera", reflexionó en algún momento.

Otros cautivos tenían horizontes más inmediatos. Algunos inclusive hacían arte para decorar los mismos centros de rehabilitación. Los pastores "ponían al servicio" a los cautivos talentosos a pintar murales dentro de estos

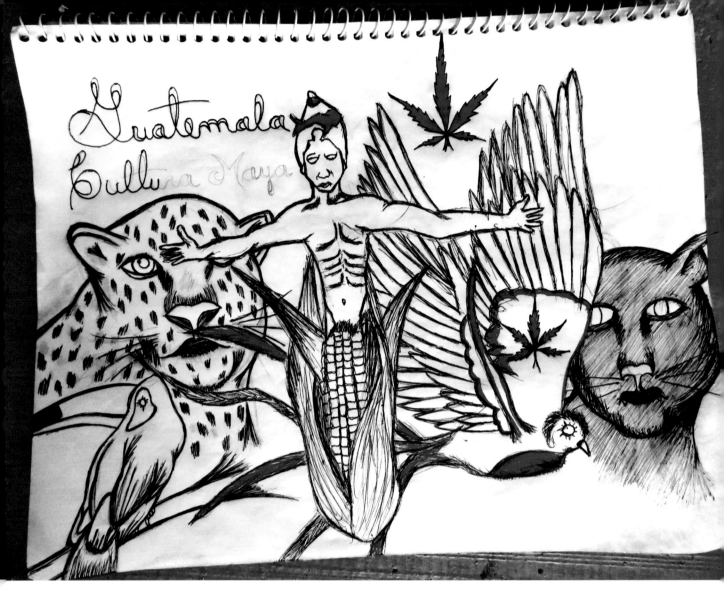

▲ 50 Man of corn, July 2016
Hombre de maíz, julio 2016

pastors often "commissioning" talented captives to paint murals inside their centers. Erick Paniagua, or Cholo, had several murals on his walls. One featured a biblical strongman with arms outstretched. With muscles bulging, the figure signaled both incredible strength and also surprising warmth. The character seemed to be

centros. Erick Paniagua, o el Cholo, tenía varios murales dentro de las paredes de su centro. Uno de los murales mostraba un hombre bíblico, era fuerte y tenía los brazos extendidos. Los músculos abultados del señor en la imagen proyectaban una fuerza increíble y una calidez sorprendente. El personaje daba la impresión de estar listo para abrazar a cualquier

ready to embrace anyone at any time. A different center housed an expansive mural. It depicted a ship at sea. The waves were rough, and the boat seemed to shrink against an impending storm. With the sails bending against the wind and water lapping onto the ship, a stalwart captain steered the boat with confidence. A third mural from a third center presented the director in camouflage pants and a black T-shirt. With a bottle of tequila in one hand and a pistol in the other, the director lay limp in the arms of Jesus Christ, whose strength kept this director on two feet. The mural commemorated the director's own troubled past. Each of these murals, these semi-public acts of art, played with metaphors of strength and love to set the moral coordinates for a community of Christians wrestling with their desire for drugs. Each mural also announced the physicality of these centers: the strongman, the storm, and the sturdy embrace. Salvation inside these centers was always a fight.

The artwork that these captives produced often extended beyond the centers' walls. Many of the captives spent their time writing letters and cards to their family members, each of them elaborately decorated with colored pencils and lined with prompts for spiritual reflection (see image 51). "I believe that we all have an opportunity," one announces. Another professes to Jesus's empty cross, "I love you." Red roses, flush with passion, adorn these messages in ways meant to spark a conversation. The overwrought emotional tone of their correspondence reflects the fact that most of these men entered the centers in the very worst of conditions. They were physically exhausted by

persona en cualquier momento. En otro de los centros había un amplio mural que proyectaba un barco en el mar. Las olas eran fuertes y el bote parecía encogerse en comparación con la tormenta que se avecinaba. El valiente capitán manejaba el bote con confianza a pesar de que las velas del barco estuvieran inclinadas por el viento y que el agua salpicaba sobre el barco. El tercer mural, en otro de los centros, presentaba a un director vistiendo pantalones de camuflaje y una camisa negra. En una mano llevaba una botella de tequila y en la otra una pistola. El director estaba reclinado sobre los brazos de Jesucristo, quien, con su fuerza, lo mantenía de pie. Cada uno de estos murales, estos actos semipúblicos de arte jugaban con metáforas de amor y fuerza para proyectarle mensajes morales a una comunidad cristiana que luchaba en contra de las drogas. Cada uno de los murales ilustraba aspectos físicos de los centros: el hombre fuerte, la tormenta y el abrazo fuerte. La salvación dentro de los centros siempre era una batalla.

El arte de los cautivos se extendían más allá de las paredes de los centros de rehabilitación. Muchos de los cautivos pasaban su tiempo escribiendo cartas y tarjetas para sus familiares, las decoraban con lápices de colores y las llenaban con reflexiones espirituales (ver imágen 51). "Creo que todos tenemos una oportunidad", anunciaba una de estas. Otra, le profesaba a la cruz vacía de Jesús, "Te amo". Rosas rojas, enrojecidas por la pasión, adornaban estos mensajes de maneras que provocaban una conversación. La correspondencia tenía un tono emocional que demostraba que muchos de los hombres habían entrado a los centros en las peores condiciones. Estaban físicamente exhaustos por el consumo de drogas y la relación con sus familiares también había sido dañada. Las familias

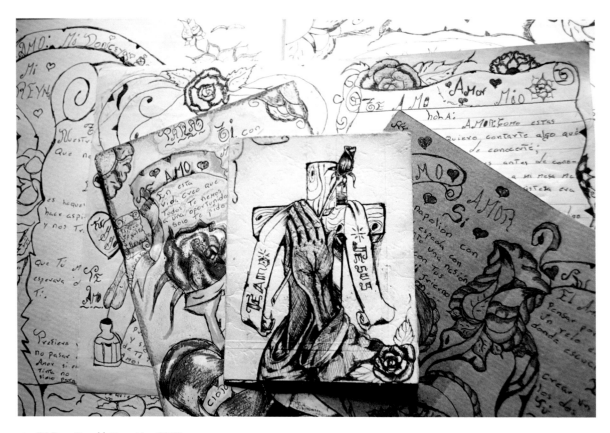

▲ 51 Devotional letters, May 2012
 Cartas devocionales, mayo 2012

their use of drugs, and their relationships with their families had also suffered. Families considered Pentecostal drug rehabilitation centers their last option and often sent their husband, brother, or son to a center when they could not deal with them anymore. There were always hurt feelings on all sides. The families often felt guilty for having their loved one held captive, and the captive also felt guilty for everything he had done. Captives often called this sensation a "moral hangover" because as they sobered they realized all the pain that they had produced. To reinitiate a conversation, to work toward the possibility of an apology, these captives crafted sentimental cards.

consideraban que los centros pentecostales de rehabilitación eran la última opción. Cuando las familias ya no podían lidiar con ellos, mandaban al esposo, al hermano o al hijo al centro, pero siempre había sentimientos lastimados. A menudo, las familias se sentían culpables por mantener a sus seres queridos retenidos y el cautivo se sentía culpable por todo lo que había hecho. Los cautivos le llamaban a esta sensación "goma moral" porque a medida que los niveles de drogas y alcohol disminuían en sus cuerpos, se percataban de todo el dolor que habían causado. Por lo tanto, para reiniciar una conversación y ofrecer una disculpa, los cautivos elaboraban cartas sentimentales.

▲ 52 Appreciating, May 2012
Apreciando, mayo 2012

The letter is an important kind of message. Within the context of these centers, the art that captives produced rarely existed for the sake of aesthetic pleasure. It had a purpose. Yoeser's drawing was an opportunity for him to work through his feelings of captivity, while the murals inside those centers subtly announced a biblically inspired mixture of love and domination. Similarly, these letters as art did not invite interpretations but rather asked for a response. Letters are vehicles of correspondence, invitations for a social relationship, and they press their recipient to reply, even if the reply is ultimately no reply at all. And this was often the case for captives. Family members would

La carta es un tipo de mensaje importante. Dentro de los contextos de estos centros, el arte de los cautivos rara vez se producía por puro placer estético. Por el contrario, cumplía con un propósito. Los dibujos de Yoeser eran una oportunidad para trabajar en sus sentimientos sobre el cautiverio mientras que los murales dentro de los centros sutilmente anunciaban una mezcla de amor bíblico y dominación. Similarmente, las cartas como arte no invitaban a una interpretación, en cambio, buscaban respuestas. Las cartas son vehículos de correspondencia, son invitaciones para una relación social y presionan por una respuesta de parte del que las recibe, inclusive si la respuesta es una no respuesta. Este

refuse to reply to any of these cards for months, with their drawings and biblical passages piling up inside of homes. The absence of a reply, however, would only make the captives more desperate and their letters more pointed.

Captives frequently passed us letters to deliver directly to their families. These were often difficult trips because we would see firsthand the harm that these men had brought to their families. We would hear stories of drug users stealing from the home, failing as parents, and sometimes disappearing for weeks on end. The kind, thoughtful men we knew inside the centers also had powerfully violent histories. But then we would sit inside these homes as families read these heartfelt pleas for freedom, with art becoming a part of the process. One letter reads:

Hi Mom,

It's Javier. I'm sending you this letter asking you please to come and get me out of here. Thanks be to God, I'm all right now. You should know that they punish me here a lot and they beat me, and I do not want to suffer anymore. Please help me. Only you can help me.... I want to run away now. Come soon, I promise to change the way that I am.... Please come and get me out. I want to continue living. Help me get out. I beg of you. Mom come after you get this letter or you will lose me forever.... I love you very much and I'm waiting for you here.

Javier

These are letters written at the brink of emotional exhaustion. Captives wrote them after months of captivity, of literally waiting for a miracle that never seemed to arrive. Often without any direct contact with their family and while living shoulder to shoulder with dozens of other captives, they would put pen to paper in the hopes that their words and drawings could convince a mother, sister, or wife that they deserved to be free. Javier repeated

era el caso para muchos cautivos. Existían casos de familiares que se rehusaban a responder a las cartas durante meses. Los dibujos y versos bíblicos simplemente se amontonaban dentro de los hogares. La ausencia de una respuesta no solo hacía que los cautivos se desesperaran más sino que hacía que las siguientes cartas que escribieran fueran más intencionadas.

A veces los cautivos nos entregaban cartas esperando que se las diéramos a los familiares. En ocasiones, eran viajes difíciles pues veíamos en primera instancia el daño que estos hombres habían ocasionado a sus familias. Escuchábamos historias de los consumidores de drogas robando de sus propias casas, fallando como padres o despareciendo durante semanas seguidas. Estos hombres amables y considerados que nosotros conocíamos en los centros también tenían historias violentas. Nos sentábamos dentro de estas casas mientras las familias leían estas sinceras súplicas para pedir la libertad y el arte siempre era parte del proceso. Una de estas decía lo siguiente:

Hola mamá,

Es Javier. Te envío esta carta para pedirte que por favor vengas a sacarme de aquí. Gracias a Dios, estoy bien ahora. Deberías de saber que aquí me castigan mucho y me pegan, y no quiero sufrir más. Por favor ayúdame. Solo tú puedes ayudarme.... Quiero escaparme ahora. Ven pronto, te prometo que cambiaré la forma de ser.... Por favor ven y sácame. Quiero continuar viviendo. Ayúdame a salir. Te lo ruego. Mamá ven luego de recibir esta carta o me perderás para siempre.... Te amo mucho y te espero aquí.

Javier

Las cartas demostraban el agotamiento emocional. Los cautivos las habían escrito después de meses de estar en cautiverio, después de esperar (literalmente) por un milagro que nunca parecía haber llegado. En ocasiones, sin ningún

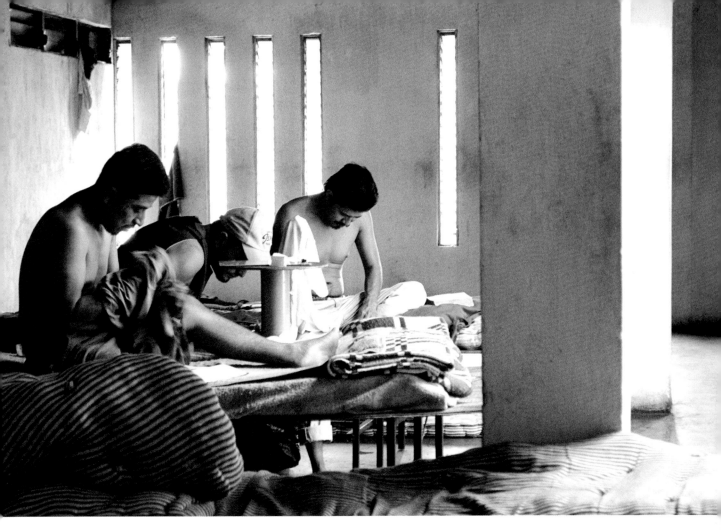

▲ 53 Together, May 2012
 Juntos, mayo 2012

his message weekly until his mother finally vis-
ited after several months of captivity. The same
was true for Tommy:

Dear Mom,
This is for Laura, from her son Tommy. The reason for
this note is to tell her to come and take me out of here.
I'm begging her. I cannot take it anymore. Please, mother,
understand me because I understand. I am sorry if now I
am bothering you, but I cannot take it anymore. Goodbye
from your son. God bless you, mother. I can also tell you
when you get here.

Tommy

tipo de contacto con la familia y viviendo hom-
bro a hombro con decenas de otros cautivos, po-
nían el lapicero contra el papel con la esperanza
que sus palabras y dibujos podrían convencer
a una mamá, una hermana o una esposa de ser
libres. Javier repitió su mensaje semanalmente
hasta que su madre finalmente lo visitó después
de varios meses de cautiverio. Lo mismo era
cierto para Tommy:

Querida mamá,
Esta carta es para Laura, de su hijo Tommy. El motivo
de la nota es para decirle que venga pronto y me saque de

Sometimes the letters were not directed to anyone. One center was located inside of a two-story single-family house. The pastor and his family lived on the first floor while more than fifty captives lived on the second floor. The windows had bars, but captives could see the road in front of the center. It was a quiet residential street. Neighbors would routinely walk in front of the center, and some captives would take the incredible risk of writing an open letter and then throwing the letter into the street. Not unlike someone stuffing a note into a bottle and then tossing it out to sea, the hope was that someone might read the note and then respond accordingly – by calling the police or a phone number on the note. One reads:

Phone number 55575755 child of
Magdalena and Víctor,
My name is Carlos Rigoberto González M. They brought me here on November 11, grabbing me from my parents' house while I slept. Well today is August 13 and I have been locked up for 9 months and 2 days and however much I beg my parents to take me home, they say no.

Other letters are more akin to the kind of art that Yoeser used to create. They are not addressed to a family member, and they do not make a plea for immediate freedom. Instead, they are written to Jesus in the hopes that he might grant the artist the wisdom and the courage to survive not only captivity but also an apparent weakness of will. While certainly held against their will, most of these men would concede that they were powerless against their appetites and that they no longer wanted to be slaves to sin. As desperate as these men were to escape the center, they wanted to escape sin

aquí. Se lo suplico. No puedo aguantar más. Por favor, madre, entiéndame porque yo entiendo. Lo siento si ahora la molesto, pero ya no puedo aguantar más. Adiós, de su hijo. Dios la bendiga, madre. Yo también puedo decirle cuando venga aquí.

Tommy

En otras ocasiones, las cartas no iban dirigidas a una persona en específico. Uno de los centros estaba localizado en una casa de dos pisos. El pastor y su familia vivían en el primer piso mientras que más de cincuenta cautivos vivían en el segundo piso. La ventana estaba protegida por barrotes, pero los cautivos podían ver la calle frente al centro. Era una calle residencial silenciosa. Los vecinos caminaban rutinariamente en frente del centro, y algunos de estos cautivos tomaban riesgos increíbles al escribir una carta abierta para luego tirarla a la calle. Como alguien colocara la nota en una botella de vidrio y la tirara al mar, la esperanza era que alguien pudiera leer la nota e hiciera algo al respecto – por ejemplo, llamar a la policía o al número de teléfono de la carta. Una de las notas decía lo siguiente:

Número de teléfono 55575755 hijo de
Magdalena y Víctor,
Mi nombre es Carlos Rigoberto González M. Me trajeron aquí el 11 de noviembre. Me agarraron mientras dormía en la casa de mis padres. Hoy es el 13 de agosto y he estado encerrado durante 9 meses y 2 días, pero les ruego mucho a mis padres que me lleven a casa, ellos dicen que no.

Otras cartas eran más parecidas al arte que solía crear Yoeser. No estaban hechas para algún miembro familiar y no suplicaban por una liberación inmediata. En cambio, eran escritas para Jesús con la esperanza que le concediera la sabiduría y el coraje al artista para sobrevivir no

even more, and their art proved to be one avenue to seek this kind of peace.

Lord Jesus give me the wisdom to excel in ways that my blessed and loving Father provide for me. I am your son Estuardo and I give you thanks for humility, peace, temperance, mercy and courage. That's why I love you my good Shepherd. Amen and amen.

Estuardo

Yoeser learned so many of his techniques in prison in the United States. In his picture of the bleeding heart, he traced the face of the woman from a magazine. He also stenciled most of the right angles, and he considered collage the most interesting way to compose his feelings. His drawing comprises a cloud of images. All the words, colors, and symbols relate to each other, but the experience is not linear. The picture does not tell a story with a beginning, middle, and end. It presents a haze of references, which for Yoeser only grew hazier the longer he stayed inside the center. Yoeser spent five months with the pastor, tediously praying and waiting for his miracle while making art during long stretches of open time. Along the way Yoeser taught other captives how to compose similar images, explaining in detail how to combine glitter and glue without smudging a picture. His apprentices worked steadily alongside him, always asking for insights. This kind of collaboration inspired us to work with Yoeser and others to think through our own photographic work not as a linear story with

solo el cautiverio, sino también la aparente voluntad débil. Aunque ciertamente muchos hombres estaban retenidos en contra de su voluntad, muchos de ellos admitían que eran impotentes en contra de sus apetitos y que ya no deseaban ser esclavos de sus pecados. Sin importar lo desesperados que estuvieran por abandonar el centro, lo que deseaban, aún más, era escapar del pecado, y el arte era un camino para alcanzar esta clase de paz.

Señor Jesús dame la sabiduría para sobresalir en formas que mi Padre bendito y amoroso me provee. Soy tu hijo Estuardo y te agradezco por la humildad, paz, temperamento, misericordia y coraje. Por eso te amo mi buen Pastor. Amén y amén.

Estuardo

Yoeser aprendió muchas de sus técnicas de arte en la prisión de los Estados Unidos. En su imagen del corazón sangriento, trazó el rostro de una mujer de una revista. También estarció la mayoría de los ángulos rectos y consideraba que el collage era la forma más interesante para exponer sus sentimientos. Sus dibujos incluían una nube de imágenes. Todas las palabras, colores y símbolos se relacionaban entre sí, pero la experiencia no era lineal. La imagen no contaba una historia con un inicio, medio y fin. Por el contrario, Yoeser presentaba un entramado de referencias, las cuales solo se hacían más complicadas entre más tiempo pasara en el centro. Yoeser pasó cinco meses con el pastor, rezaba tediosamente y esperaba un milagro mientras elaboraba arte durante su tiempo libre. A

▼ 54 Paper boat, July 2013
Barco de papel, julio 2013

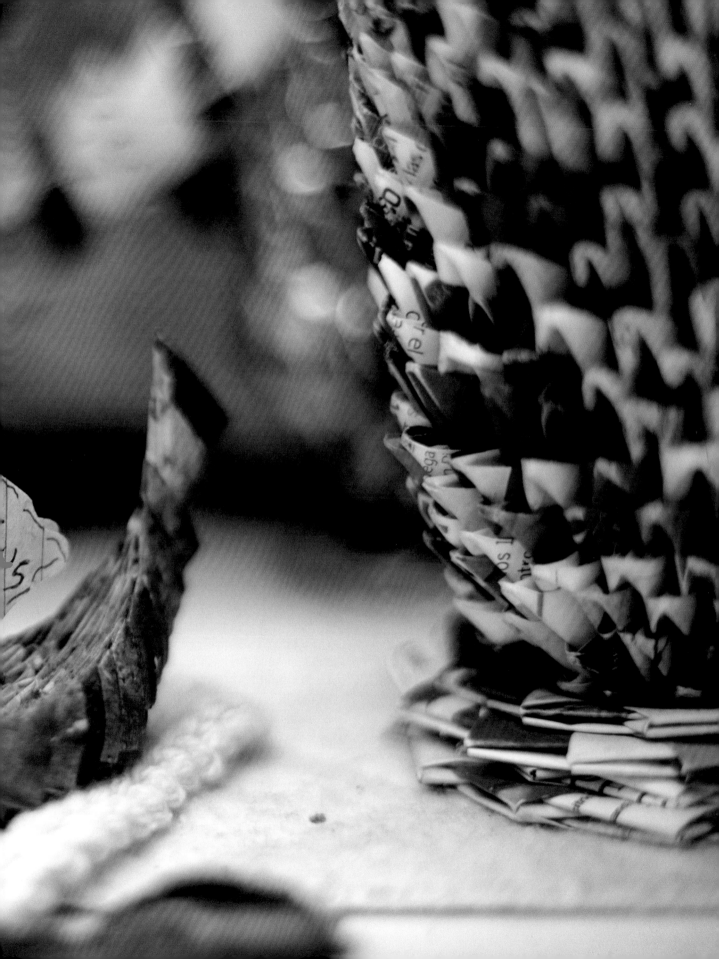

a beginning, middle, and end but rather as a cloud of impressions.

Yoeser's appreciation for detail compelled us to explore details in our own art. One image of a paper boat stands out for us. Constructed out of old newspaper, much like origami, a small sailboat appears to float across a vast body of water, with a sail hoisted on a tooth-pick (see image 54). The sail announces Jesus's name. This kind of crafting was common inside these centers as captives puttered with their art, but the small boat came alive when nes-tled into a larger world of artwork, seemingly thrown about by the tide of the center. As we spoke to the captive behind the piece, it became clear that this image of a ship at sea came to him from the mural that adorned not the wall of his current center but the wall of a center that previously held him captive. This young man had been inspired by the mural during his cap-tivity at that other center, and the image came to mind as he endured yet another captivity at the hands of a different pastor. Seemingly cast about by forces greater than him, he – and the hundreds of other young men that we came to know over the years – relied on the strength of Jesus to guide them through an unsafe world.

Oftentimes Jesus was not enough. The pastor eventually released Yoeser into the city. Having forced Yoeser into sobriety with captivity, the center had not provided him with the kind of psychological tools or self-awareness neces-sary to weather the storm of Guatemala City. As is common across this industry, those who exit these centers are seemingly incapable of building on their hard-fought sobriety. Instead, many leave only to slip into old habits of drug

lo largo del camino, Yoeser les enseñó a otros cautivos cómo crear imágenes similares, les explicaba cómo combinar la brillantina con la goma sin manchar la imagen. Sus aprendices trabajaban a su lado continuamente y siempre le preguntaban por ideas o consejos. Este tipo de colaboración fue la que nos inspiró a trabajar con Yoeser y otros cautivos a pensar en nuestro trabajo fotográfico no como una historia lineal, con un principio, medio y desenlace, sino como un entramado de impresiones.

La apreciación de Yoeser por los detalles nos obligó a explorar detalles de nuestro propio arte. La imagen de un barco de papel destaca para nosotros. Construido con papel periódico viejo, como si fuera origami, un pequeño ve-lero aparecía flotando en la inmensidad de un cuerpo de agua, con la vela izada en un palillo de dientes (ver imagen 54). La vela anunciaba el nombre de Jesús. Este tipo de artesanía era común dentro de los centros, los cautivos se ocupaban con el arte, pero el pequeño barco co-bró vida cuando se acurrucó en un mundo más grande de piezas de arte siendo, aparentemente, arrojado por la marea del centro. A medida que hablábamos con el cautivo que elaboró la pieza se hizo claro que la idea de elaborar un barco en el mar venía del mural que adornaba el an-tiguo centro donde había sido cautivo. El joven se había inspirado en el mural del otro centro y la imagen se le vino a la mente mientras sopor-taba otro cautiverio en las manos de un pastor distinto. Aparentemente, impulsado por fuer-zas mayores que él – y los cientos de jóvenes que conocimos a lo largo de los años – confiaba en la fuerza de Jesús para guiarlo en un mundo inseguro.

A veces, sin embargo, Jesús no era sufi-ciente. El pastor eventualmente liberó a Yoeser a la ciudad. A pesar de que el cautiverio forzó a Yoeser a estar sobrio, el centro no le brindó las

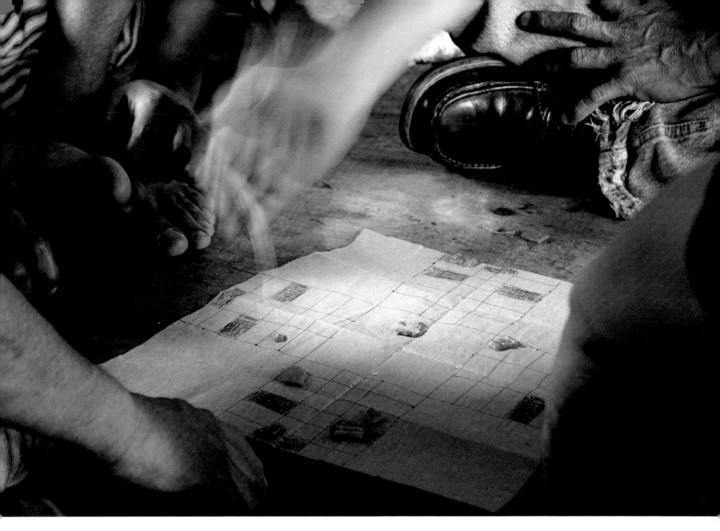

▲ 55 Game, May 2013
 Juego, mayo 2013

use. The ultimate problem is not only the dependency that this creates – captives often come to rely on captivity to keep them sober – but also that these captives find themselves making increasingly risky decisions in an entirely unforgiving city. This proved to be true of Yoeser who died of an illness less than a year after we last spoke with him. Not completely knowing

herramientas psicológicas necesarias ni la conciencia sobre sí mismo para navegar la tormenta de la Ciudad de Guatemala. Como es común en esta industria, las personas que salen de los centros parecen ser incapaces de construir vidas sobrias. Muchos abandonan los centros para caer rápidamente en los antiguos hábitos del consumo de drogas. El problema no solo es la dependencia que esto genera – los cautivos frecuentemente dependen de los centros para mantenerse sobrios – sino también hace que los cautivos tomen decisiones sumamente riesgosas en una ciudad sumamente despiadada. Este es

SAN MIGUEL
ARCANGEL

how or when he contracted the disease, his health declined rapidly until he passed away almost anonymously in the middle of the night.

It is important to stress that Yoeser's death was *almost* anonymous. Recall his interest in the idea that his art might exist beyond his lifetime. The art of captivity provided Yoeser as well as so many other captives with vehicles of self-expression. These were efforts at creative production often inspired but not constrained by captivity. These drawings, letters, and crafts seemed to articulate captivity in ways that provided alternative interpretations: expressions of hope in decidedly hopeless contexts. Forced to wait for a miracle that often never arrived, these captives created scenes of rebirth and redemption out of the most modest of materials: old newspapers, broken pencils, and plastic bags. They created robust horizons that far exceeded the isolating conditions of captivity, and they created this art not in isolation but rather shoulder to shoulder. We will never forget the camaraderie that Yoeser sparked inside the center as he patiently taught others the very artistic techniques that he had learned inside a US prison. While these centers can be powerfully depressing and unnecessarily violent institutions, the art of captivity that we documented with our own efforts at art provides a bright line of hope that human creativity can persevere even amid the most prohibitionist contexts.

el caso de Yoeser quien, a menos de un año antes de que habláramos con él, murió de una enfermedad. Sin saber cómo o cuándo la contrajo, su salud decayó rápidamente hasta que falleció de manera casi anónima en medio de la noche.

Es importante recalcar que la muerte de Yoeser fue *casi* anónima. Hay que recordar que el deseo de Yoeser era que su arte existiera más allá de su propia existencia. El arte del cautiverio le otorgó a Yoeser, así como a tantos otros cautivos, vehículos de autoexpresión. Eran esfuerzos de producción creativa que en muchas ocasiones inspiraban, pero que no siempre estaban restringidos al cautiverio. Los dibujos, cartas y artesanías proveían interpretaciones alternativas: expresiones de esperanza en un contexto de desesperanza. Mientras eran forzados a esperar un milagro que en muchas ocasiones nunca parecía llegar, los cautivos creaban escenas del renacimiento y redención con los materiales más modestos: periódicos viejos, lápices quebrantados y bolsas de plástico. Creaban horizontes robustos que excedían las condiciones aisladas del cautiverio y elaboraban arte, no en condiciones de aislamiento, sino de hombro a hombro con otros cautivos. Nunca olvidaremos la confianza que Yoeser generaba cuando pacientemente les enseñaba a otros cautivos las técnicas artísticas que había aprendido dentro de la prisión de los Estados Unidos. Mientras estos centros pueden ser instituciones sumamente depresivas e innecesariamente violentas, el arte del cautiverio que documentamos con nuestros propios esfuerzos provee una línea brillante de esperanza que explica que la creatividad humana puede perseverar, incluso en los contextos más prohibicionistas.

◀ 56 Angel, May 2013
 Ángel, mayo 2013

Conclusion

Art /ärt/
1 The expression of human creative skill and imagination.
2 A skill at doing a specified thing, typically one acquired through practice.

There is an art to captivity. For those affiliated with Pentecostal drug rehabilitation centers, the hunting and the capturing of drug users is a learned skill, one acquired through years of practice. Jorge and Erick as well as hundreds of other pastors and directors in Guatemala City were talented huntsmen, strikingly capable at bringing vulnerable people to their centers. Men such as Erick often spoke openly about the tricks of their trade in ways that signaled that these abductions demanded more than just brute strength and a thick rope; they also required foresight, creativity, and strategy. "We go anywhere," Erick once told us. "We'll chase guys up rooftops. To the edge of cliffs. We'll even hunt them in the middle of the night." These men were artists, veritable craftsmen.

Conclusión

Arte /ˈar.te/
1 Expresión de la habilidad imaginativa y creativa del ser humano.
2 La habilidad de hacer algo en específico, generalmente una aprendida a través de la práctica.

Existe un arte para el cautiverio. Para los que están afiliados con los centros pentecostales de rehabilitación, la caza y captura de los usuarios de drogas es una habilidad aprendida, una que se adquiere con los años de práctica. Jorge y Erick, así como los cientos de otros pastores y directores de la Ciudad de Guatemala, eran cazadores talentosos; todos eran impresionantemente capaces de llevar a personas vulnerables a sus centros. Hombres como Erick frecuentemente hablaban de los trucos de su oficio y lo hacían de tal forma que delataban que las abducciones requerían de mucho más que solo fuerza y un lazo grueso; las abducciones requerían de anticipación, creatividad y estrategia. "Vamos a cualquier lugar", nos dijo Erick en una ocasión. "Perseguimos a los hombres hasta los techos o azoteas. Al borde de los precipicios. Inclusive los cazamos en medio de la noche". Estos hombres eran artistas, verdaderos artesanos.

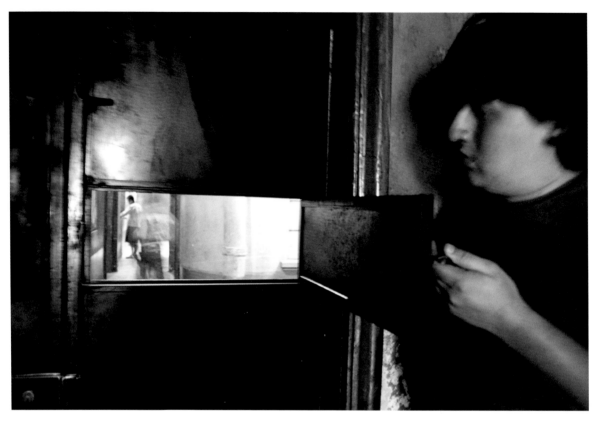

▲ 57 Inner chamber, February 2012
 Cámara interna, febrero 2012

Another art appeared inside these centers. It was the creative work of such captives as Frenner, Yoeser, and Chuz. They sketched, drew, and traced, as well as sculpted, braided, and carved with secondhand pencils and an assortment of paper and debris. They also doodled on walls. "Next time you guys come to the center," Yoeser once asked us, "can you bring me some glitter?" As artists, they used their medium to wrestle with fundamental questions about the human condition. These included questions about morality and justice, sin and salvation, agency and the will. "I want to be free on the inside," Yoeser

Otro tipo de arte se aparecía dentro de estos centros. Fue el arte creativo de cautivos como Frenner, Yoeser y Chuz. Ellos dibujaban, esbozaban y trazaban, así como esculpían, trenzaban y tallaban con lápices de segunda mano, variedades de papel y residuos. También hacían garabatos sobre las paredes. "La próxima vez que vengan al centro, ¿podrían traerme un poco de brillantina?" nos preguntó en una ocasión Yoeser. Como artistas, usaban sus medios para confrontar las preguntas fundamentales sobre la condición humana. Incluían preguntas sobre la moralidad y justicia, pecado y salvación, agencia y voluntad. "Quiero ser libre por dentro",

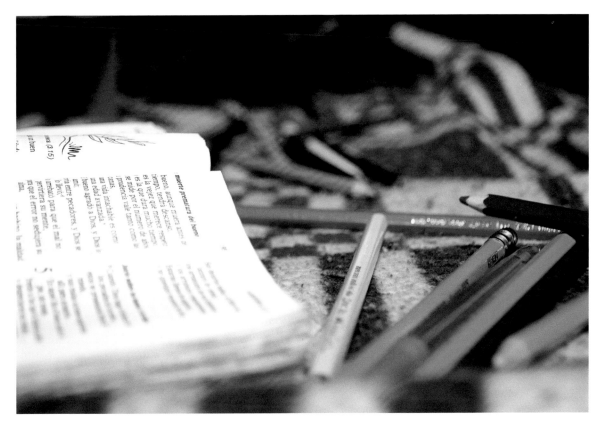

▲ 58 Bible and colored pencils, May 2012
 Biblia y lápices de colores, mayo 2012

always told us; his drawings often announced this ambition in explicit terms.

These two kinds of art were inextricably connected inside Pentecostal drug rehabilitation centers, with the first art setting the conditions for the second and the second art forever responding to the first. The imbrication of these two artistic forms ultimately encouraged us to bring a third form of creative production to bear on this study of captivity: photo-ethnography. Its commitment to aesthetic composition, multimodal analysis, and a multiplicity of interpretations always seemed to be the perfect complement to the oftentimes extreme contexts

nos decía siempre Yoeser; y sus dibujos frecuentemente anunciaban esta ambición en términos explícitos.

Estos dos tipos de arte estaban estrechamente relacionados dentro de los centros pentecostales de rehabilitación. El primero sentaba las condiciones para el segundo, y el segundo respondía, por siempre, al primero. La imbricación de estas dos formas artísticas fue la que, en última instancia, nos alentó a crear una tercera forma de producción creativa en este estudio sobre el cautiverio: la foto-etnografía. El compromiso de este con la composición estética, el análisis multimodal, y la multiplicidad de

we engaged as participant-observers. Over the years, photo-ethnography also became the most viable answer to one of our most fundamental questions about the ethics and the politics of this fieldwork: What should we do? Or, more pointedly, can we do more as anthropologists than merely observe the lives unfolding inside these centers?

The imperative to act is ever-present in this research. We obliged the young man mentioned in the introduction by taking a photograph of a center's morgue. We happily complied because his request matched our interest in letting the world know about the perils of compulsory drug rehabilitation in Guatemala. We wanted to do something. We wanted to make a difference, and this young man's invitation provided an avenue for action. But calls to action can be complicated, we learned, and so too can decisions to not act.

Several years into this fieldwork, the US Bureau of International Narcotics and Law Enforcement Affairs (INL) approached Kevin via the US embassy and Guatemala's Commission against Addiction and Drug Trafficking (SECCATID). They wanted Kevin to write a report on the growth of Pentecostal drug rehabilitation centers. They wanted a research-based document that would not just assess but more importantly announce the state and scope of these centers. How many centers are there?

interpretaciones siempre parecían ser el complemento perfecto para los contextos, a menudo extremos, en los que nos involucramos como observadores-participantes. A lo largo de los años, la fotografía etnográfica también se convirtió en la respuesta más viable para una de nuestras preguntas más fundamentales sobre la ética y las políticas de este trabajo de campo: ¿Qué debemos hacer? O de manera más acertada: en cambio de solo observar las vidas que se desarrollan dentro de estos centros, ¿hay algo más que podamos hacer como antropólogos?

El imperativo de actuar está constantemente presente en esta investigación. Complacimos al hombre joven mencionado en la introducción al tomar una fotografía de la morgue del centro. Felizmente cumplimos con su petición porque coincidía con nuestro interés de permitirle al mundo conocer los peligros de una rehabilitación de drogas compulsoria en Guatemala. Queríamos hacer algo, queríamos marcar una diferencia, y la invitación de este joven nos abrió un camino para la acción. Pero aprendimos que los llamados a la acción pueden ser complicados y así también las decisiones de no actuar.

A los varios años de este de trabajo de campo, la Sección de Asuntos Internacionales contra el Narcotráfico y Aplicación de la Ley (INL, por sus siglas en inglés), se acercó a Kevin por medio de la embajada de los Estados Unidos en Guatemala y la Secretaría Ejecutiva de la Comisión Contra las Adicciones y el Tráfico Ilícito de Drogas (SECCATID). Ambas instituciones querían que Kevin escribiera un reporte sobre el aumento de centros pentecostales de rehabilitación. Querían un documento basado en la

▶ 59 Behind bars, August 2017
 Encerrado, agosto 2017

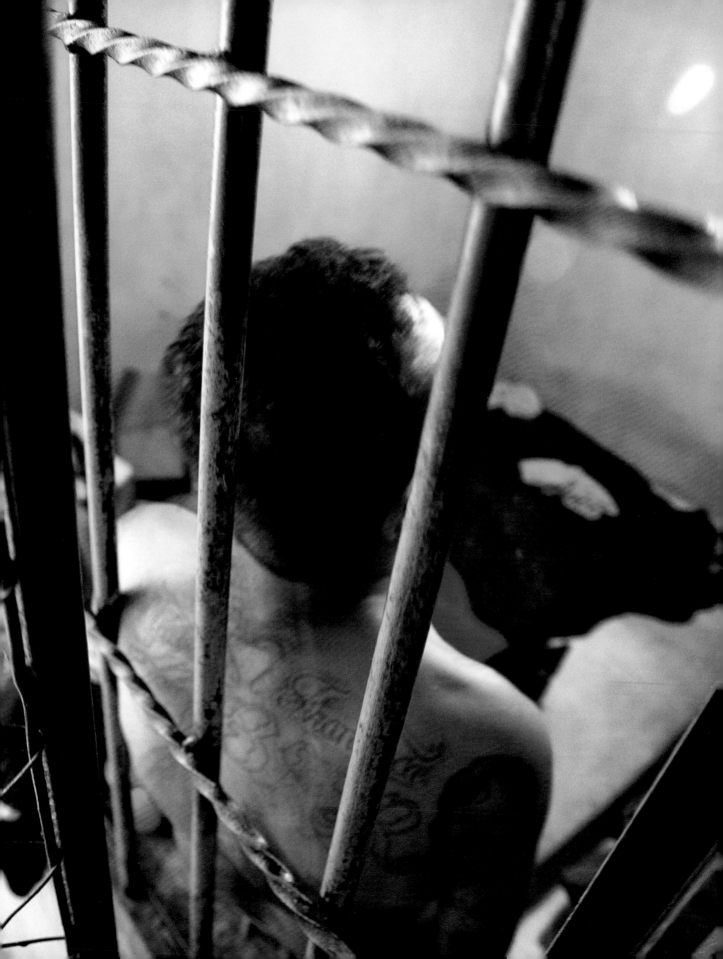

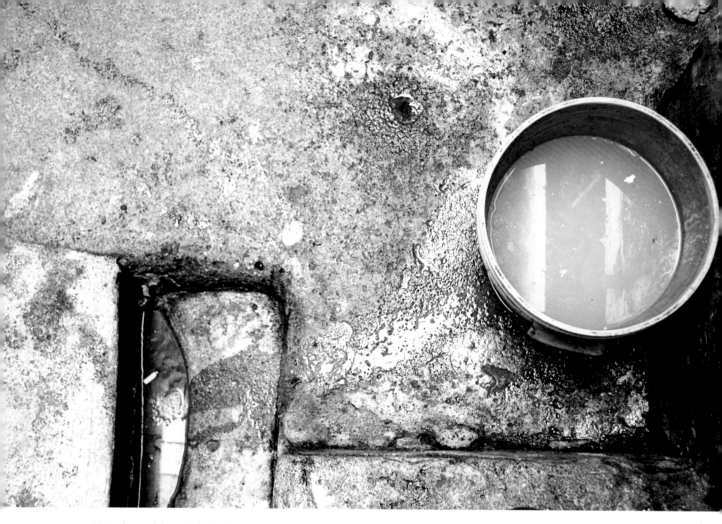

▲ 60 Bucket and drain, July 2013
 Cubeta y drenaje, julio 2013

How many people do these centers hold? And what kind of therapy do they provide? It is a report that Kevin could have produced within a matter of days and one that would have provided him with a significant amount of money to support his research in Guatemala.

Kevin declined this request for very principled reasons. He reasoned that the INL and the US State Department had done more harm than good during the last fifty years of drug prohibition. Scholarship in political science, history, and anthropology shows that their policies and programs since the 1970s have consistently

investigación que evaluara los centros y, más importante aún, informara sobre cuál era el estado y alcance de los centros. ¿Cuántos centros existen? ¿Cuántas personas retienen estos centros? ¿Y qué clase de terapia ofrecen? Era un reporte que Kevin pudo elaborar en cuestión de días y que le pudo aportar con una cantidad significativa de dinero para apoyar su investigación en Guatemala.

Sin embargo, Kevin rechazó la oferta porque esta no concordaba con sus principios. Razonó que INL y el Departamento de los Estados Unidos habían hecho más daño que bien durante

escalated the war on drugs – by unnecessarily moralizing drug use, fomenting state violence, initiating unprecedented rates of incarceration, and eventually redirecting hundreds of tons of cocaine through Central America. The images that appear inside this book mark just one small moment in a much larger war against largely poor communities in Latin America and the United States.

Kevin also had a hunch that SECCATID wanted a report written by a North American expert so that this Guatemalan agency could appeal to international aid organizations for millions of dollars of financial support. It would have been a very good investment for them, with a potential for tremendous returns. SECCATID could spend tens of thousands of dollars on a thirty-page document so as to collect tens of millions of dollars to augment government salaries. None of this appealed to Kevin. In fact, the prospect of contributing to the failed histories of these institutions struck Kevin as fundamentally unethical. He said no.

Kevin deeply regrets his decision, and the reason is simple: They asked someone else to write the report, and that report turned out to tell a very different story than the one our research supports.

What happened? After Kevin declined the offer, those in charge of procuring this report approached a government employee in Guatemala to complete the task. He was the only man in the country charged with identifying, licensing, and regulating these centers. At face value, he had years of experience with them,

los últimos cincuenta años de la prohibición de drogas. Estudios en ciencias políticas, historia y antropología demuestran que desde 1970, sus políticas y programas, consistentemente, han intensificado la guerra contra las drogas. Esto, al moralizar el consumo de drogas de manera innecesaria, fomentar la violencia estatal, iniciar tasas de encarcelamiento sin precedentes y eventualmente, al redireccionar cientos de toneladas de cocaína para atravesar Centro América. Las imágenes que aparecen en este libro solo marcan un instante de una guerra mucho más grande en contra de comunidades pobres en Latinoamérica y los Estados Unidos.

Kevin también tenía el presentimiento que SECCATID quería un reporte escrito por un norteamericano experto para que esta agencia guatemalteca pudiera apelar a organizaciones internacionales, para solicitar millones de dólares en ayuda financiera. Hubiese sido una buena inversión para ellos, con el potencial de obtener grandes ganancias. SECCATID podría haber invertido miles de dólares en un reporte de treinta páginas para recaudar millones de dólares para aumentar los salarios del gobierno. Nada de esto llamó la atención de Kevin. El hecho de contribuir con las historias fallidas de estas instituciones le parecía poco ético y, por lo tanto, dijo que no.

Kevin lamenta profundamente esta decisión y la razón es simple: le pidieron a otra persona que escribiera el reporte, y el reporte cuenta una historia muy diferente a lo que demuestra nuestra investigación.

¿Qué sucedió? Después de que Kevin rechazara la oferta, los encargados contactaron a un empelado del gobierno en Guatemala para que

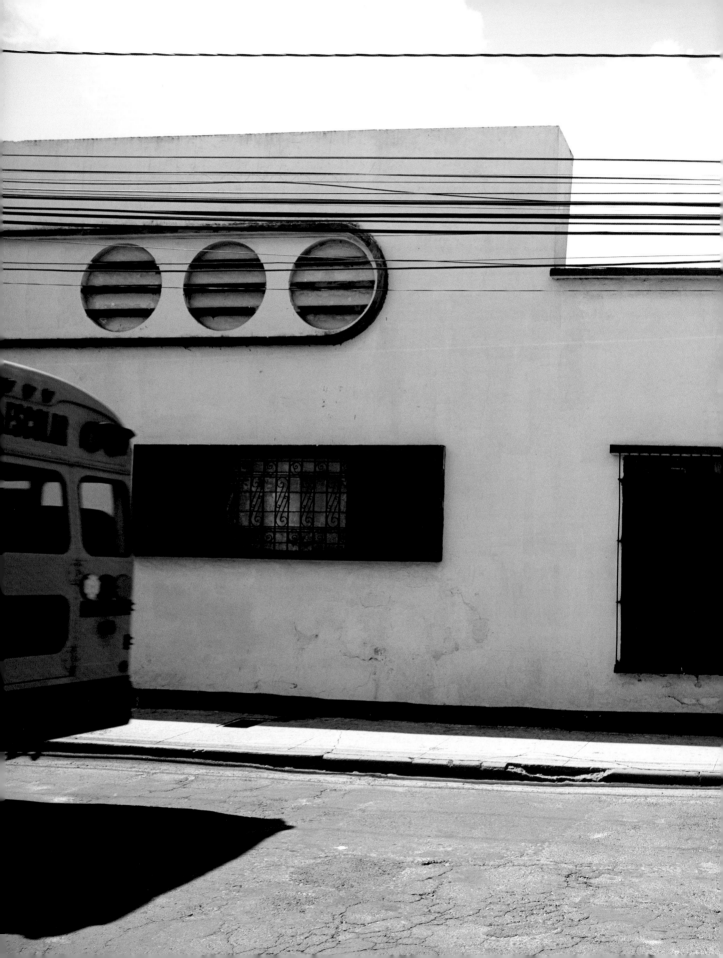

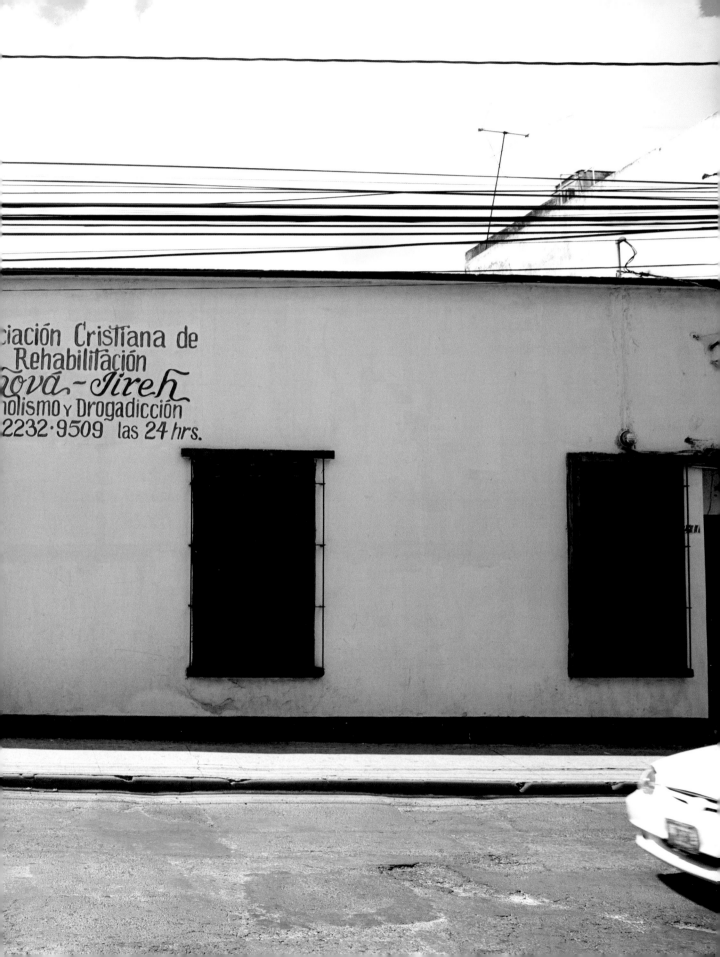

and this meant that he had the practical experience to complete the study. Yet the problem was threefold. First, this person lacked the basic social-scientific skills necessary to complete an institutional analysis of these centers. He had the capacity to gather facts, but not the ability to analyze them. Second, this man had a conflict of interest with the project because his assessment of these centers would ultimately serve as an assessment of his own work. The better these centers appeared on paper, the more effective he would appear at his job. Finally, this man owned and operated his own drug rehabilitation center in Guatemala City. This meant that a significant portion of his personal income depended on the trustworthiness of not just his center but also this industry. "We admit that the author has some conflicts," a member of SECCATID confided to Kevin after the report began to circulate, "but we needed something."

There is no need to critique the finished report line by line. One example is enough. The report notes that in 2013 there were sixty-five centers in Guatemala, but our research demonstrates that there were as many as two hundred, with many opening and closing almost monthly. While it would have been exceedingly difficult to provide an accurate snapshot of the industry at any one moment, the idea that there were only sixty-five centers in Guatemala radically underestimated the scale of compulsory drug rehabilitation in Guatemala. But this strategic underestimation was not a total surprise to us.

Years earlier, we spoke to this man about a cluster of centers in a notoriously dangerous part of Guatemala City. We had visited them

completara la tarea. Era el único hombre encargado de identificar, obtener las licencias y regular los centros. Para darle crédito a la persona, tenía varios años de experiencia con los centros y, por lo tanto, tenía suficiente experiencia para completar el estudio. Sin embargo, existían tres problemas. En primer lugar, la persona carecía de las habilidades científicas-sociales para completar un análisis institucional de los centros. El hombre tenía la capacidad de recolectar los datos pero no la habilidad para analizarlos. En segundo lugar, tenía un conflicto de intereses con el proyecto. La evaluación de los centros era, en última instancia, una evaluación de su propio trabajo. Entre mejor se proyectaran los centros, más efectivo se mostraría él en su trabajo. Finalmente, también era dueño y operaba su propio centro de rehabilitación en la Ciudad de Guatemala. Esto significaba que una porción significante de sus ingresos personales dependía de la integridad, no solo de su centro, sino de toda la industria. "Admitimos que el autor tiene algunos conflictos", le confió un miembro de SECCATID a Kevin en una ocasión después de que el reporte empezara a circular, "pero necesitábamos algo".

No hay necesidad de criticar el reporte línea por línea, basta con un ejemplo. El reporte hace la observación que en el 2013 existían 65 centros en Guatemala, pero nuestra investigación demuestra que existían alrededor de 200, mientras muchos abrían y cerraban mensualmente. Aunque es cierto que es sumamente difícil capturar la realidad de la industria en un momento en específico, la idea de que solo existieran 65 centros en Guatemala subestima radicalmente la escala de la rehabilitación de drogas compulsoria en Guatemala. Sin embargo, esta subestimación estratégica no era una sorpresa total para nosotros.

En años anteriores, habíamos hablado con el hombre sobre un conjunto de centros localizados

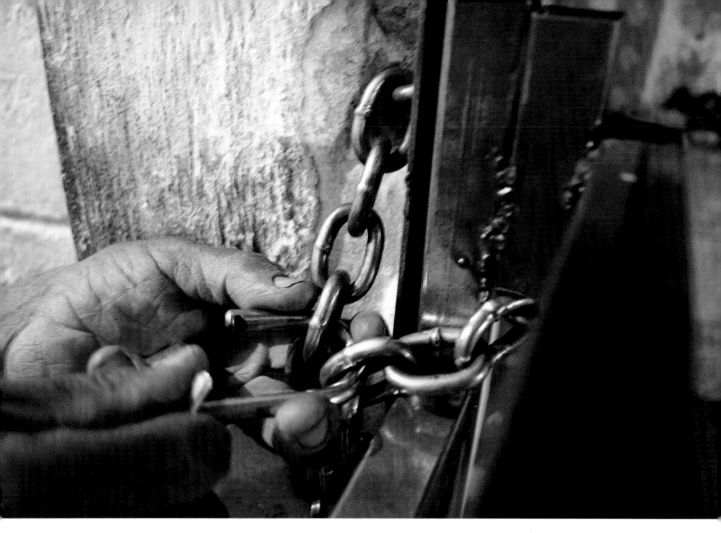

▲ 62 Lock and chain, July 2012
Candado y cadena, julio 2012

several times, but they did not seem to be a part of this government employee's circuit. He admitted to not engaging these centers. "It's too dangerous to visit them," he told us, "so they are not on my list."

One consequence of the report was that dozens of centers effectively disappeared simply because the report did not name them. In fact, policy debates following the publication of the report happily commented on a far

en un área particularmente peligrosa de Guatemala. Los habíamos visitado en varias ocasiones, pero estos no parecían ser parte del circuito que el empleado del gobierno visitaba. Admitió no involucrarse con estos centros. "Son muy peligrosos para visitarlos. No están en mi lista", nos dijo.

Una consecuencia de este reporte fue que decenas de centros desaparecieron efectivamente simplemente porque el reporte no los mencionaba. De hecho, los debates políticos que seguían la publicación del reporte felizmente comentaban sobre una red de centros mucho

more modest and far more humane network of centers than we had observed and documented. The report says nothing about hunting parties and morgues, let alone the industry's sophisticated culture of captivity.

The bitter lesson of Kevin's decision ultimately encouraged us to consider how best to present our own research to the world. In his own single-authored book *Hunted* (2019), Kevin explores the predatory dimensions of Pentecostal Christianity, detailing the process by which these directors and pastors drag drug users to their centers. But as collaborators, we decided not to respond to the report with a second one. We knew that graphs, charts, and statistics can be seductive. They have an understandable authority and aesthetic force, but the report as genre demands a kind of narrative closure that flattens the moral complexity of these centers. As mentioned in the introduction, we are ambivalent about these centers. They are often sites of human rights violations, but they are also often the only option for desperate families. We insist that pastors and directors ought to unlock their doors and untie their captives, but it would be reckless to close these centers overnight.

In the end, as this book evidences, we are committed to curating a photo-ethnography that advances not only a vibrant political message about these centers and the war on drugs but also an ethics of creative production attuned to the politics of representation, collaboration, and action.

más humana y modesta de lo que nosotros observamos y documentamos. El reporte tampoco menciona nada sobre los equipos de caza y las morgues, y mucho menos de la sofisticada industria de la cultura del cautiverio.

La dura lección de la decisión de Kevin fue la que, eventualmente, nos alentó a considerar cuál sería la mejor forma de presentar nuestro trabajo al mundo. En su propio libro como autor independiente, *Hunted* (2019), Kevin explora las dimensiones de depredación del cristianismo pentecostal. Detalla los procesos mediante los cuales los directores y pastores arrastran a los consumidores de drogas a los centros. Como colaboradores, decidimos no responder al reporte con un segundo reporte. Sabíamos que las gráficas, los cuadros y las estadísticas pueden ser seductivas. Tienen una autoridad entendible y una fuerte estética, sin embargo, el reporte demanda de un tipo de cierre narrativo que aplana las complejidades morales de estos centros. Como se menciona en la introducción, nos sentimos ambivalentes sobre los centros. Frecuentemente son sitios en donde ocurren violaciones a los derechos humanos, pero a menudo son la única opción para las familias desesperadas. Insistimos que los pastores y directores deberían de abrir las puertas y desatar a los cautivos, pero sería imprudente cerrar los centros de la noche a la mañana.

Al final, como lo evidencia este libro, estamos comprometidos a curar una foto-etnografía que avance no solo con un vibrante mensaje político sobre los centros y la guerra contra las drogas pero también en proyectar la ética de una producción creativa que esté sintonizada con las políticas de representación, colaboración y acción.

▶ 63 Paper flowers, July 2013
Flores de papel, julio 2013

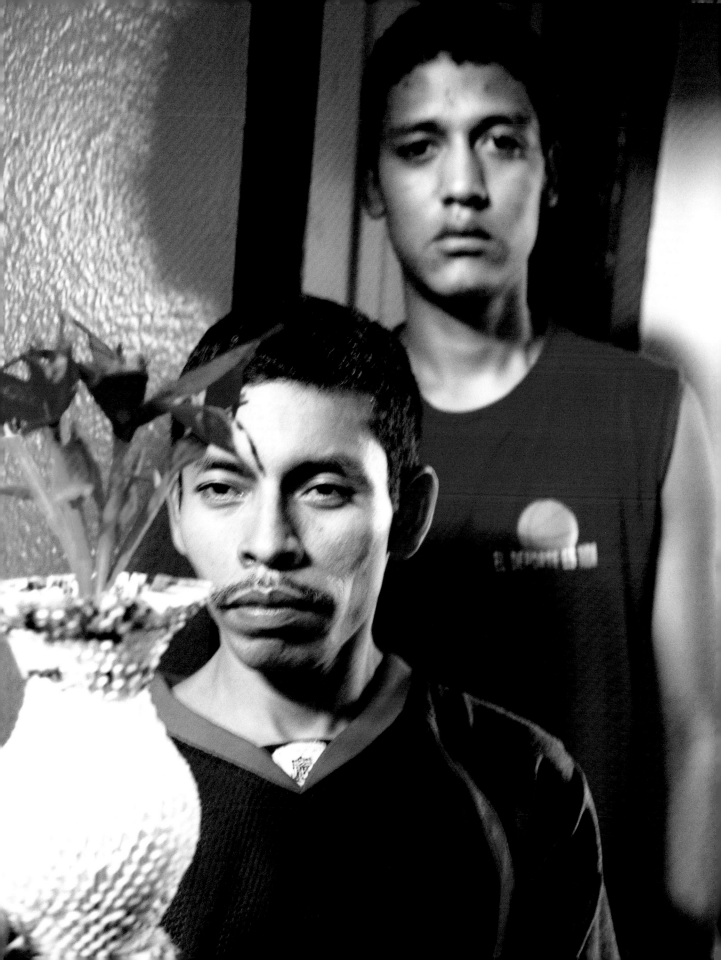

Representation for us has always been the riskiest of these three elements, with the potential for critique immanent. Given how radically unequal the power relationships were between us and our subjects, we always remained aware of the fact that even our best intentions could yield dubious effects. Much of our caution came from an unflinching strand of critique, one probably best articulated by the North American writer Susan Sontag (1933–2004). She describes photography as "an aggressive act" and the camera as a "predatory weapon." In her book *On Photography* (1977), she insists that "to photograph people is to violate them.... It turns people into objects that can be symbolically possessed." Sontag made these arguments because she noticed the objectifying power of the camera, its ability – one it shares with the government report – to flatten the complexity of a life into a two-dimensional image.

Throughout our fieldwork, with our reliance on photography, we worried that our own efforts at creative production would flatten the dynamism of such men as Frenner, Yoeser, and Chuz as well as Jorge and Erick. We never wanted to turn them into pictures or statistics in a report. Instead, we wanted to create what Ariella Azoulay describes in *The Civil Contract of Photography* (2008) as the "citizenry of photography." This is the responsibility of photographers to help viewers witness the violence and harm done to others. Azoulay advocates for the idea that anyone engaged in photography – from taking photographs to looking at photographs – becomes a member of a political collective. Photographs endow people with a series of rights and responsibilities because once you see an image, you cannot unsee it.

Para nosotros, la representación siempre ha sido el factor más riesgoso de los tres, con el potencial de una crítica inmanente. Considerando lo radicalmente desiguales que eran las relaciones de poder entre nosotros y los sujetos de investigación, siempre estuvimos conscientes que, inclusive teniendo las mejores intenciones, podíamos producir efectos dudosos. Mucha de nuestra cautela provenía de la crítica de la escritora estadounidense, Susan Sontag (1933–2004), quien describe a la fotografía como un "acto agresivo" y a la cámara como "un arma de depredación". En su libro *Sobre la fotografía* (1977), Sontag insiste que "fotografiar a las personas es violentarlas... convierte a las personas en objetos que pueden ser simbólicamente poseídos". Elaboró estos argumentos porque notó el poder que la cámara tiene para despersonalizar, la habilidad – una que comparte con el reporte gubernamental – de aplanar la complejidad de la vida a una imagen bidimensional.

Durante nuestro trabajo de campo, confiando en la fotografía, nos preocupaba que nuestros propios esfuerzos en la producción creativa pudieran aplanar el dinamismo de los hombres como Frenner, Yoeser y Chuz, así como de Jorge y Erick. Nunca quisimos convertirlos en imágenes o estadísticas en los reportes. En cambio, queríamos crear lo que Ariella Azoulay describe en *El contrato civil de la fotografía* (2008) como la "ciudadanía de la fotografía". Es decir, que es la responsabilidad del fotógrafo ayudar a los espectadores a presenciar la violencia y el daño hecho a las personas. Azoulay avoca por la idea de que cualquier persona involucrada en la fotografía – desde el que toma las fotografías hasta quien las observa – se convierte en miembro de un colectivo político. Las fotografías dotan a las personas con una serie de derechos y responsabilidades porque una vez que se ha visto una fotografía, es imposible borrarla de la mente.

▲ 64 Love letters, May 2012
 Cartas de amor, mayo 2012

In response to the young man mentioned in this book's introduction and his wish for the international community to see the morgue, we took it upon ourselves not simply to produce images on behalf of those held captive but also to expand (through our photographs) a citizenry of photography replete with rights and responsibilities. We set out to create an aesthetic that demands not an interpretation but rather a response.

Collaboration was bedrock. We worked closely with those held inside these centers to produce a style of photography that articulates not only

En respuesta al hombre mencionado en la introducción del libro y su deseo porque la comunidad internacional viera la morgue, asumimos la responsabilidad no solo de producir imágenes en nombre de aquellos que están retenidos en cautiverio, pero también de expandir (a través de las fotografías) la ciudadanía de las fotografías repletas de derechos y responsabilidades. Nos propusimos crear una estética que no demande interpretación sino una respuesta.

La colaboración fue fundamental. Trabajamos de cerca con los retenidos en los centros para producir un estilo de fotografía que articulara no solo el optimismo en el poder de la fotografía, pero también la esperanza y sueños de

our optimism in the power of the image but also the hopes and dreams of these captives. For us, this project marked a shared political project not simply between two anthropologists but more importantly with a cohort of drug users who had been held captive against their will.

We listened closely to these captives. We heard them. "Why don't you wait an hour?" one young man suggested to us. "The light will be better in an hour." And he was right. An hour later the sun had shifted, and a frustrating set of shadows had cleared, allowing us to complete a set of photographs.

In the end, these images proved unremarkable, and we never published them. But what remains in our own minds is how that small gesture of collaboration made our fieldwork possible. Those held inside these centers not only cajoled us to take photographs of them making funny faces and striking silly poses, but they also directly engaged our aesthetic aspirations by proposing alternative angles, adjusting the composition of subjects, and helping us to decide (often in real time) what images to delete immediately and which to edit.

This made for a very different ethics of creative production than photojournalism, which understandably seeks out just the right image to create a public record and to bring it speedily to public attention. Instead of an attention to timeliness, our creative production built on a hard-earned rapport that took years to establish, and our intention was never to make headlines but rather to provoke an anthropological conversation about creativity and captivity.

los cautivos. Para nosotros, el proyecto marcó un esfuerzo político, no simplemente entre dos antropólogos sino, aun más importante, con un grupo de usuarios de drogas que han estado cautivos en contra de su voluntad.

Oímos de cerca a estos cautivos, los escuchamos. "¿Por qué no esperas una hora?", un hombre nos sugirió. "La luz será mejor en una hora". Y estaba en lo correcto. Una hora después el sol había cambiado de posición y un conjunto de sombras frustrantes habían desaparecido, permitiéndonos completar una colección de fotografías.

Al final, estas imágenes demostraron ser ordinarias y nunca las publicamos. Sin embargo, lo que permanece en nuestras mentes es cómo esos pequeños gestos colaborativos hicieron posible nuestro trabajo de campo. Aquellos que están retenidos en estos centros no solo nos persuadieron a tomarles fotografías a ellos haciendo caras divertidas y poses chistosas, sino que también se involucraron en nuestras aspiraciones estéticas al proponer ángulos alternativos, al cambiar la posición de los sujetos y al ayudarnos a decidir (a veces en tiempo real) qué imágenes debíamos de eliminar inmediatamente y cuáles debíamos de editar.

Esto creó una ética de producción creativa diferente al periodismo fotográfico el cual, comprensiblemente, busca la imagen correcta para crear un registro público y atraer la atención del público de manera rápida. En lugar de prestarle atención a un momento en específico, nuestra producción creativa se basó en construir una relación de confianza que tomó muchos años de esfuerzo, y nuestra intención jamás fue crear titulares, en cambio, buscábamos provocar una conversación antropológica sobre la creatividad y el cautiverio.

Bilingualism is essential to this collaboration, with the book's presentation – two languages, running in two parallel columns – modeling the kind of hemispheric exchange that our fieldwork has always prized. The book's bilingualism marks a simultaneous engagement that stretches from south to north. The copresence of these two languages helps emphasize that the war on drugs is a transnational phenomenon, at once shared and differentiated, affecting multiple national and linguistic communities. It sets the context for a fundamental realization: prohibitionist approaches to drug use may mean something different in the United States than in Guatemala and in Colombia (for example) but everyone in each of these places has a role to play in creating a world that is more human and more just. The only question that remains is, What do we do?

Action is imperative, and yet the right kind of action is as open to debate as these centers are. There are no easy or obvious answers. One reason for this is that drug prohibition has been policy in the Americas for more than fifty years. During this time, there has been no room for robust debate about the legalization, decriminalization, and/or biomedicalization of drugs and drug dependency. Ideology has dominated the last half-century, with Pentecostalism in Guatemala a major force, and so conversations about health and justice as they relate to illicit substances are still developing in and beyond Guatemala. An open conversation about drugs is still emerging as a possibility in many parts of the Americas, and we cannot expect to have

Tal como lo demuestra la presentación de este libro, el bilingüismo es esencial para esta colaboración. Dos idiomas corren en columnas paralelas modelando un intercambio hemisférico, un intercambio que nuestro trabajo de campo siempre ha valorado. El bilingüismo del libro marca un involucramiento simultáneo que se expande de sur a norte. La presencia de ambos idiomas ayuda a enfatizar que la guerra contra las drogas es un fenómeno transnacional, a la vez compartido y diferenciado, afectando a múltiples comunidades nacionales y lingüísticas. Establece el contexto para una comprensión fundamental: los enfoques prohibicionistas al consumo de drogas pueden significar algo distinto en los Estados Unidos que en Guatemala o en Colombia (por ejemplo), pero las personas en cada uno de estos lugares juegan un papel en crear un mundo más humano y justo. La única pregunta que permanece es: ¿Qué podemos hacer?

La acción es imperativa, pero el tipo de acción adecuada está abierta a un debate, así como los centros los están. No existen respuestas fáciles u obvias. Esto se debe a que la prohibición de las drogas ha sido una política en las Américas por más de cincuenta años. Durante este tiempo, no ha existido espacio para un debate robusto sobre la legalización, despenalización, y/o bio medicalización de las drogas o la dependencia de ellas. La ideología del pentecostalismo en Guatemala ha sido una fuerza mayor que ha dominado en el último siglo y, por lo tanto, las conversaciones sobre salud y justicia, en relación con las substancias ilícitas, aún se están desarrollando en y más allá de Guatemala. Una conversación abierta sobre las drogas está

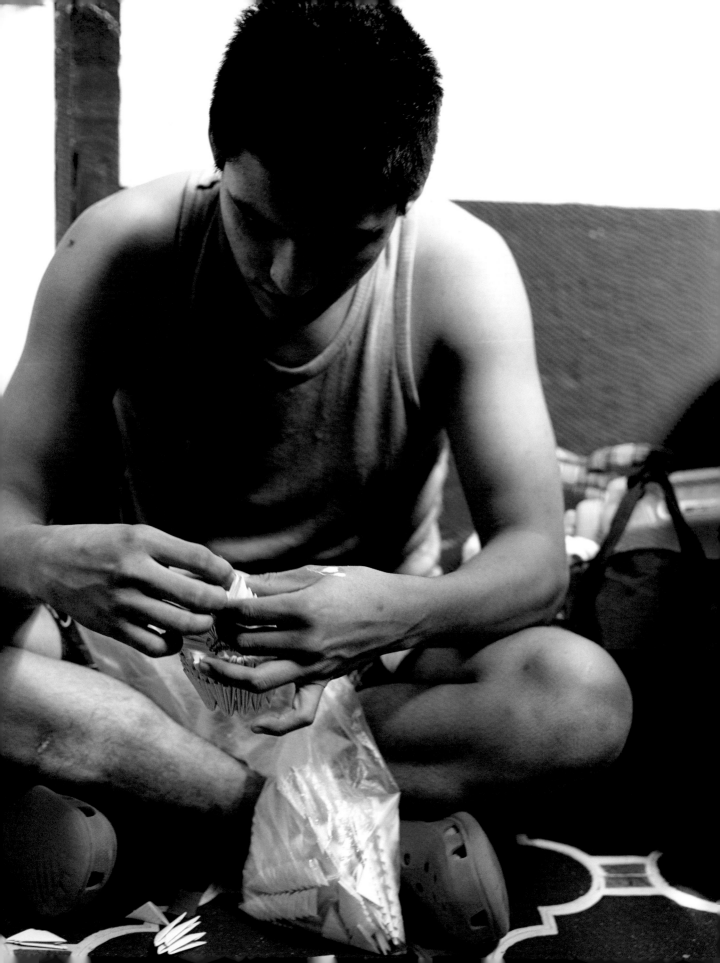

an established set of action items when most people are still trying to agree upon the right kinds of questions to ask.

Thus, the right thing to do – the kind of action that we advocate after years of fieldwork inside these centers – is to engage the debate, to appreciate the complexity of drug dependency, to study the histories that sustain drug prohibition, and to imagine possible futures. It may seem remarkably modest, but our ethics of creative production – the aesthetic that we curate here – strive to provoke a political and ethical curiosity not only about Guatemala but also about a hemispheric history of needless abuse and suffering.

For debates must move forward. Only ten years ago, when we began this research, decriminalization and legalization were taboo. Since then, there has been a shift in paradigm about drug use. This is in large part due to the public outcry of academics, policy makers, and journalists as well as drug users, activists, and educators. Outrage and optimism has moved us to change the world, and this is why we are convinced that debate and discussion – accompanied by ethical creative production – can lead to a more humane and just world. It is, admittedly, an incredibly optimistic idea, but this is the optimism of art.

emergiendo como una posibilidad en muchas partes de América, pero no podemos esperar establecer un conjunto de elementos para la acción cuando la mayoría de las personas aún intentan consensuar sobre cuáles son las preguntas indicadas por hacer.

Por ello, lo adecuado por hacer – el tipo de acción por el que avocamos después de años de trabajo de campo dentro de estos centros – es entablar el debate, apreciar la complejidad de la dependencia a las drogas e imaginar futuros posibles. Puede sonar extraordinariamente modesto, pero nuestra ética de producción creativa, la estética que curamos aquí, se esfuerza por provocar curiosidad ética y política no solo sobre Guatemala, pero también sobre una historia hemisférica del innecesario abuso y sufrimiento.

Los debates deben de avanzar. Tan solo hace diez años, cuando empezamos esta investigación, la despenalización y la legalización eran un tabú. Desde entonces, ocurrió un cambio de paradigma respecto al consumo de drogas. Esto se debe, en gran medida, a la protesta pública de académicos, responsables políticos y periodistas, así como consumidores de drogas, activistas y educadores. La indignación y el optimismo nos han conmovido para cambiar el mundo y, por ello, estamos convencidos que el debate y la discusión – acompañados de una ética producción creativa – pueden ser la guía para un mundo más justo. Sin duda alguna es una idea increíblemente optimista, pero este es el optimismo del arte.

◄ 65 Craft, July 2013
 Artesanía, julio 2013

▼ 66 Laughter, July 2013
 Risa, julio 2013

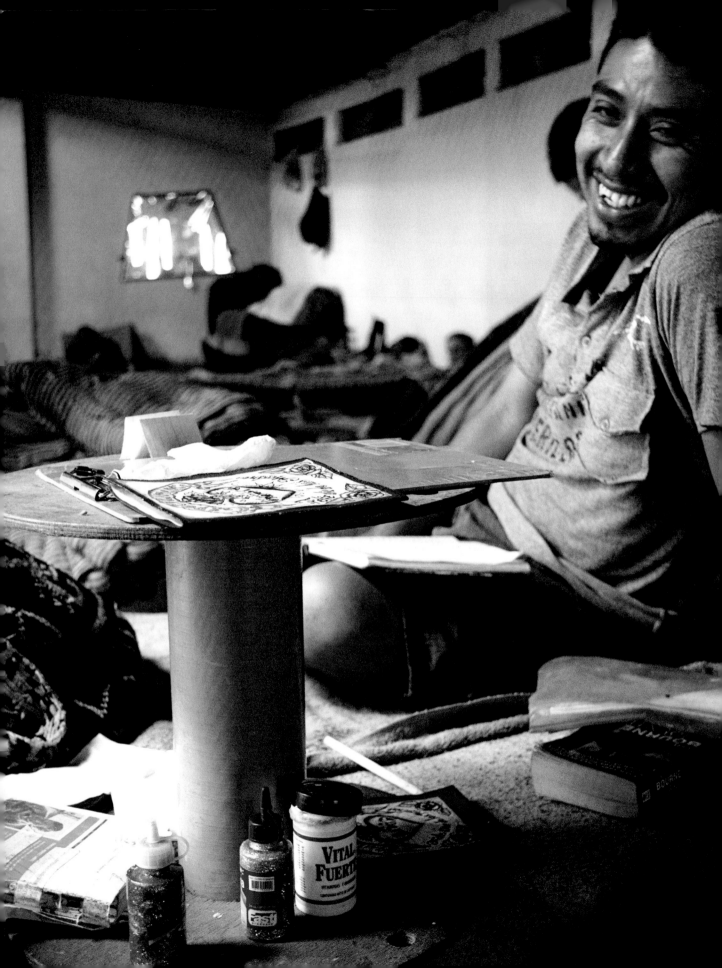

Works Consulted / Obras consultadas

Giorgio Agamben. 1998. *Homo Sacer: Sovereignty and Bare Life*. Translated by Daniel Heller-Roazen. Stanford: Stanford University Press. / Giorgio Agamben. 1998. *Homo sacer: El poder soberano y la nuda vida*. Traducido por Antonio Gimeno Cuspinera. Valencia: Pre-Textos.

Augustine of Hippo. 1961. *Confessions*. Translated by R. S. Pine-Coffin. New York: Penguin Classics. / Agustín. 2007. *Confesiones*. Traducido por Francisco Montes de Oca. México D.F. (México): Editorial Porrúa.

Javier Auyero. 2012. *Patients of the State: The Politics of Waiting in Argentina*. Durham: Duke University Press. / Javier Auyero. 2013. *Pacientes del Estado*. Buenos Aires: Eudeba Universidad de Buenos Aires.

Ariella Azoulay. 2008. *The Civil Contract of Photography*. New York: Zone Books. / Ariella Azoulay. 2008. *The Civil Contract of Photography*. Traducido por Rela Mazali y Ruvik Danieli. New York: Zone Books.

Roland Barthes. 1981. *Camera Lucida: Reflections on Photography*. Translated by Richard Howard. New York: Hill and Wang. / Roland Barthes. 2009. *La cámara lúcida: nota sobre la fotografía*. Traducido por Joaquim Sala-Sanahuja. Barcelona: Paidós.

Ruth Behar. 2003. *Translated Woman: Crossing the Border with Esperanza's Story*. Tenth anniversary ed. Boston: Beacon Press. / Ruth Behar. 2009. *Cuéntame algo, aunque sea una mentira: las historias de la comadre Esperanza*. Traducido por Mariano Sánchez-Ventura, David Frye, y Alfredo Alonso Estenoz. México, D.F.: Fondo de Cultura Económica.

Lauren Berlant. 2011. *Cruel Optimism*. Durham: Duke University Press. / Lauren Berlant y Nattie Golubov. 2012. "Optimismo cruel." *Debate Feminista* 45: 107–35.

João Biehl. 2005. *Vita: Life in a Zone of Social Abandonment*. Berkeley: University of California Press.

Philippe Bourgois. 1995. *In Search of Respect: Selling Crack in El Barrio*. Cambridge: Cambridge University Press. / Philippe Bourgois. 2010. *En busca de respeto: vendiendo crack en Harlem*. Traducido por Fernando Montero Castrillo. Buenos Aires: Siglo XXI. 2010.

Teresa Caldeira. 2000. *City of Walls: Crime, Segregation, and Citizenship in São Paulo*. Berkeley: University of California Press. / Teresa Caldeira. 2007. *Ciudad de muros*. Barcelona: Gedisa Editorial.

CEH. 1999. *Guatemala, Memoria del Silencio*. Guatemala City: Comisión para el Esclarecimiento Histórico.

CEH. 2004. *Conclusiones y recomendaciones: Guatemala memoria del silencio*. Guatemala: F & G Editores.

Grégoire Chamayou. 2012. *Manhunts: A Philosophical History*. Translated by Steven Rendall. Princeton: Princeton University Press. / Grégoire Chamayou. 2012. *Las cazas del hombre: el ser humano como presa de la Grecia de Aristóteles a la Italia de Berlusconi*. Traducido por Maria Lomeña Galiano. Madrid: Errata Naturae.

Gilles Deleuze. 1992. "Postscripts on the Societies of Control." *October* 59: 3–7. / Gilles Deleuze. 2006. "Post-scriptum sobre las sociedades de control." *Polis* 13. http://journals.openedition.org/polis/5509.

Michel Foucault. 1977. *Discipline and Punish: The Birth of the Prison*. New York: Pantheon Books. / Michel Foucault. 1976. *Vigilar y castigar: nacimiento de la prisión*. Traducido por Aurelio Garzón del Camino. México; Buenos Aires: Siglo XXI.

Virginia Garrard-Burnett. 1997. 2010. *Terror in the Land of the Holy Spirit: Guatemala under General Efrain Rios Montt, 1982–1983*. New York: Oxford University Press. / Virginia Garrard. 2013. *Terror en la tierra del Espíritu Santo: Guatemala bajo el general Efraín Ríos Montt, 1982–1983*. Traducido por Ronald Flores. Ciudad de Guatemala: Asociación para el Avance de las Ciencias Sociales en Guatemala.

Erving Goffman. 1961. *Asylum: Essays on the Condition of the Social Situation of Mental Patients and Other Inmates*. New York: Anchor Books. / Erving Goffman. 1970. *Internados: ensayos sobre la situación social de los enfermos mentales*. Traducido por María Antonia Oyuela de Grant. Buenos Aires: Amorrortu.

Paul Gootenberg. 2009. *Andean Cocaine: The Making of a Global Drug*. Chapel Hill: University of North Carolina Press. / Paul Gootenberg. 2016. *Cocaína andina: el proceso de una droga global*. Traducido por Agustín Cosovschi. Buenos Aires: Eudeba.

Greg Grandin. 2000. *The Blood of Guatemala: A History of Race and Nation*. Durham: Duke University Press. / Greg Grandin. 2007. *La sangre de Guatemala: raza y nación en Quetzaltenango, 1750–1954*. Traducido por Sara Martínez Juan. Guatemala: Editorial Universitaria.

Linda Green. 1999. *Fear as a Way of Life: Mayan Widows in Rural Guatemala*. New York: Columbia University Press. / Linda Green. 2013. *El miedo como forma de vida: viudas mayas en la Guatemala rural*. Traducido por Laura E Asturias. Antigua Guatemala, Guatemala: Ediciones del Pensativo.

Charles R. Hale. 2006. *Más que un indio: Racial Ambivalence and Neoliberal Multiculturalism in Guatemala*. Santa Fe: School of American Research Press. / Charles R. Hale. 2006. *Más que un indio: ambivalencia racial y multiculturalismo neoliberal en Guatemala*. Guatemala: Asociación para el Avance de las Ciencias Sociales en Guatemala.

Deborah Levenson. 2013. *Adiós niño: The Gangs of Guatemala City and the Politics of Death*. Durham: Duke University Press. / Deborah Levenson-Estrada. 2013. *Adiós niño: The Gangs of Guatemala City and the Politics of Death*. Durham; London: Duke University Press.

Diane M. Nelson. 2006. *Man ch'itil = Un dedo en la llaga: cuerpos políticos y políticas del cuerpo en Guatemala del quinto centenario*. Traducido por Sara Martínez Juan. Guatemala: CHOLSAMAJ.

Diane Nelson. 2009. *Reckoning: The Ends of War in Guatemala*. Durham: Duke University Press.

Kevin Lewis O'Neill. 2019. *Hunted: Predation and Pentecostalism in Guatemala*. Chicago: University of Chicago Press.

Stephen E. Schlesinger and Stephen Kinzer. 1999. *Bitter Fruit: The Story of the American Coup in Guatemala*. Cambridge, MA: Harvard University David Rockefeller Center for Latin American Studies. / Stephen C. Schlesinger y Stephen Kinzer. 1988. *Fruta amarga: la C.I.A. en Guatemala*. Traducido por Romeo Medina, Sergio Fernández Bravo, y Alejandro Licona y Galdi. México, D.F.: Siglo Veintiuno Editores.

Susan Sontag. 1977. *On Photography*. New York: Farrar, Straus and Giroux. / Susan Sontag. 1996. *Sobre la fotografía*. Traducido por Carlos Gardini. Barcelona: Edhasa.

John Tagg. 1993. *The Burden of Representation: Essays on Photographies and Histories*. Minneapolis: University of Minnesota Press. / John Tagg. 2005. *El peso de la representación: ensayos sobre fotografías e historias*. Barcelona: Gustavo Gili.

Diana Taylor. 1997. *Disappearing Acts: Spectacles of Gender and Nationalism in Argentina's "Dirty War."* Durham: Duke University Press.

Mariana Valverde. 1998. *Diseases of the Will: Alcohol and the Dilemmas of Freedom*. Cambridge: Cambridge University Press.